樂韻飄香序

何 志 浩

莊子曰：「女聞人籟，而未聞地籟；女聞地籟，而未聞天籟矣」。人籟者，人口所出之音響也，如竹笛之發音也；地籟者，眾竅是也，如風之由竅穴而生也；天籟者，乃自然之音響也，如雷聲、雨聲、松濤、潮音等皆是也。莊子謂未聞天籟者，爲不用心也，如用之，則何處無天籟可聞耶！

黃友棣先生著「樂韻飄香」，介紹其作曲之自然音節，與中國和聲風格之妙諦。余以先睹爲快，得見其內容概要，如入寶庫，目不暇給，心神愉悅，莫可言宣。本欲作「大海揚波歌」以報之。黃先生謂，已贈「大歌」十首，至已備已，不敢請矣，若予序文，更光彩矣。聆教之餘，欣喜之至。

原夫詩歌與音樂本爲一體，能唱之詩，乃天籟也；合律之樂，亦天籟也。書曰：「詩言志、歌永言、聲依永、律和聲，八音克諧，無相奪倫，神人以和」。此萬世詩樂之宗也。樂本起於詩，詩本生於心，而心本感於物。詩爲聲也，樂爲章也。學者謂人性本靜也，喜怒哀樂之心感，而呻吟謳歎之事興，凡詩篇歌曲，莫不陳其情而敷其事，故曰詩言志也。歌生於言，永生於歌，引長其音而使之悠颺回翔，累然而成節奏，故曰歌永言也。樂聲效歌非人歌效樂，當歌之時，必和之以鐘磬琴瑟之聲，故曰聲依永也。樂聲以清濁順序不相侵犯爲美，必定之以律管而後協焉，故曰律和聲也。律呂既定，由是度之金石弦管諸音，與眾調相從，則人聲與樂聲，莫不安順和好，故曰八音克諧，無相奪倫也。夫樂，始於詩以言志，終於八音克諧，黃先生於樂論中言之詳矣。

文心雕龍曰：「詩爲樂心，聲爲樂體」，「樂辭曰詩，詩聲曰歌」。說者謂詩歌即是音樂，詩經即是樂經。秦火之後，詩三百篇之音不傳。三百篇而後有騷賦，騷賦入樂府而後有古樂府，古樂府不入俗，古樂府之法至唐不傳，其所歌者皆絕句也。唐人歌詩之法至宋亦不傳，其所歌者皆詞也。宋人歌詞之法至元又漸不傳，而曲調作焉。一時代有一時代之詩歌，一時代有一時代之音樂。漢魏樂府至唐不能歌而歌詩，唐詩至宋不能歌而歌詞，宋詞至元不能歌而歌曲，蓋自然之趨勢也。今人若謂非古曲不能聽，非雅樂不能奏，則猶強使今人穿着古裝於日常生活工作之中，其爲不合時宜，必矣。

黃先生作時代大曲、樂舞歌曲、與民歌組曲，其數之多，殆比誦詩三百、歌詩三百、弦詩三百、舞詩三百，而尤過之，吾人於誦之、歌之、弦之、舞之之中，每見其作辭氣，足以振人心，動容貌，足以勵風俗。大樂紛陳，衆妙畢至：翕如也、純如也、皦如也、繹如也。入其室而聞其聲者，誠有似梅之高潔，蘭之幽雅，菊之純樸，蓮之清芬，寧非樂韻飄香者乎。

余在中國文化大學作詩學講座，常謂唐以詩盛，宋以詞豔，元以曲興。至今民國時代，應有新的詩體，其體爲綜合唐詩、宋詞、元曲，鎔匯一爐而冶之，曰「民歌」，俾目接之以欣忻，耳聞之以動聽。諸凡一字一句一歎一唱，自成樂韻之妙，此即新時代之音樂也。

樂記曰：「是故不知聲者不可與言音，不知音者不可與言樂」。余讀黃先生所著「音樂人生」、「琴臺碎語」、「樂谷鳴泉」、「樂林華露」諸樂論，已爲讚不絕口，今又讀「樂韻飄香」，更爲怡情蕩漾，喜不自勝。乃套莊子一語曰：

吾聞人籟而復聞地籟。既聞地籟，而更聞天籟矣。

中華民國七十年十二月八日

滄海叢刊

樂 韻 飄 香

黃 友 棣 著

1990

東大圖書公司印行

ⓒ　樂韻飄香

著　者　黃友棣
發行人　劉仲文
出版者　東大圖書股份有限公司
總經銷　三民書局股份有限公司
印刷所　東大圖書股份有限公司
　　　　地址／臺北市重慶南路一段六十一號二樓
　　　　郵撥／〇一〇七一七五—〇號
初版　中華民國七十一年五月
再版　中華民國七十九年八月
編　號　E91015
基本定價　壹元柒角捌分
行政院新聞局登記證局版臺業字第〇一九七號

樂韻飄香

韋瀚章敬題

白雲堆裡撿青槐　慣入深林鳥
不猜無意帶將花數朵　竟
挑蝴蝶下山來
　　錄清代女詩人朱景素絕句
　　友棣吾兄雅屬
　　　　韋瀚章

樂韻飄香

（題端）

　　清新樂韻，飄散出陣陣的幽香；這種幽香，只在我們內心明淨之時，乃能感覺得到。它似梅之高潔，蘭之幽雅；也似菊之淳樸，蓮之清芬。當我們認識了它，它就常繞身旁，永不消散。唐代詩人白居易有言：「露荷散清香，風竹含疏韻」；這實在是音樂的境界。

　　在音樂的山林中，處處洋溢着這種幽香。但願我能做一個好樵夫，把這種幽香帶下山來，讓人人皆能認識它、欣賞它、喜愛它、與它融成一體。只因我們有了這種幽香，遂使人間增添了無窮美麗。清代女詩人朱景素，曾將樵夫看作是幽香的使者；詩云：

　　　　白雲堆裡檢青槐，慣入深林鳥不猜。

　　　　無意帶將花數朵，竟挑蝴蝶下山來。

這實在是音樂工作者的職責。

　　此册付梓，蒙韋瀚章先生賜題字，何志浩先生賜序文，倍添光彩；特在此敬誌謝忱。

<div align="right">壬戌年春　　黃友棣誌</div>

樂韻飄香

目　次

調式和聲

樂曲設計

專題探討

附 篇

一 氣象從容

清暉能娛人，遊子憺忘歸。

虛澹物自輕，意愜理無違。（晉代詩人 謝靈運）

音樂之所以能感人，只因它蘊藏着「浩然之氣」。孟子所說的「浩
然之氣」，是「配義與道，塞於天地之間」。文天祥則解釋得更為詳
細：「天地有正氣，雜然賦流形：下則為河嶽，上則為日星；於人曰浩
然，沛乎塞蒼冥」。我們讀書求學，就是為了認識這種浩然之氣，培養
這種浩然之氣；這是王陽明所說的「養德與養身」的本旨。

李白在「春夜宴桃李園序」說，「陽春召我以烟景，大塊假我以文
章」；所說的「陽春烟景，大塊文章」，就是大自然的書。我們求學，
最終目標，就是要能讀大自然的書，聽大自然的樂，行大自然的序；這
便是「與天地同和，與天地同節」的本義。

清代藝人張潮，在其所著「幽夢影」裏說得好，「文章是案頭之山
水，山水是地上之文章。善讀書者，無之而非書；山水亦書也，棋酒亦
書也，花月亦書也。善遊山水者，無之而非山水；書史亦山水也，詩酒
亦山水也，花月亦山水也」。我們讀詩書與遊山水，其最後目的，就是
為了培養內在的「浩然之氣」。

「論語」第十一章（先進）有一段著名的軼事：

子路、冉有、公西華、曾皙，四人侍坐於孔子身旁。孔子命他們隨
便談談各人的志向。子路就率直地敍述治理國家的辦法；孔子聽完，微
微一笑，再問冉有。冉有說，先要使國民生活豐足，然後教以禮樂；

但，這是一件大事，自己恐怕做不來，仍要另聘高明人士去擔當。孔子又問公西華。公西華比冉有更加謙遜；自認對於教育大業，所知尚少，但願盡心去學，以期做得更好。孔子再問曾皙。（曾皙的名字是點，是曾參的父親）。曾皙說：

「暮春三月，天氣暖和。換了春天的衣服，我要偕同十多位青少年人，先到沂水游泳，然後去遊覽名勝，乘涼吟詠，漫步而歸」。這幾句話的原文是：「暮春者，春服既成，冠者五、六人，童子六、七人，浴乎沂，風乎舞雩，詠而歸」。

孔子聽完，不禁歎道，「吾與點也！」（這是說，他完全同意曾皙的意見）。

後來，曾皙請問老師，剛才各人所說，是否正確；又問老師何以對子路所言，微微一笑。孔子答他，各人志在治國興邦，極為正確。冉有、公西華，都很謙遜，治國非謙遜不可。子路率直而談，態度不夠謙遜；所以笑他莽撞。孔子讚美曾皙的見解，乃是因為教育過程要求真、求善、而且要求美。郊遊可以培養美育，這是修德的途徑。

宋儒朱熹云，「曾點氣象從容，辭意灑落，其胸次悠然，直與天地萬物上下同流」。又題詩一首以讚之，詩的標題就用曾皙的名字，「曾點」：

> 春服初成麗景遲，步隨流水玩清漪。
>
> 微吟緩節歸來晚，一任輕風拂面吹。

教育是為了增進每個人的生活力。生活的最高境界便是智德合一，身心和諧。學問之探求，技術之培養，藝術的陶冶，皆是為了要使人達到這個智德合一，身心和諧的境界。所以，除了書本之研讀，更須注重對大自然的欣賞。

晉代藝人王羲之「蘭亭集序」云，「天朗氣清，惠風和暢，仰觀宇宙之大，俯察品類之盛；所以遊目騁懷，足以極視聽之娛，信可樂也！」

大自然可使我們胸襟廣大。

晉代詩人謝靈運詩云，「昏旦變氣候，山水含清暉；清暉能娛人，遊子憺忘歸。……虛澹物自輕，意愜理無違。寄言攝生客，試用此理推」。大自然可使我們心境寧靜。內心平安，就不為物慾所困擾；心意平和，就使行為不與理背馳；這是最佳的養生之道。由此看來，讀書而不能賞自然，乃是未明讀書之法；聽樂而不能賞天籟，乃是未懂聽樂之方。

清代藝人李慈銘的「越縵堂日記」，有一則可以借來說明音樂生活的內容：

「傍晚，獨步至倉頡祠前看稻花。時、夕陽在山，烟翠欲滴；風葉露穗，搖蕩若千頃波。山外烟嵐，遠近接簇；悠然暢寄，書味在胸。此樂非但忘貧，兼可入道」。——這裏的描述，是說及稻花盛開，微風把稻葉吹低，稻穗就浮露出來。雖然沒有說及音樂，而這全是無聲之樂的境界。與陶淵明的「採菊東籬下，悠然見南山」相似，皆能令人俗慮盡消，進入身心和諧的樂境去。

昔日墨子非樂，說「音樂使人廢時失事」，就是由於只見「有之」之益，不見「無之」之利，根本忽視了美育的重要；難怪荀子評他「蔽於用而不知文」。由此可見，孔子的教育方法，（志於道，據於德，依於仁，游於藝），能夠身心兼顧，品學並重，足以培養「浩然之氣」，乃是古往今來最完美的教育方法。

二　藍田奇勝

萬物靜觀皆自得，

四時佳興與人同。——宋儒　程顥

　　宋儒程顥（明道）詩云，「水心雲影閒相照，林下泉聲靜自來」；
這種閒與靜的生活，是藝人們寤寐以求的境界。藝人們從清新秀麗的竹
林深處，發現到這個境界；所以他們對竹林，常存喜愛之心。晉朝藝人
王羲之的兒子徽之，愛竹成癖，常說「不可一日無此君」。晉朝的竹林
七賢（山濤、阮籍、嵇康、向秀、劉伶、阮咸、王戎），常在河南省輝
縣西南的竹林中敍會，後人在該處建有七賢祠來紀念他們。唐朝的竹溪
六逸（孔巢父、李白、韓準、裴政、張叔明、陶沔），在山東省泰安縣
南徂徠山下的竹林敍會，至今尚傳為美談。

　　唐朝藝人王維（公元七〇一至七八一年），有「竹里館」詩云，
「獨坐幽篁裏，彈琴復長嘯。深林人不知，明月來相照」，傳誦千古。
竹里館乃是王維在輞川別業所築的一座館舍，為該地勝景之一。

　　輞川，本來是一條河流的名稱，在陝西省藍田縣南，自輞谷流出，
故亦稱為輞谷水。因為輞水環繞山谷奔流，形如輪輞；該地遂名輞川。

　　「藍田縣志」云，「輞川在縣正南口，即堯山之口，兩山夾峙，水
即從此北流入灞江。其路則隨山麓鑿石為之，計五里許，甚險狹；即所
謂匭路也。過此則豁然開朗，四顧山巒掩映，若無路然。團轉而南，凡
十三區，其景愈奇；計地二十里而至鹿苑寺，即王維別業」。

　　「唐史」的記載，說王維「常與裴廸浮舟往來，彈琴賦詩，嘯咏終

日」。在這別業之中，有八處被稱爲奇勝之境；它們是竹里館、鹿砦、華子岡、欹湖、柳浪、木蘭砦、茱萸淵、辛夷塢。

王維深愛自然，除了竹里館有詩描述，更有「鹿砦」的卽景詩：（鹿砦讀音爲鹿寨，一般詩集，常印爲鹿柴）

　　　　空山不見人，但聞人語響。返景入深林，復照青苔上。

這首詩，寫出大地反映光與色的刹那景象，同時更繪出山林聲響的奇妙。蘇軾讚美王維「詩中有畫，畫中有詩」；我們更要稱許他的「詩中有樂」。

王維「積雨輞川莊作」云，「漠漠水田飛白鷺，陰陰夏木囀黃鸝。山中習靜觀朝槿，松下淸齋折露葵。野老與人爭席罷，海鷗何事更相疑」。 都是把生活融化在大自然的懷抱。 尾句敍述自己退隱讓賢的心意，乃是闡釋陶淵明「歸去來辭」的本旨。他在「輞川閒居贈裴秀才迪」，把這個意旨表現得更爲明顯：

「倚杖柴門外，臨風聽暮蟬。渡頭餘落日，墟里上孤煙。復値接輿醉，狂歌五柳前。」他把裴迪比作接輿（就是楚狂陸通），把自己比作五柳（就是五柳先生陶淵明）；這是幽居山林，蕭然物外的生活。

王維的朋友們，在詩作之中，也表現出相同的風格。裴迪在「送崔九」詩中，就是勸友歸山，不宜復出：「歸山深淺去，須盡邱壑美。莫學武陵人，暫遊桃源裏」。綦毋潛所作的詩，「春泛若耶溪」，也是抱着隱者的心情：「潭烟飛溶溶，林月低向後。生事且彌漫，願爲持竿叟」。綦毋潛是進士（綦毋是複姓，也可寫爲綦母），以前考試有過失敗；王維「送綦毋潛落第還鄉詩」，曾經安慰他：「吾謀適不用，勿謂知音稀」。王維的「靑谿詩」，與他的思想，完全一樣：「我心素以閒，淸川澹如此。請留磐石上，垂釣將已矣」。又「渭川田家」云，「田夫荷鋤至，相見語依依。卽此羨閒逸，悵然吟式微」。這是「詩經」邶風著名的詩句，「式微、式微，胡不歸」；陶淵明就是根據此意

作成「歸去來辭」。

因為詩人的心靈常與大自然融合為一，故所作的詩，清新自然，絕非文字的堆砌與雕琢。例如王維的「山居秋暝」云，「空山新雨後，天氣晚來秋。明月松間照，清泉石上流」。又，「送梓州李使君」云，「萬壑樹參天，千山響杜鵑。山中一夜雨，樹杪百重泉」。我們讀到這些作品，詩情、畫意、樂聲，都來紙上。作者若非用心眼，無法看得到；若非用心耳，無法聽得到。

有修養的藝人，習慣於用心眼去看，用心耳去聽；實在不必倚賴輞川的山水與竹林的清秀，然後纔能進入其內心的境界。他們也可以借花木為橋樑，把心靈帶進那虛靜的理想境界。例如：

白居易讚美松樹「森聳上參天，秉操貫冰霜」。

林逋愛梅，他的「梅花詩」，久為世人傳誦：「衆芳搖落獨鮮妍，占斷風情向小園。疏影橫斜水清淺，暗香浮動月黃昏」；杜小山說，「尋常一樣窗前月，纔有梅花便不同」；白玉蟾道人說，「淡淡著烟濃著月，深深籠水淺籠沙」；皆是把梅花與心靈融為一體。

陶淵明愛菊，說它有逸士之風。蘇軾說，「菊殘猶有傲霜枝」；把菊與人的品格合一。

周敦頤愛蓮花，因它「出淤泥而不染，濯清漣而不妖」；把蓮花與高士的品格，融在一起。

鄭板橋畫蘭與竹，也是與人合一，「綴玉含珠幾箭蘭，新篁葉葉翠琅玕。老夫本是瓊林客，只畫春風不畫寒」。

從藍田奇勝、輞川竹林，以至山水花木，藝人們的精神，都常寄託於大自然，生活在「以天地之心為心」的內在境界；這是虛靜的境界，也就是哲人嚮往的「無聲之樂的境界」。

在藝人們的心中深處，其實皆有他們自己的藍田奇勝，皆有他們自己的竹里館與鹿砦。開始之時，他們未能熟練地進入心中的境界；於是

借助山水花木爲橋樑。當他們經過長期修養之後，就可念玆在玆，呼之
卽至；不須借助山水花木爲橋樑了。程顥的詩，可爲註釋：

　　　萬物靜觀皆自得，四時佳興與人同。

　　　道通天地有形外，思入風雲變態中。

三 輞川圖跋

藝術教育的任務，就是要幫助人人都能——
讀懂無字的天書，看懂無形的天畫，聽懂無聲的天樂。

輞川圖，是王維所繪的一幅風景畫。黃山谷說，「其筆墨可謂造微入妙」。

王維，字摩詰，是唐朝，開元進士，累官尚書右丞；世稱王右丞。工書善詩，尤擅繪事。所作山水，以平遠勝；雲峰石色，絕跡天機；爲南宗畫派之始。——這是歷代史書對王維的簡介。

宋代學者黃伯思，學問精博。其子集其論辨題跋刊之，取名「東觀餘論」。（按，東觀是漢朝官中著述及藏書的地方）。在該集內，說及輞川圖，有如下的解說：

「輞川二十境，勝槩秦、雍。（按，秦、雍，就是現在的陝西與甘肅）。摩詰既居之，又畫之，又與裴生詩之，後得贊皇父子書之；善并美具，無以復加。宜爲後人寶玩羣傳，永垂不刊」。

輞川圖既集藝文之大成，相傳此畫能治疾病。最著名的是秦觀的軼事。

秦觀（少游）是宋代詞人（公元一○四九至一一○○年），所題的「輞川圖跋」，字體瀟灑。（圖一）今將原文錄下，並加註釋：

「余曩臥病汝南，友人高符仲，携摩詰輞川圖過直中相示，言能愈疾；遂命童持於枕旁閱之。恍入華子岡、泊文杏、竹里館，與裴廸諸人相酬唱；忘此身之宛蟺也。因念摩詰畫，意在塵外，景在筆端，足以娛

性情而悅耳目；前身畫師之語非謬巳。今何幸，復睹是圖；彷彿西域雪山，移置眼界。當此盛暑對之，凜凜如立風雪中，覺惠連所賦，猶未盡山林景耳。吁！一筆墨間，向得之而愈病，今得之而清暑；蓋觀者宜以神遇而不徒目視也。五月二十日。高郵、秦觀記」。

從這段記事中，我們可以知道，秦觀在枕旁看輞川圖，就如身入輞川勝境之中，與詩人唱酬，忘記了身為病困；這是心理治病的好例。又在炎熱的夏日，看到此畫，就感到遍體清涼。畫內的山林景色，更勝於詩人謝惠連的描述；於是體驗到，看畫須用內心去領會內容而不可只用肉眼去觀賞外貌。這是秦觀看畫的心得。（附記）跋內所寫的「斐廸」應該是「裴廸」。末段「今得而清暑」之下的一個字，看來不大清楚，我暫把它當作「蓋」字；但，也可能是「著」字，又可能是塗掉的錯字。幸而這個字並不致影響語意。謝惠連所作的「雪賦」，最為世人激賞。

秦觀所寫的跋中，重要的是「意在塵外，景在筆端，足以娛性情而悅耳目；……觀者宜以神遇而不徒目視也」。無論是看畫、讀詩、聽樂，只要能夠用內心去領會，就可使心靈進入和諧的境界；非但可以醫治身體的疾病，且能醫治心靈的疾病。

藝術教育的任務，就是要幫助人人都能讀懂無字的天書，看懂無形的天畫，聽懂無聲的天樂。我們所用的教育工具，却是有字的書、有形的畫、有聲的樂。這些工具，實在皆是用作過渡的橋樑；好比送太空船昇空的火箭，進入了太空之後，這段火箭，便須棄去。但，人人都常要借助有字的書、有形的畫、有聲的樂，來協助進入這個身心和諧的境界；所以，這些材料，永遠不會失去價值。但我們必須明白，只懂得這些有字的書、有形的畫、有聲的樂，並非我們的終極目標。我們的終極目標，乃是無字的書、無形的畫、無聲的樂；即是這個身心和諧的境界。

（圖一）秦觀書「摩詰輞川圖跋」

四　音樂治療

佛在靈山莫遠求，靈山只在汝心頭。

人人有個靈山塔，好向靈山塔下修。（佛偈）

　　有字的書、有形的畫、有聲的樂，皆能使人從精神困擾的情況中，回到身心和諧的境界；這便是精神治療的原理。書與畫，都屬於靜的藝術品，比不上音樂之具備動力；故音樂治療比讀書、看畫，收效更速。

以音樂為藥劑

　　用音樂治病，古已有之。音樂能洗俗慮，使人心境恢復寧靜，實在是精神的消毒劑。在春秋時代，伯牙鼓琴，志在太山，志在流水；說明音樂有洗滌心靈的功效。唐代詩人李頎的「琴歌」云，「一聲已動物皆靜，四座無言星欲稀。清淮奉使千餘里，敢告雲山從此始」，描述音樂使人觸動鄉情，寧願辭官歸隱；音樂能够使人出塵脫俗。

　　「聖經」記載大衞奏琴為掃羅王治病，事實更為明顯：「惡魔臨到掃羅身上的時候，大衞就拿琴用手而彈，掃羅便舒暢爽快。惡魔離開了他」。（舊約，撒母耳記，上，十六章）

　　音樂具有催眠的功用，不獨能使狂亂的人安靜下來，也能使頹喪的人振作而起。近代使用音樂治病，已經成為專門的學術；通稱「音樂治療」（Music Therapy）。

　　音樂治療是運用音樂之力，通過生理感應，去改善心理狀況。徐緩

的樂曲，以其流暢的曲調，　優美的和聲，　加上瑰麗的音色，　快慢的節奏，强弱的力度，變化進行；使緊張的精神，趨向寬舒，身心遂得恢復平衡。音樂實在是精神的鎮靜劑。

活潑的樂曲，能够使人振作。我國古代，「黃帝內傳」所記，「黃帝與蚩尤戰，元女請帝製角二十四以警衆；又請帝製鼓鼙，以當雷霆」「國語」云，「執枹鼓於軍門，使百姓加勇焉」。從黃帝命伶倫作「渡漳之歌」以至管仲的「黃鵠歌」，「上山歌」，「下山歌」；皆可說明音樂實在是精神的興奮劑。（見「琴台碎語、音樂掌故」各篇）

用音樂治病的著名例子，　是義大利的狂舞曲　「塔朗泰拉」　(Tarantella)。這是義大利南部的民間舞曲，複二拍子，大調與小調的樂段輪替出現，配以響板與搖鼓，愈跳愈急，變爲狂烈。這種舞曲，最初是用人聲伴着跳舞的步法；後來就只用樂器演奏，原因是速度太急，不利於唱。Tarantella 這個名字，來自義大利南部的地名 Taranto；也有人說，來自毒蜘蛛的名。Lycosa Tarantula 是歐洲特有的一種大型蜘蛛；據說其毒液能殺人。給這種蜘蛛咬了之後，必須狂舞出汗，乃可痊愈；因此，這種狂舞曲，譯名爲蜘蛛舞。其實，根據研究所得，這種蜘蛛的毒液，與蜂螫相似，並不足以殺人。

歐洲十六、十七世紀之時，流行一種精神憂鬱症，名爲Tarantism；據說這種病症，常在夏季流行。病狀是瘋狂飲水或投身入水，更有些病者，對顏色特別敏感。醫治這種疾病的方法，通常是使病者狂舞，直至疲倦倒地爲止。這種狂舞曲，就稱爲 Tarantella。

十九世紀，歐洲作曲家如蕭邦 (Chopin)，李斯特 (Liszt)，皆有創作。羅西尼 (Rossini) 所作的「狂舞曲」 (La Danza)，是著名的合唱曲。韋伯（Weber）在其 E 小調奏鳴曲內，也用一章爲「狂舞曲」。門德爾松 (Mendelssohn) 的第四交響曲，最後一章便是把義大利的兩種狂舞曲 (Tarantella, Saltarello) 結合使用；因此，這首

交響曲，被稱爲「義大利交響曲」。

　　音樂既能用爲藥劑，用於爲善則甚善，用於爲惡則甚惡；實在應該列爲危險藥物。李斯特所作的交響詩「魔鬼圓舞曲」（Mephisto Waltz），是一個好例。

　　Mephisto 是魔鬼的名字，其全名是 Mephistopheles，它是歐洲古代「魔鬼學」中的七個主要魔鬼之一。歌德所著的詩劇「浮士德」（Faust），描述德國民間神話所說的故事：浮士德與魔鬼訂約，回復青春，於是犯了許多罪行；終於良心發現，徹底懺悔，魔鬼就失敗了。歌德所描述的魔鬼，具有冷酷、謾罵、殘忍、詭譎的性格。浮士德神話，乃成爲許多文學作品的題材。

　　李斯特的「魔鬼圓舞曲」，是取材自另一位德國詩人連諾（Lenau）所作的詩劇。此曲的內容是：魔鬼帶着浮士德去參加鄉下人的婚禮舞會。樂師們把提琴奏得奄奄欲睡，魔鬼就搶了提琴來奏。開始奏得很柔和，愈奏愈急，使一羣善良的鄉民，因此種音樂而變成混亂與瘋狂。

　　李斯特根據此詩，作了不止三首樂曲：一八六一年作成這首「魔鬼圓舞曲」，一八八○年又作成第二首，一八八一年又作成第三首。隨着又着手作第四首，未完成便逝世了。這些作品，說明音樂可以使人鎮靜，亦可以使人振作，更可以使人瘋狂；實在甚具至理。

　　俄國的民間神話「火鳥」，也有相似的例。火鳥是幸福之鳥，史特拉汶斯基（Stravingsky）把它作成舞劇。最後一段，火鳥用音樂使羣魔狂舞至死，說明音樂能服務於惡，亦能服務於善；音樂之爲禍爲福，唯人自召。

　　司馬遷在「史記、樂書」中，引述東周列國的一段神話：晉平公强使其樂師（曠）爲他奏樂，終於招來狂風暴雨，更有大旱三年；其結論是，「夫樂，不可妄興也！」。俄國文豪托爾斯泰，對於「樂不可妄興」的見解，極表讚美。（見「琴台碎語」第九十三篇「克羅采奏鳴曲」）敏感的

藝人們，對於音樂，常存敬畏之情；因為，運用不當，立刻招來災禍。

以音樂助營養

用音樂來增進身心健康，乃是音樂的正當用途；孔子的教育方法，就極為重視音樂與美育的陶冶功能。孔子同意曾皙的見解：「春服既成，浴乎沂，風乎舞雩，詠而歸」（見第一篇「氣象從容」）；就是認定教育活動之中，不能缺少音樂的營養素。

「樂記」裏提及子貢問師乙的話：「聽說各人唱歌，該按照唱者的性情來選擇合適的歌曲；我應該選唱什麼歌曲，才合適呢？」

師乙答他：寬而靜，柔而正者，宜歌「頌」。廣大而靜，疏達而信者，宜歌「大雅」。恭儉而為禮者，宜歌「小雅」。正直而靜，廉而謙者，宜歌「風」。肆直而慈愛者，宜歌「商」。溫良而能斷者，宜歌「齊」。

在這裏，應加註解：風、雅、頌、都是「詩經」內的詩歌。商、齊，則指該兩國的歌謠。「詩經」內的邶、鄘、衛、王、鄭、齊、豳、秦、魏、唐、陳、鄶、曹，各國的詩歌，皆稱為「風」。師乙所說的商、齊皆是古國名稱，其詩歌也都是「風」。頌是指宗廟的音樂，是子孫歌頌祖宗功德的詩歌。小雅是諸侯、公、卿、大夫之詩歌，包括宴樂、贈答、感事、述懷（見「詩經」卷六）。大雅是天子的詩，如文王的肇周德，武王的定天下，成王的告太平，宣王的封諸侯，皆直陳王事。（見「詩經」卷七）.

師乙是說，莊嚴的人，適合唱莊嚴的歌，豪放的人適合唱豪放的歌；這是配合性情的處理方法。但，站在教育立場，就不應只顧性情的適合，而應補充之以所缺。大眾太軟弱了，該教他們唱激昂的進行歌曲；大眾太粗野了，該教他們唱溫和的抒情歌曲；大眾太頹喪了，該教

他們唱振奮的勵志歌曲。音樂有如身體內的維他命，缺少的，就該補充，以護健康。

如何進入樂境

在現實的生活裏，我們如何能够使精神進入和諧的音樂境界？這個音樂境界，實在與現實生活只隔一道溪流；說它遠，並不太遠；說它近，却不太近。一般人是如何進入這個境界的呢？請分別言之：

（一）有些人，只須內心想念，立刻可以如願以償。他們一聽到音樂，或一想起音樂，便能使身心乘了音樂的雙翼，毫不困難地，飛進這個境界。

不要以爲必須學問高深，乃能進入這個境界；相反地，學識愈高的人，可能更難進去。那些飽學之士，對於所聽的音樂，經常要求甚苛。聽到演奏，往往嫌其音色不美，表情不佳；全然不受感動。鄰居的村婦，一聽到那嬌羞欲滴的雙簧管，或者那欲笑還顰的小提琴；就陶然進入了這個樂境。音樂隨時爲她帶來無邊的快樂，眞是得天獨厚，令人羨煞。

（二）有些人，要借山水花木爲媒介。他們恰似持竿跳遠的健兒，若無長竿爲助，就無法飛越溪流。歐陽修的「醉翁亭記」云，「醉翁之意不在酒，在乎山水之間也。山水之樂，得之心而寓之酒也」。這是說，先借助於酒，後借助於山水，乃能進入樂境之中；這條路，比持竿跳遠更轉折了！

（三）有些人，要借助於來自外邊的壓力。因情勢急迫而跳入樂境；恰似劉玄德騎着的盧，踏下檀溪，只因馬的前蹄一滑，眼看敵兵從後趕來，惶急之下，遂能一躍而登彼岸。平日策馬，後邊並無追兵，就很難一躍登岸了。

（四）有些人，決心要渡江，但不得其法。他們很有幹勁，不畏艱辛；又涉水，又游泳，弄得全身盡濕，狼狽萬分。他們讀詩、看畫、唱歌、聽樂，皆甚吃力；雖然終於能夠欣賞其內容，但實在太辛苦了！

（五）有些人，用了很大氣力，然後找到渡江的船；但又害怕船兒搖盪不定。經過一番勞苦而驚險的生活，乃得到達彼岸。這是讀詩聽樂之時，有待解說；解了又解，乃能明白內容，獲得欣賞的樂趣。

（六）有些人，行動不便；搭船渡江，必須倚靠幾個人來扶持。由岸上船，由船上岸，都要一羣人合力抬着，乃能移動。雖然很費力，但因他們下定決心，終於也能進入樂境。

上列六種情況，可以說明每個人之進入樂境，各有難易之分。但他們一經進入過這個境界，以後就如老馬，很容易重尋舊路。他們以後，每次借助詩、畫、樂歌之力，就立刻能夠再進這個和諧的樂境；所以，文學、詩歌、美術、音樂，經常都具珍貴的價值。

梁朝昭明太子的「陶靖節傳」云，「淵明不解音律，而蓄無絃琴一張。每酒適，輒撫弄以寄其意」。李白詩云，「大音自成曲，但奏無絃琴」。其實，倘若內心有樂，就根本不需要無絃之琴來寄意。當我們心嚮往之，這個和諧的境界，呼之即至，根本不須憑藉媒介。

事實上，每人的內心深處，都有其和諧的境界；正如佛偈所說，「靈山只在汝心頭」。當一個人內心迷惑，精神感到困擾，音樂治療就要藉音樂之力，撥開紛亂，重尋這個和諧的境界。

「論語」（子罕、第九）引用逸詩「常棣之華」云，「豈不爾思，室是遠而」。這是說，「並非不思念，只因路兒遠」。孔子就立刻糾正它，「未之思也，夫何遠之有！」這是說，「倘若眞思念，那怕路兒長！」但願人人皆能心誠意正，善用音樂之力，使自己經常生活在身心和諧的樂境中。

五　身在山中

詩人對宇宙人生，須入乎其內，又須出乎其外。

入乎其內，故能寫之；出乎其外，故能觀之。

入乎其內，故有生氣；出乎其外，故有高致。

　　　　　　　　　　　　──王國維「人間詞話」

蘇軾遊廬山，在西林寺題壁云，「橫看成嶺側成峯，遠近高低各不同。不識廬山眞面目，只緣身在此山中」。後聯最適合借用以說明樂團內每一位樂手的感受。　他們只須忠於本份工作，　不必理會全體表現如何。

身在山中，利於親切觀察；心在山外，利於整個安排；這是負責創作的樂人職責。

如果創作者具有同情心，肯爲聽衆設想，能用衆人既懂的材料，帶領衆人進入未懂的境界；這便是藝人的德性。

今分別說明如下：

（一）樂手的本份

樂手在團中，只要克盡職守，把本份工作做好；關於全團演奏出來的整個成績如何，自有指揮者負責。

「史記」所載，「漢興，樂家有制氏，以雅樂聲律，世世在太樂官；但能紀其鏗鏘鼓舞，而不能言其義」。這些樂官，只是負責鏗鏘鼓舞的樂手，根本不是統領樂團的指揮，更不是創作聲律的樂人，只能奏

出樂音而不能說明內容，實在難以怪責；因爲身在山中，如何能見全景？

生活在戰壕中的官兵，常問新聞記者，「我們的戰況進行如何？」許多人都不明白，爲甚麼身在前線的人，却不曉得前線戰況？其實，身在山中，如何得見整個外貌呢？生活在地球上的人，從來都未能見到地球的眞面目。直至人類能够進入太空，登陸月球，然後看到自己的老巢竟是如此之渺小！

身在山中，雖然不能看到整個外貌，但郤能把局部情況，觀察得更清楚；這是「目無全牛」的活動。惟有服務於「胸有成竹」的指揮處理，然後能有完美的成績。（關於目無全牛，胸有成竹，見「琴台碎語」第四，第五篇）。

（二）樂人的職責

樂人創作，必須能够身在山中，同時心在山外。身在山中，乃能把局部情況觀察入微；這是蒐集與吸收的工作。心在山外，乃能把整個結構安排完善；這是組織與發表的工作。

王國維「人間詞話」云，「詩人對宇宙人生，須入乎其內，又須出乎其外。入乎其內，故能寫之；出乎其外，故能觀之。入乎其內，故有生氣；出乎其外，故有高致。美成入而不出，白石以降，於此二事，皆未夢見」。——這段話裏，提及宋代兩位詞人的作品；他們都是能把詞與樂合一運用的作家，我們該加認識：

周美成（邦彥）（公元一〇五七至一一二一年），北宋詞人，精通音律。所作詞章，擅長寫景詠物，善舖敍，精雕琢；常寫情愛而不至於猥褻。

姜白石（夔）（公元一一五五至一二二一年），南宋詞人，精通音律。所作詞章，音調諧婉，詞句精美，常寫情愛而不至於輕浮。

上列兩位詞人，在詞與樂合一發展之中，都能創出新境界。只因偏重了文字上的技巧，變成詞藻上的堆砌而缺少了意境上的韻致；故王國維評其「入而不出」。創作者必須能近寫，又能遠觀；近寫乃能把握到活的氣息，遠觀乃能表現出高的韻致。身在山中，峯嶺高低，皆能細察；心在山外，廬山全貌，始能概觀。這是創作者的職責。

（三）藝人的德性

創作者須具技術修養：但，徒有技術，仍然未够；還須有真誠的同情心，肯為聽眾設想。能够設身處地為聽眾設想，就能深入地觀察，淺出地發表，使人人皆能分享其樂；這是藝人的德性。

有人嚮往於登泰山以觀日出。他在黑夜登山，忍耐等候；終於得見日出的輝煌景色。他把自己整個身心浸潤在絢爛的晨光中，感到無窮快樂。下山歸來，却無法向人描述日出的奇景。他只求自己陶醉於奇景之中，並沒有想到要與別人分享其樂。他既不曾觀察入微，也不曾蒐集資料。他自己算是獲得快樂了；但對於別人，却毫無助益。

樂師想作一首柔和的安眠曲，必須先把自己安放在安眠的氣氛裏。他自己陶醉於其中，酣然睡去了。一覺醒來，已把樂思忘記得乾乾淨淨；於是，只能作一首起床曲而非安眠曲。

看日出的人，根本無心與別人分享其樂；想作安眠曲的人，只有心，却無力；所以，皆無成果。缺少同情心的創作者，實在很難產生優秀的作品。

小姑娘入到仙境中，滿心喜悅。她看見那些奇花異草，稀世珍寶，快樂欲狂。如果她不是決心要向母親描述仙境情況，她就懶得去觀察詳情，細心記憶；如果她不是想着要與母親分享其樂，她就懶得去尋找寶物，帶回家去。只因她關懷母親，她所見的就更多，她所找的就更好。

如果小姑娘全不顧母親所喜愛而只顧自己的偏好；在仙境中，她就

只檢些枯草與碎石。母親看見這些枯草與碎石，不懂欣賞之時，小姑娘也不應大發脾氣罵「你這不長進的老太婆！」也許她所檢的枯草與碎石，真的具有超凡的價值，母親不懂欣賞之時，她也該用同情之心，原諒母親之未懂，然後忍耐地，解說欣賞之法，使母親也獲得更大的快樂。這才是藝人所應有的德性。

黃山谷引釋惠洪「冷齋夜話」云，「天下清景，不擇賢愚而與之；然吾特疑，端為我輩設」。王國維更補充之云，「一切境界，無不為詩人設。世無詩人，即無此種境界。夫境界之呈於吾心而見於外物者，皆須臾之物；惟詩人能以此須臾之物，鐫諸不朽之文字，使讀者自得之，遂覺詩人之言，字字為我心中所欲言，而又非我之所能言；此大詩人之秘妙也」。

黃黎洲云，「詩人萃天地之清氣，以月露風雲花鳥為其性情；月露風雲花鳥之在天地間，俄頃滅沒，惟詩人能結之於不散。」

老實說，天下清景，皆為具有同情心的創作者而設。沒有創作技巧的人，只能自己陶醉於其中，無法把它捉着與人分享。有創作技巧的人，隨心所喜，用自己偏愛的方法表現出之，也使眾人無法與他分享。只有具備同情心的創作者，纔能更小心去欣賞，更詳細去觀察。只因一念之仁，立刻使自己獲得更多，同時也使別人獲得快樂；世界的可愛之處，全在乎此。

六　自樂樂人

音樂創作者，必須了解大衆，同情大衆；
而且，原諒大衆。

音樂創作者，常是抱着謙遜心情，使自己快樂，同時也帶給衆人以快樂。孔子所說的「己所不欲，勿施於人」，其中藏有警惕：自己不喜歡的音樂，不可勉强別人去聽；自己所喜歡的音樂，別人也不一定喜歡聽。音樂創作者，必須了解大衆，同情大衆；而且，原諒大衆。

自命爲新派的音樂作者，與新派的畫家相似，他們只愛自樂其樂，從來都不肯顧及大衆；因爲他們自認是先知先覺的智者。新派畫家的傑作，一般人總覺得是「遠看一堆灰，近看灰一堆；仔細再一看，還是一堆灰」。我國近代名彥吳稚暉先生也有一首好詩，可以贈給這些新派畫家；「遠看一朵花，近看似烏鴉；原來是山水，啊呀，我的媽！」新派作家的見解，常是站在極端；恰似愛吃辣菜的厨師所說，「辣菜是天下第一美味，不能吃辣的，未得謂之人」。

音樂創作者，實在不應遠離大衆，而且要深入大衆，了解他們，同情他們，爲他們創作，使人人皆能獲得快樂。

一位流行歌手，被邀請到醫院，爲病人演唱。有一位老太婆請他唱一首古老的村歌，把這位歌手氣煞。爲病人演唱，乃是想令到病人愉快；病人提出這個請求，雖對歌手犯了不敬，仍然值得原諒。有修養的樂人，應該能够受得起這種不愉快的考驗。

一位好心的太太，把厨中的膡飯，施與街邊的老丐。老丐請求把飯

弄熱纔吃，使這位太太不勝惱怒。其實，好心人必須摒除施恩者的優越感，同時應該尊重受惠者的心願。音樂創作者總要能够體察這種情況，不以爲忤。

我的朋友很怕吃鴨尾巴。在一個宴會上，主人偏要贈他一個鴨尾巴；因爲主人自已認爲這是天下第一美味。在極嚴謹的禮貌之下，我的朋友如吃毒藥，把鴨尾巴閉目吞下；以後向人說起，猶有餘悸。我聽他說完，不禁哈哈大笑，提醒他：「你這個老實人啊！主人明知你不吃鴨尾巴，只想借你跟前空位暫作貨倉，盼你隨後回敬給他受用；怎知你却笨到要據爲己有，破壞掉他原有的計劃了！」他聽了，恍然大悟。其實，新派音樂奏唱家，常是請人去吃鴨尾巴。吃不了，切勿强吞下；該留起，再回敬給他！

音樂創作者，徒然具備好心，仍然未够；還須小心翼翼，力避引起誤會的材料。在作品之內，稍有不慎，顧慮不週，立刻出現毛病；這些微小的毛病，有時能把整個作品毀壞。

一位排長帶領士兵上戰場，在緊急情勢之下，命令衝鋒；大喊：「衝啊！衝啊！」他的情感很眞誠，他的聲音很雄壯；但他的瓊崖鄉音很重，所喊出來的是「鬆啊！鬆啊！」於是，全排士兵，轉瞬之間，全部溜掉。（按，廣州俗語，鬆，是鬆脫逃亡之意）。在他看來，自已全無過失；只因表現有錯，引起誤會，效果全壞了！

小寶寶聽了孝順父母的故事，深受感動。他懷着好意，在寒夜要爲父母以身溫被。可惜他一覺睡去，而且撒了尿，被褥盡濕。徒然具有好心是不够的，還須小心從事；一不留神，錯誤百出，立刻轉善爲惡。

作曲者每遇下列這類歌詞，就必須萬分小心：

同心同德──唱音之高低，必須配合字音的平仄聲韻。稍有不慎，就可能唱成「痛心痛德」，惹人誤會。

頭戴鮮花面貌美──「花」字必須稍爲延長，使各字的組合正確。

倘若把「花面貌」三個字合在一起，人人皆聽到「花面貓」，就與「路不通，行不得」的錯誤點句，同樣惹人笑話了。

　　一首佛教歌曲，歌詞有「願駕慈航渡衆生」。這個「願駕」，唱出來很容易使人聽到是「寃家」。唱音無法改善，只有請作詞者改爲「齊駕」了。

　　遇到民歌的詞句如「郎有情，妹有意」，若要避免給人聽成「沒有意」，則只能在演唱時把「妹」與「有意」離開些，不使它們合成「沒有」。

　　音樂作者，因疏忽了詩詞內容而造成笑話者，爲例頗多。奧國作曲家馬勒所作的「大地之歌」，根據了錯誤的譯詩，把豪放的唐詩，作成了厭世的哀歌（見「琴台碎語」第九十四篇）。日本的詩人，認爲「待月西廂下」的詩是崔鶯鶯所作，列爲「中國閨秀詩作」；害得日本的作曲家上了大當，把這詩作成女聲獨唱。（按「西廂記」是元朝、王實甫所作的「曲」。待月的是小生張君瑞而不是花旦崔鶯鶯）。

　　在黃昏暮色中，小妹妹聽到兩隻貓兒在簷邊狂叫，如兒啼，如鬼哭；她就奉母親之命，手持竹竿，閉着眼向簷邊亂掃。（據說，必須閉眼，否則就會眼生瘡）。結果，鼻子腫起一大塊；因爲掃下來的瓦片雖然沒有打中頭蓋，却給灰塊打中了鼻樑，腫起來，具有犀牛的英姿。爲何她不看淸楚才掃？爲何她不想淸楚才做？這足以提示「自樂樂人」的原則。

七　臨事而懼

怯場原是好品性，不怯場纔是不知凶險。

唯其臨事而懼，所以好謀而成。

怯場是由於熱心要把工作做好而暗自畏懼失敗；這是臨事而懼的狀態，這是誠心負責的好品性。因怯場而提高警惕，因怯場而集中精神，工作必然有更好的成績。

有些人，從來就不知怯場為何物。他們登臺表演，炫耀急智，獲得眾人讚賞；愈獲讚賞，表演就愈加精彩。然而，不怯場並不見得是一件好事；因為他們可能是小睇了臺下的羣眾，犯了欺臺的錯失而不自知。

昔日我拿起提琴，為眾人奏曲；因為所奏的曲，都很有把握，所以並無怯場之苦。有時為眾人卽興演奏小曲，用各種提琴技巧變奏，用跳弓，用連跳弓法，用雙絃奏出，用左手，右手撥絃，有時又用泛音模仿簫聲奏出全曲，使眾人聽得欣喜若狂，我就感到很快樂；這是初生之犢，全不畏虎。

自從有一次聽到自己演奏的現場錄音，乃發現自己所奏，實在有不少瑕疵。雖然那些都是小毛病，都能在演奏時輕輕帶過，聽眾也不會怪責；但這樣的演奏，只能拿來趁熱鬧，不能登大雅之堂。錄音有如照妖鏡，縱使可以騙倒許多人，但却不能騙倒自己。我切實地省察到，以往登臺演奏，實在未夠嚴格；當時毫不怯場，並非勇敢，而是不知凶險。自此之後，我戰戰兢兢，再不敢欺臺；這才是敬業精神的實踐。

雖然怯場並非壞事，但過份怯場，常把事情弄糟。且看森林裏的猴

羣吧！牠們在樹梢上跳來跳去，來往自如；猛虎無法把牠們捉得到。可是，猛虎大吼一聲，猴子們就魂飛天外，全身麻木，紛紛下墜。許多人都是如此；為了膽怯心慌，就弄到身不由己，工作全失水準。如果經過嚴格的磨練，就可增強自信，也就容易克服怯場之苦。諺云，「藝高人膽大」；因為藝高，信心自能增強，也就可以擺脫怯場的苦惱。

所有音樂名家，都具有或多或少的怯場習慣。近代提琴名師歐爾（Leopold Auer）是當代許多位提琴演奏家的老師；海費玆（Heifetz），愛爾曼（Elman），米爾斯坦（Milstein），皆出其門下。在其所著的「提琴演奏法」內，曾列舉不少親見的怯場事實。他自己登臺之前，總覺心裏慌張；直至奏完了一組樂曲或奏完協奏曲的第一章之後，乃得恢復寧靜，以後的演奏，就進行得很順利了。他看見鋼琴家巴羅夫（Bülow），登臺之前，總是不停地搓着雙手；魯賓斯坦（Rubinstein）則大踏步走來走去，恰似籠中的獅子。他也經驗到，許多演奏者，常因怯場而把樂曲奏得較快；但亦有因怯場而把樂曲奏得較慢。怯場是一種病症，它把演奏者折磨，常使演出失去水準。

在我自己的經驗中，登臺之前，總覺得提琴的四條絃，調音不够準確。聽起來，第二絃總嫌稍低；但把它稍為調高，又嫌太高；直至站到臺上之時，這些不安的感覺，乃全部消失。有一次，臨登臺時，斷了一條絃，使我非常狼狽。只因忙於更換琴絃，使我忘記了怯場這回事。

怯場原是好品性，不怯場纔是不知凶險。且看那些經驗老到的貨車司機吧！其經驗愈老到，就愈感到膽怯。唯其臨事而懼，所以好謀而成。

八　譯文污染

乖謬的譯文，有如污染河水，實在迹近放毒。

有人認爲文字翻譯好比貨幣找換。可是，找換店只要數目正確，經手人交收清楚，就算工作完成。文字翻譯則除了字義正確之外，更牽涉到感情境界；稍一不愼，就可能鬧笑話。

我國古代詩詞，被譯爲語體，又由語體，譯爲外國文字；或者由中文譯爲英文，又根據英文譯回中文；其中的怪事，就說之不盡。倘若人人能把所見過的例子記錄下來，可能比下列的更爲有趣。

對於我國古代詩詞，我們常懷敬愛之情。但坊間却有許多不負責任的印本，排印錯誤，解說乖謬，教人見了，禁不住生氣。這些劣等印本，有如帶菌的病人，處處傳染，造成瘟疫；不獨害倒本地人，同時也害倒外國人。那些自命爲中國通的外國人，經常是此中的受害者；由他們又伸展毒手，繼續害倒其他的外國人。我們實在要來一次徹底的大掃除，以肅清這些污染。

我見過附有語體譯文的「詩詞欣賞」，「千家詩」，其解說之錯誤，譯文的乖謬，有如污染河水，實在迹近放毒。例如，張繼的「楓橋夜泊」，尾句「夜半鐘聲到客船」，被譯爲「夜半送來寺裏撞鐘的聲音，纔曉得開到客人的船」。把靜夜鐘聲的詩境，解作船到碼頭的紛擾，眞是大煞風景了！

王之渙的「出塞」，末聯「羌笛何須怨楊柳，春風不度玉門關」，被譯爲「吹奏羌笛的聲音，何必怨恨楊柳呢？春風是不能把他吹過玉

門關的呀！」譯者根本不曾知道，「折楊柳」乃是漢朝二十八首笛曲之一。詩中借此曲名，代表碧綠的春天，以與關外枯黃的沙漠相對照，構意至為精湛。由於譯文的拙劣，就使讀者無法領悟到原詩的優美所在；譯者實在是犯了佛頭着糞的罪行。

李頎的「琴歌」，其中一句「月照城頭烏半飛」被譯為「月光照在城頭上，烏鴉在半空中飛起來」。把這個「半」字，解為「半空中」，實在太過胡鬧。

李頎的「聽董大彈胡笳弄兼寄語房給事」，題目常被顛倒，成為「聽董大彈胡笳，兼寄語弄房給事」。董大是當時著名的琴師，「胡笳弄」是琴曲的名稱；既不是彈胡笳，更不是戲弄房給事。這種錯誤，一直錯到現在；仍然讓它錯下去，實在是一件怪事。詩中的句子，「空山百鳥散還合，萬里浮雲陰且晴」，是描寫樂曲演奏之變化萬端，有如鳥羣的忽散忽聚，又如浮雲的忽陰忽晴。譯者却說，「他的琴音能够感動萬物，所以一經彈奏，能使空山禽鳥飛散之後，仍然集合攏來；萬里浮雲，在陰黯中也會放晴」。又，「長風吹林雨墮瓦」，被譯為「雨點把屋上的瓦片打下來一般」；眞是胡塗萬分了！

我們見過奧國作曲家馬勒所作的「大地之歌」，其中加入獨唱，所唱的歌詞，是德文譯李白的詩「將進酒」，「採蓮曲」等等。可惜這些譯詩，雜亂無章，謬誤滿紙。對於我國詩人，實在是大不敬之事；而我們竟然莫奈伊何！

與「大地之歌」的譯詞相似，英美的作曲家也犯了同樣的錯誤；採用了錯誤的唐詩譯文為歌詞，鬧了不少笑話。

李商隱的「巴山夜雨」云，「何當共剪西窗燭，却話巴山夜雨時」；英譯為「什麼時候我們能一起在你的西窗剪燭呢？什麼時候我能在整夜雨聲之中，聽到你說話的聲音呢？」譯者根本不明白「話」字是敍舊之意，硬把它解作「說話的聲音」，就與原意差得遠了！

李商隱的「錦瑟」云，「錦瑟無端五十絃」；這個「端」是指瑟的頭部。琴的頭部較長，瑟的頭部較短；故謂「錦瑟無端」。但譯者却把「無端」解作「無緣無故」；所以譯爲「我不明白我的古琴何以有五十根絃」。這就完全解錯了詩意。如果譯者能查考辭源，就可以知道，瑟爲庖犧所作，有五十絃，黃帝破爲二十五絃；爲甚要說「不明白」？

李商隱的詩，精於文字的對仗工整，詩意則撲朔迷離；譯成外國文，實在吃力而不討好；用爲歌詞，就更不討好。例如，他所作的「馬嵬」詩，「此日六軍同駐馬，當時七夕笑牽牛」；其中的「六軍」對「七夕」，「駐馬」對「牽牛」，皆是詞藻對襯之巧妙；譯爲外文，就使趣味全失。又因每句之中，隱藏着長篇史實，根本不適宜用爲歌詞。與此相似，「錦瑟」內的「月明珠有淚，日暖玉生烟」，也只是鑄詞精美；譯者實在難於下筆了。

有一天，我的老朋友，拿來一冊印刷精美的論文，這是樂韻出版社的「亞洲作曲家聯盟第四屆大會」的「大會紀錄」。他指給我看其中的一段，並問我何謂「同韻旋律」，又問我對這段文字，有何意見。這段文字如下：

古代中國音樂的特性

（a）強調同韻旋律

古代中國音樂強調聲樂，因爲惟有經由音樂和詩的結合，音樂的概念才能更清晰地表達出來。此外，由於爽朗的旋律節奏是由音調的變化及詩中每字的重音所構成的，中國音樂強調同韻而不強調多彩的和聲。爲了要保持旋律及字句的清澄，中國音樂再採用一種與歐洲複調音樂截然不同的作風，而後者是由幾種不同的旋律所編成的。這種保持清澄的

作風，也已成爲當代作曲家最喜愛的作風。……現代音樂崇尚簡略，實際上是受了中國藝術精神所影響。清代名畫家鄭板橋在一幅竹畫所題的字，也許最能代表中國的藝術精神。他說，「我雖畫得少，却遠勝過那些畫得太多的人。……」

我讀過之後，總覺得詞句累贅，文義含糊；問他，「是那一個胡塗蛋寫出如此晦澀的文字？」他哈哈大笑，笑了久久，然後答我，「胡塗蛋就是你呀！」

有如晴天霹靂，我被他嚇了一跳！論文題目之下，竟然是我的名字！什麼時候我患了夢遊病？沉思久久，我終於明白過來。

這是一九七六年秋天，我爲第四屆亞洲作曲家同盟大會所寫的論文「亞洲古代音樂爲現代音樂之泉源」。曾於此年十二月發表於香港珠海書院出版的「珠海學報」第九期。該稿的綱要，是我請黃瑾女士譯爲英文，附在原文之後。亞洲作曲家同盟大會在臺北開會之時，我的論文，連同英譯的綱要，一起送交大會。可能因爲各篇論文，來自亞洲不同的國家，皆以英文發表；辦事人把各篇英文稿本彙編付印之時，便請人將各篇譯成中文。在這册論文內，我的論文，是採用了英文綱要（黃瑾女士所譯）以及由大會辦事人員按此譯成的中文。我的論文原稿，就不知去向。我在論文裏，說及中國音樂「重視線條化的曲調」黃瑾女士爲我譯成 "Emphasis on linear melody"，譯得極爲正確。但給人又根據英文譯爲中文，却變成了「强調同韻旋律」；宛如把我照在哈哈鏡裏，變成這個笨樣子，使我很難認出這隻是什麼動物。

試將上列的一段譯文與我的原稿比較一下，便會覺得譯來譯去，面目全非之可怕：

中國古代音樂的特點

（a）重視線條化的曲調

中國古代音樂，重視聲樂；器樂只立於輔助地位。古人云，絲不如竹，竹不如肉；是指絃樂比不上管樂，管樂又比不上聲樂；又說，取來歌裏唱，勝向笛中吹，都是重視聲樂的名言。重視聲樂的原因，乃是在聲樂之中，樂與詩能夠結合起來，將音樂境界表現得更清楚。又因為，詩句中每個字的平仄變化，其本身就蘊藏着豐富的曲調進行；故中國音樂所重視的，為線條化的曲調，而不是色彩化的和聲。為了追求明朗的線條（曲調），清楚的涵義（歌詞），中國音樂不喜歡像歐洲復音音樂那樣把不同的曲調交織起來。這種明朗與清楚，今日乃為現代音樂作者所偏愛。……現代音樂傾向簡潔，實在是受中國的藝術精神所影響。清代藝人鄭板橋畫竹，題云，「敢云少少許，勝人多多許」；最能表現中國藝術的簡潔精神。……」

我這篇論文，也印在「樂林蕈露」的附篇之內。若與「大會紀錄」的譯文對照，就可例證譯文污染之可怕了。雖然這些譯文曾經把我嚇得心神不寧，但我實在無須太過憂慮；因為，這樣的文集，根本沒人肯看的。

九　音專的畢業作品演奏會

古代文人、儒者，雖然出身於少年科甲，

但其應試之文，都不甚佳；

晚年得力於學之後，方始不凡。——梅式庵

　　香港音樂專科學校，每年都有不少畢業生。理論作曲系的學生，必
須完成所規定的音樂作品，經過評審及格，舉行過作品演奏會，然後算
是學業完成。音專校內，理論作曲教師並不多；作曲系學生，到了第四
年，常須請求校外教師，擔任畢業作品製作之指導。每當校方介紹他們
前來求助之時，我實在是難於推却的。

　　指導畢業作品之創作，責任殊不輕鬆。學生在校內雖然學過和聲、
對位、曲體等課程，但却未曾能够學以致用。根據課程標準，畢業作
品之中，必須有一首至少包括三個樂章的奏鳴曲（內容是奏鳴曲式，
廻旋曲式，以及其他）；並須有聲樂作品（獨唱，男聲合唱，女聲合
唱，混聲合唱）。這些作品，演出在聽衆面前，只許成功，不許失敗。
從指導者的立場看來，責任甚重；因爲同時要向四方面交出成績：一是
對學校負責，務須令這些畢業作品的質與量，都够水準，以免損壞校
譽。二是對學生負責，不獨助他們通過畢業的大關，且要使他們建立起
穩固的學術基礎，以便將來繼續上進。三是向聽衆負責，務求作品內容
不流於淺薄；感動他們，使他們對年靑的作曲者，懷着樂觀的希望。四
是向音樂教育的大家庭負責，力使樂教營中，增添可用的人材，將來好
協力把樂教開展得更絢爛。這些心理上的重擔，常使我耿耿於懷；幸而

這些準備畢業的學生們，皆能自發努力，都有傑出的成績，使我無限欣慰。

許多關心樂教的朋友們，聽過這些畢業作品演奏會，甚驚異他們居然有如此的好成績。也有他們當年同讀中學、小學的朋友，不大相信他們能夠進步如許！其實，我們都能明白，為生存而奮力圖強，常有出人意外的成績。為教師者，只能用愛心去激發他們自動向上，却不能姑息他們，讓他們苟安自毀。小妹妹憐憫繭裏的新蛾，替它們剪開束縛，助它破繭爬出；但蛾兒未經歷過拼命的掙扎，爬出繭來，不獨無力高飛，兼且無法生存。幼年的同學們，在昔日尚未發現拼命努力的需要，宛似在繭中昏昏酣睡。一旦醒覺起來，決心努力，接受嚴格訓練，就會突飛猛晉，進步往往出人意表；所謂「士別三日，刮目相看」，何況是隔別多年呢！如果能夠觀察他們每次上課所訂正的草稿，就可相信，「努力耕耘，必有收穫」的話，並非虛語。在替他們訂正習作之時，我只盡量提供可行的方法，並不刪改他們所作的曲調；因為這些是顯示個性的材料。每個教師都明白這句話：要熱誠地給後輩指點道路，却不要代替他們走路。

許多朋友，尤其是準備學習作曲的人，甚欲知道他們的學習進程，頻頻託人探問。在此，我將十年來指導音專學生準備畢業作品的情況報導，以供查考：

音專作曲系學生，在第四年課程的開始，已經學過和聲學，對位法，曲體學；但對於鋼琴伴奏作法，並不純熟。對位法裏面的模仿技術，仍然未曉使用之法。把音樂動機開展的技巧，樂句的伸長與縮短，都嫌未夠熟練。對於音樂名作的分析與聽賞，仍待補充；樂器音色的調和，尚須再學。凡此種種，都要在一個短期之內，練好基礎，然後着手作曲。這些工作，旣多且重，若不是有決心而又負責的學生，實在很難勝任。

　　着手作曲之前，對於聲樂作品，須選出合用的歌詞；對於器樂作品，須選定合用的題材。這兩方面，我必須對他們先作詳細的解說，然後由各人自己選擇，按各人的需要，指導其作曲設計。

　　所選定的歌詞，該用作什麼聲部的獨唱，是否適用爲混聲合唱，或者男聲合唱，或者女聲合唱，皆須詳細分析，乃可決定。有了好歌詞，就該細讀，細想；作曲調，加伸展，選和絃，定低音，編伴奏。

　　所選的器樂曲題材，可以取材於故事，成語，或者一幅圖畫，或者如舒曼，勃拉姆斯那樣，採自一首詩。有了題材，就該決定此曲供給什麼樂器演奏。無論是獨奏或合奏，都要按該種樂器的性能，創作合用的動機，然後發展成爲大曲。在奏鳴曲的三個樂章裏，每章選定標題，有了內容，創作更易進行。在創作的過程中，常須分析名家作品爲參考之用，音專圖書室都有可用的材料；一邊分析，一邊創作，更易進步。目前的複印機，錄音機，如此普遍，能善用之，對學生之助益甚大。作曲時，作了又改，改了又抄，抄了又改；這些笨工夫，却是不能不用忍耐的毅力去完成的。

　　每位畢業學生的作品，除了一首奏鳴曲之外，尚須作成若干首獨唱曲與合唱曲。在畢業演奏會裏，爲了時間所限，可能只演出其作品之一部份；但交卷時，却須全部作品同時交齊，由校方審定，安排演出。下列是這十年來的音專畢業生作品（只列出其所作的奏鳴曲），比較起來，可見近年畢業的作品，已有很大的進步。除了由我負責指導的畢業作品，更有許多位教師指導的學生作品。這些畢業生，繼續學習，也有不少已經考獲英國皇家音樂院的作曲文憑。香港音專的青年們，實在值得稱讚。

　　一九七〇年，三位畢業同學的作品演奏會，在一九七一年一月二十四日舉行於大會堂劇院。他們在不够一年時間內準備好全部作品，實嫌過於匆促；但成績却是不錯。三人之中，吳立華主修作曲，作品較多；

吳文勝、趙志林，主修音樂教育，作品較少；除了樂曲作品之外，同時繳交音樂教育論文。

　　吳立華　大提琴與鋼琴合奏的「C大調奏鳴曲」一首。（三章的內容是：快板、慢板、輕快廻旋曲）。

　　　　　　另一首鋼琴獨奏，「中國民歌組曲」。

　　　　　　在各種聲樂曲之中，有自己作詞的獨唱曲「歌手」。

　　吳文勝　鋼琴奏鳴曲「汨羅江上」。（三章標題：烏雲蔽日，我心傷悲，浩氣長存）。

　　　　　　畢業論文，「練耳教學方法」。

　　趙志林　鋼琴奏鳴曲「旅行紀趣」。（三章標題：黎明出發，林間漫步，海邊嬉戲）。

　　　　　　畢業論文，「爵士音樂的研究」。

　　一九七七年，兩位女同學的畢業作品演奏會，在一九七八年一月九日舉行於大會堂劇院。除了鋼琴奏鳴曲及各種聲樂曲之外，並多發表一首獨奏的抒情曲，以充實演奏會內容。

　　林碧瓏　鋼琴奏鳴曲「村居」。（三章標題：茅舍外，榕樹下，稻田中）。

　　　　　　提琴與鋼琴合奏曲「竹里館幻想曲」。（取材於王維的詩）

　　梁鳳儀　鋼琴奏鳴曲「春花吐艷」。（三章標題：萬紫千紅，水仙含笑，杜鵑盛放）。

　　　　　　大提琴與鋼琴合奏曲「黑夜過後是黎明」。（取材自「荒漠甘泉」）

　　一九七九年，兩位女同學的畢業作品演奏會，在一九八○年三月二十九日舉行於大會堂劇院。她們的奏鳴曲，自選一種樂器與鋼琴合奏，並用這種樂器為獨唱曲作輔奏；使演奏內容，多添姿采。

　　李琦琦　提琴與鋼琴的奏鳴曲「海」。（三章標題：晨光下，月夜

中，黎明前）。

提琴與鋼琴合奏曲「兒時生活素描」兩章。

獨唱曲皆加作提琴輔奏。

陳月珍　長笛與鋼琴的奏鳴曲「牧人頌」。（三章標題，淸水湖邊，福杯滿溢，與我同在）。

鋼琴獨奏曲「聖人的畫像」（聖詩組曲）。

獨唱曲皆加作長笛輔奏。

一九八〇年，兩位同學的畢業作品演奏會，在一九八一年五月三十日舉行於大會堂劇院。

陳華漢　大提琴與鋼琴合奏的奏鳴曲「踏月」。（三章標題：秋聲，湖邊，願望）。

鋼琴獨奏曲「海港風光」。

獨唱曲皆加作大提琴輔奏。

馬慶通　鋼琴奏鳴曲「春日郊遊」。（三章標題：陽光處處，湖裏輕舟，歡欣鼓舞）。

提琴與鋼琴合奏曲「黃昏素描」。

獨唱曲皆加作提琴輔奏。

上列各次音專畢業作品演奏會，皆是市政局資助的。香港市政局扶助文化活動的措施，值得稱許。

一九八一年畢業的一位同學是胡永年，所作的單簧管與鋼琴合奏的奏鳴曲是「快樂的家園」。（三章標題：愉快的鄉村，〔間場曲：風暴的侵襲〕，悲傷與振作，家園的重建）。所作獨唱曲皆加單簧管輔奏。其畢業作品演奏會，要等到一九八二年五月六日，乃能訂定場所舉行。其他已在準備作品的同學，有李允協，用二胡，高胡與鋼琴合奏的奏鳴曲；其他準備畢業作品的，尚有陳海思，余廣富諸位同學，皆在勤勉的磨練之中。

統觀各同學的作品，器樂曲都盡量加用標題。這不獨要使聽者易於領會內容，實在也想使作者易於投入音樂境界。沿着音樂境界的感情路線創作，遠勝於徒然堆砌音響以爲曲。

關於聲樂曲的歌詞，我鼓勵他們選用音專同學的歌詞習作。自從韋瀚章先生在音專講解歌詞創作方法，無論作詞者，作曲者，對於文字聲韻的知識，皆有顯著的進步。能以作曲鼓舞作詞，是值得推廣的活動。

關於器樂曲的題材，我鼓勵他們選用中國史詩或宗教故事；更希望他們多用民族的樂器，民族的樂語。雖然無法立刻完成，但慢慢進行，培植成風，將來必有效果。

在奏鳴曲裏加用其他樂器，獨唱曲加作輔奏，以及演唱時要調動合唱團體，聘請獨唱人材；對於一位作曲者，實在很難舉辦作品演奏會。但在音專這個大團體，有足夠的人力可以調動來協助演出。每次舉辦畢業作品演奏會，音專全校師生，都能融洽合作，給社會人士以耳目一新的好印象，實在值得慶賀。

也有人問，畢業作品之內，何以沒有更自由的創新作品？對於這個問題，凡屬教師，皆能解答：學校所要求的是穩健的學業基礎。作者在畢業以後，當然可以自由創新；但在求學期中，教師不會太早任他自由馳騁，以免闖禍。唐代書法名家孫過庭（虔禮）「書譜」云，「學書者，初學先求平正，進功須求險絕；成功之後，仍歸平正」。作曲之道，亦應如是。

至於音樂創作的原則，應該是技術平易，意味深長，而不是外貌稀奇，內容貧乏。清代詩人余紹祉詠黃山詩云，「松生絕壁不知土，人住深崖只見烟」；詩境清麗絕倫。音樂作者只宜以它爲內心境界，却不可用它爲生活目標；因爲獨自清高，遠離大衆，實在有違樂教本旨。

這些作品演奏，可能有人嫌其未够精深。但聽衆們皆能諒解；因爲這些並非名家傑作而只是學步的紀錄。梅式庵說及我國古代文人如歐、

蘇、韓、柳，儒者如周、程、張、朱；雖然皆是出身於少年科甲，「但其應試之文，都不甚佳；晚年得力於學之後，方始不凡」。因此，我盼諸位同學畢業之後，知所努力；務期來日有更佳成績，以慰社會人士之切望。

一〇 各屆作曲比賽的成績

雖然說，重賞之下，可獲佳作；

但平日缺少教導，則所獲的仍屬凡品。

　　香港音專爲了提高創作水準，鼓舞創作風氣，在這六年間，先後舉辦過三屆全港公開作曲比賽。今將各屆情況記錄下來，可作查考之用。

　　第一屆作曲比賽（一九七六年），分獨唱曲與合唱曲兩組。指定的歌詞是唐詩（王維的「渭城曲」）。獨唱曲首獎三千元，二獎二千元；合唱曲首獎三千五百元，二獎二千五百元。另有其他歌詞（包括宋詞、元曲、語體詩，共十八首），可供自由選擇；但所作成的歌曲，獎金則照上列每項減少五百元。這次收到參賽的作品，計有獨唱曲三十餘首，合唱曲二十餘首。其中水準差別很大；有些只是用數目字簡譜寫了曲調寄來趁熱鬧的，也有些是孤高自賞的特性作品。概言之，此次成績，實在不如理想。但仍能分別選出獨唱與合唱的首獎，二獎，並數首佳作，舉行演唱，照章頒贈獎金。

　　第二屆作曲比賽（一九七八年），分獨唱及鋼琴獨奏兩組。指定的歌詞，有宋詞、元曲、語體詩，共爲六首，可供自由選擇。鋼琴曲則規定爲兒童演奏曲，標題由作者自定。樂曲主題，須用指定的五個音開始（這五個音，乃是採自音專校歌的第一句）；各音的長短，可以自由；但各音的次序，則不能調換。此次比賽，收到參賽作品較少；獨唱曲不到十首，鋼琴曲不到五首。經過詳細評審，一致認爲水準太差，獎金不能頒發，只是保留爲下屆應用。

　　第三屆作曲比賽（一九八一年），作品規定爲混聲合唱歌曲一首。指定的歌詞，包括唐詩、宋詞、元曲、語體詩，共五首，可供自由選擇。作曲者亦可從舊約聖經詩篇，選詞作曲。

　　爲了避免評審時意見分岐，參賽者在報名時，必須認定其作品是屬於傳統組或創新組，以便分別聘請專門人士擔任評審。此次收到參賽作品共十五首，皆自定屬於傳統組的作品，並無創新組的作品。這也是極爲合理之事；因爲創新的作者，個個自命爲先知，一切法則，皆是自己創立。自己旣是冠軍；根本用不着與別人比賽。

　　一九八一年八月，評審委員會選出優勝者，照章頒發獎金（首獎三千元，二獎二千元，三獎一千元；另佳作獎一名，五百元）。從成績看來，作品較前兩屆較佳；但其中仍有不少待改善之處。下列是其要點：

（一）作曲技巧，尚欠熟練

　　許多位作者，在樂曲中都表現出曾經受過正統音樂訓練；但可惜仍欠熟練。例如，聲部的進行，和絃的連接，對位的技術，字音的安排，伴奏的編作，均有待磨練。

（二）詩詞涵義，未盡瞭解

　　歌曲是詩與樂的結合產品，作曲者不能只靠音樂技巧；還須顧及字音與聲韻，句段之結構；更不可忽視詩詞的背景。若不能把握到詩中境界，則作成的歌曲，也就流於空洞了。

（三）表達方法，仍未完善

　　能夠把握到詩中境界而未能用音樂表達出來，這是未能熟練使用工具之故。樂曲裏用了太多的琶音，却欠缺穩健的和絃進行。自認要模仿

印象派的手法，但連對位技術都未懂應用。知道樂句要加裝飾，但却不曉得如何裝飾；醉插滿頭花的打扮，根本就是外行，當然不會明白何謂濃後之淡與繁後之簡；更談不到應用中國樂語來為中國詩詞作曲了。

雖然說，重賞之下，可獲佳作；但平日缺少教導，則所獲的仍屬凡品。誠然，舉行比賽，可以增加學術氣氛，同時亦具有教育作用；但，真實的效果，仍然有賴訓練機構的切實努力。在此，可以見到音專地位之重要。從統計數目字中，可見到參賽者，大部份都經過嚴格訓練，其中不少是音專畢業生；這實在是可喜的現象，說明音專歷年的心血，並沒有白費。

好比花卉展覽，選出的優勝鮮花，並不一定是十全十美；但堪稱是羣花中之傑出者。但願傑出者知所自愛，認清這只是一個起點，該勵志進修，更求完美。未獲選者也要振作起來，再加磨練，以底於成。我們切望有更多更好的作曲者，能為社會大衆供應更多更好的生活歌曲，這樣纔能把樂教的力量發揚光大。

這屆作曲比賽，雖然沒有特佳的收穫；但已經較前兩屆有了明顯的進步，可以不負主辦者的苦心了。

（附記）在第三屆作曲比賽的評審會議中，我並不參加意見；原因是我鼓勵我的作曲學生參加，他們的作曲設計與初稿，我都曾給予指點。我只是客觀地把十五首參賽作品，分別評其優劣，並列出前五名作品，密封待查。直至評審會議結束，優勝者已選出，然後啓封查閱，乃見入選者之次序，與我所評，全部相同。由此可見各人的評審標準，是客觀而公正的。

一一　創作的原則

表彰民族優點，適合大衆欣賞；
是音樂創作的原則。

　　音樂創作，不應只談理論，而該用具體的作品。創作之時，不能缺少一個穩健的原則。我的創作原則與我曾提出的「中國風格和聲」是朋友們所常問的材料。爲了免却他們讀論文與看曲譜的麻煩，我在此試作簡明的敍述。今先說創作的原則：

（一）表彰民族優點

　　在五十多年前，我國要借助西方音樂來使音樂現代化，樂壇上就形成兩大壁壘；一邊是崇洋，一邊是守舊，兩者互不相容。其實，這兩個壁壘之形成，主要的原因，乃是意氣之爭。只須民族意識覺醒，現代化的思想抬頭，他們立刻就能明白，勇於私鬥是何等愚昧之事。

　　昔日的崇洋，是由於無知；認爲只有歐洲音樂是世界上唯一的好音樂。今日的崇洋，是由於天眞；認爲無調音樂最够時髦。此兩者的缺點，都是因爲忘記了自己民族的性格。

　　守舊的樂人，最重視民族性格；但却很難找尋到音樂現代化的道路。

　　如果能用民族的調式爲和聲的基礎，用民族的樂語爲曲調的素材；處理歌詞則重視字音的平仄變化，處理樂句則顧及詞句的組織；則必可保存民族性格，同時使音樂現代化；由此，必可使兩個壁壘消失於無

形。這是我設計「中國風格和聲與作曲」的基本觀念。（註：調式卽是從古代傳下來的音階）。

歐洲十六世紀的樂曲，本來也是以調式爲基礎。自從和聲學發達之後，由調式演變爲六音階與小音階，由對位的複音音樂，演變爲主音音樂。經過古典派，浪漫派，印象派，民族派，表現派，未來派等之發揚，終於演變爲現代的無調音樂、多調音樂。有人以爲音樂發展至此，已經到了「山重水複疑無路」的地步了！但，調式並不是只能演變爲大音階與小音階；如果能够保持着調式的性格，則其內部變化之多姿，色彩變化之豐富，實在具有「柳暗花明又一村」的境界。

中國人崇尙倫理，音樂的至高境界是和諧而非衝突；無調、多調的音樂，根本不適合我們民族的性格。它們可以被用爲音樂的調味品，不能用爲音樂的主體。因此，中國音樂的和聲基礎，是各種調式而非歐洲所偏愛的大音階與小音階，更不是無調音樂的音列。從事中國音樂創作，不能不研求調式和聲的技術。

（二）適合大衆欣賞

我國聖賢說過，「大樂必易」。樂曲創作，實在不必拿出繁複的外形來使衆人却步。周櫟園論詩云，「學古人者，只可與之夢中神合，不可使其白晝現形」；這句話，不獨指詩詞創作，且適用於一切藝術創作。我們在音樂作品之中，應以下列二者爲目標：

一、簡而美——我喜歡清楚的調性，明確的主題，簡潔的和絃，輕易的技巧。一切辛辣的不協和絃，變換色彩的特殊和絃，皆用爲調味的香料而不用作主幹。從名家的作品中，我們常能見到，和絃愈單純，對位愈流暢。一切高級不協和絃之應用，實在近乎「脂粉污顏色」，我寧取「淡掃娥眉」的單純和絃。

有人問，今日作曲，仍然使用三和絃，是否太過落伍呢？其實，落

伍與否，只在於它們的用法而不是材料本身。

中國人以米麥爲食糧，到了今日，仍然如此；並不是拋棄米麥，只吃生肉，才不落伍。

人人喜愛的名家作品，是簡而美的作品，却不是繁複深奧的作品。聽衆喜愛柴可夫斯基的作品，多過喜愛勃拉姆斯的作品。聽衆喜愛勃拉姆斯的安眠曲，多過他所作的交響曲；原因就在於簡美勝過繁重。試看貝多芬的「快樂頌」及其所作協奏曲的主題，就會明白簡而美之重要。

二、淺而明——我喜歡使用淺易的技術來表達明朗的內容；用平易的材料爲工具，帶人進入清新的音樂境界。

有人問，易奏易懂的樂曲，是否會給人認爲膚淺呢？其實，內容深厚的作品，並非必須使用艱澀的材料來表達。以唐代詩人爲例，我寧取白居易的「野火燒不盡，春風吹又生」，不取李商隱的「滄海月明珠有淚，藍田日暖玉生烟」；雖然它們都是好詩，但我却偏愛前者。

對於歌曲作品，我的朋友們，嫌我太過遷就唱衆；例如，女高音與男高音的聲域，總是不肯給以更高的音，樂句總是單純明朗，伴奏總不肯使用較複雜的活動。他們的見解很有道理，只是我不想讓困難的技術來阻塞了欣賞之路；因爲此路受阻，作品就要喪失了教育作用。

一二 和聲的風格

以中國調式爲基礎，豐富之以現代材料；
這是中國和聲應有的風格。

有人說，音樂無國界。所謂無國界，只是說，在音樂中，不必憑藉語言，就能表達感情。然而，音樂之表達感情，也與語言一樣，因地域與時間之不同，就有或多或少的差異。閣百詩云，「百里不同音，千年不同韻」；此言極具至理。不同地域的居民，因環境之不同，自然產生不同的生活習慣； 由於生活習慣有分別， 表達思想的方法， 也就有分別。試想，昔日耶穌對衆人講道，爲甚總說及羊羣與駱駝，却不說及鯨魚和企鵝？所有創作者，皆懂得「要用人人已識的材料，引導人人進入未識的境界」。

日本的動物學家，研究猴子的語言，著有成績；但，拿這些猴語去和非洲的猴子對話，全然不通。甚至驚、喜所發出的呼聲，也因地區不同而有差別。由此看來，「音樂無國界」這句話，實在禁不起精細的考驗。

有人認爲五聲音階的曲調，很能表現出中國風味。其實，五聲音階並非中國音樂所獨有；英國蘇格蘭的曲調，也常用五聲音階。能够顯示中國風味的，並非只靠五聲音階，而是五聲所組合成的樂語。且看蘇格蘭民歌「友誼萬歲」，便可明白；這是五聲音階的曲調，其中並無中國風味。原因是，它缺少了中國的樂語在內。

歐洲音樂，在和聲學發達之後，偏愛使用大音階與小音階；這只是

七個調式內的兩個調式。他們所用的「和聲小音階」，是將音階的第七個音，臨時升高，以符合導音的資格。這乃是經過修訂的調式。凡是經過修訂的材料，就必然具有地方色彩；所以，「和聲小音階」乃是歐洲音樂的材料。中國調式，根本不需要臨時升高的導音。如果偶然用它為裝飾，也不至於把中國風味破壞；只要曲調之中，存有明顯的中國樂語。由此看來，中國人穿西裝，也是可行的。若要表現出更眞切的中國風味，則使用純粹的調式，更為清楚了。

　　有人認為音樂之內，應該盡量使用不協和絃，然後能够表現出現代音樂的勁力。在這方面，我們必須認識中國是「以樂教和」的民族；使用不協和絃是好的，但必須顧及它的份量。好比一篇文章，在其中引用外國的文句，是可行的；但不能讓外國文句佔了太多篇幅。因為中國曲調是由各種調式造成，為它配和絃，就必須以調式的和絃為基礎。倘若使用歐洲風格的大、小音階和絃，或者使用音列的不協和絃，就變成衣不稱身。譬如我們的皮膚受傷，必須從自己身體割取皮膚補上，却不應借用猴子的皮膚補上；因為，細胞有排斥性，無法融洽。有人要替中國美人王昭君、林黛玉穿上三點式的泳裝；這是不切實際的狂想，難登大雅之堂。

　　現代和聲技術，歷經前賢的發揚，已有卓越的成就。我們必須採其優點，應用於調式和聲之中；却不是徒然追隨歐洲音樂所走過的道路。例如，小音階的臨時升高導音，曲調內不准使用增音程的跳行；在調式裏，皆不存在。如此，調式和聲實在是把歐洲傳統和聲的範圍更加擴大；若能恰當地加入各種裝飾，則調式和聲的色彩更為豐富，中國音樂也就更為多姿多采。

一三　調式的名稱

> 調式名稱雖然借自希臘音樂；
> 但它並不就是希臘音樂。
> 調式音樂雖然是由教會發揚；
> 但它並不就是教會音樂。

調式（Mode），是從古代流傳下來的音階。歐洲中世紀的調式，根本與中國的調式同源；教會把它們保存、發展、應用於教會音樂之內。第四世紀，義大利米蘭主教安布洛玆（Bishop Ambrose 333-397）在三八四年從土耳其的安第奧克（Antioch）蒐集得許多東方曲調，用之編爲聖歌；後人稱之爲安布洛玆聖歌（Ambrosian Chant）。這些聖歌共有四種調式：

多利亞調式（Dorian Mode），主音是 Re，可稱爲 Re 調式。

非里幾亞調式（Phrygian Mode），主音是 Mi，可稱爲 Mi 調式。

里地亞調式（Lydian Mode），主音是 Fa，可稱爲 Fa 調式。

米索里地亞調式（Mixolydian Mode），主音是 Sol，可稱爲Sol調式。

到了第六世紀，羅馬公敎敎宗格列哥里一世（Pope Gregorio I, 540-604），修訂禮樂，把這些調式擴充，加用該四個調式的副調；後人稱爲格列哥里聖歌（Gregorian Chant）。

這些調式（四個正調與四個副調），沿用了一千年，直至十六世

紀，然後加入下列兩個調式（及其副調）：

愛奧里亞調式（Aeolian Mode），主音是 La，可稱為 La 調式，就是現在所用的自然小音階。

伊奧尼亞調式（Ionian Mode），主音是 Do，可稱為 Do 調式，就是現在所用的大音階。

尚有一個調式，是用 Si 開始的洛克利亞調式（Locrian Mode），可稱為 Si 調式。這個調式，主音上方第五度音程，乃是一個減五度音程，是不協和音程，聽起來甚不愉快；所以這個調式，被棄而不用。

歐洲中世紀以後，和聲學日益發展，為了和聲效果，各個音階的第七音都必與上方的主音成為小二度距離；故音階的第七音，常須臨時升高半音，以便導入主音去。這樣就把各種調式演變為大音階與小音階。古典期的音樂作品，就偏愛使用大音階與小音階。其他調式，黯然無光者凡一百五十餘年；直至十九世紀末期，民族樂派抬頭，調式乃重新被人重視。在歐洲，調式之被人使用，是為了變換口味；其和聲方法，仍然未曾受到精密的研究。作曲者常站在大音階與小音階的立場，偶然使用調式的曲調來變換色彩。我們之使用調式，與他們全然有別。我們是把立腳點放在調式上；因為我們民族音樂的基礎是調式音樂。大音階與小音階只是調式內的一小部份而已。

何以不稱為教堂調式？

歐洲音樂在十八世紀之時，漸由調式演變為大音階與小音階；但教堂裏的聖歌則始終保持着調式音樂。羅馬公教從第六世紀，教宗格列哥里一世修訂聖歌之後，一直沿用四個調式（及其副調）的聖歌，並無改變。聖歌之中，根本沒有愛奧里亞調式與伊奧尼亞調式；因為這兩個調式是十六世紀才被應用。因此，一般人稱這些調式為教堂調式（Church

Mode)，或稱教會調式（Ecclesiastical Mode）。

　　但這些調式，並非教堂聖歌所獨有；歐、亞各地的民歌，都同樣是用調式作成。調式音樂誠然是由教會僧侶把它研究與發展，但並非只限於教堂使用。民間的音樂，例如法國北部的「抒情詩人」(Trouvere)，法國南部的「行吟歌者」(Troubadour)，德國的「愛情詩人」(Minnesinger)，「歌唱大師」(Meistersinger)，英國的「吟遊詩人」(Minstrel)，其傳下來的曲調，皆是調式音樂。因此，我們不能稱調式為教堂調式。

何以不稱為希臘調式？

　　各調式的名稱，是借地名以為名。Doria（或作 Doris）是古希臘北部的一個小國。Phrygia 是小亞細亞中北部的古國。Lydia 是小亞細亞西部，公元前第六世紀的古國。Mixo 這個字，不是地名，只是混合之意。希臘音樂也是用這些地名來做調式的名字；但希臘的調式與歐洲這些調式的結構，全不相同。因此，我們不能稱調式為希臘調式。

　　這些調式的名稱，最初是羅馬的哲學家波伊達斯（Boethius, 475-524）在其所著「音樂學」(De Musica) 裏所使用。後來，一位德國的著名音樂教師格拉連努斯（Glareanus, 1488-1563），印行一冊「十二音律」(Dodecachordon)，沿用了這些調式名稱，並加入愛奧里亞與伊奧尼亞兩個調式來訓練唱歌技術。十六世紀，威尼斯聖芳濟各教士查里諾（Zarlino, 1517-1590），於公元一五五八年印行其所著的「和聲法則」(Instituzioni Harmoniche)，採用了格拉連努斯的方法，沿用了這些調式名稱，並將伊奧尼亞調式列為第一個調式，列在多利亞調式的前面。從此之後，調式遂演變為大音階與小音階。

　　雖然這些調式不是真的希臘調式，數百年來，已經沿用了這些名

稱。我們應該熟習其名稱，以利古書之研讀。

正調與副調

　　一首歌曲，其聲域安置在兩個主音之間者，便是正調（Authentic Mode）。一首歌的聲域，可以向上下兩端伸展；在低的主音之下，可以唱低一或二個音，在高的主音之上，也可唱高一或二個音。（見圖二）

　　如果聲域伸得更低些，由主音的下方四度開始，這便是副調（Plagal Mode）；意爲「下方的調式」。據此看來，可以說，副調的歌曲乃是主音在聲域的中間。

　　關於副調這個名字，我們要小心，不可與和聲學裏的「副結束」混淆。副結束是指主和絃下方第五度和絃，（或上方第四度和絃）進行到主和絃。「副調式」則是由主音下方第四度開始。

　　正調的歌曲，其歌聲的活動範圍偏於高音；副調的歌曲，其歌聲的活動範圍偏於低音。這實在是由於聲樂習慣所造成。在器樂發達之後，聲域可以更爲擴大，就不再如人聲之受限制；正調與副調的區別，已經不必重視了。

主音與屬音

　　調式裏的主音，便是全首歌曲結尾的音。只須看一首曲調的尾音，就知道這首歌是什麼調式。在和聲發達以後，歌曲成爲合唱，歌曲結尾的音，可以是主和絃的任一個音；這是古代調式所無的。

　　屬音是一首歌的中心音，曲調活動，常以這個音爲歇息之點。正調的屬音，在主音上方第五度；副調的屬音，則在正調屬音下三度。倘若屬音與其上方的音爲小二度距離，則這個屬音便要移高二度；例如，

（圖二）各調調式的結構（正調與副調）

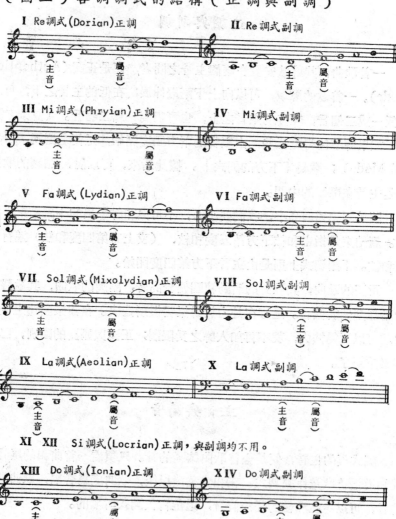

Mi 調式與 Sol 調式副調的屬音，皆是如此。（見圖二）但 La 調式與 Do 調式副調的屬音，却沒有移高二度。在米蘭主教所訂的安布洛茲聖歌裏，一個調式之內，常有兩個屬音；格列哥里聖歌則規定每個調式只用一個屬音。由此看來，屬音乃是人為的中途歇息之點，並非絕對不能改變。

一首歌曲的各句，並非只准歇在屬音；如果歇在其他的音，就算是轉換了調式。例如，Re 調式的歌曲，中途應該歇在屬音 La；倘若歇在 Mi，就算作轉到 Mi 調式。在只有曲調，沒有和聲的歌曲裏，所謂轉調，並不包括和絃進行的關係。

因為屬音是中途站，它與主音必須成為一個協和音程。Si 調式之所以不被人用，就是因為主音與屬音，成為一個減五度音程。

其實，屬音乃是人為的；倘若我們把它向上移高一位（即是移高二度），也是可行之法。而且，現代作曲者，喜歡把一首歌曲結束在不協和絃；對於 Si 調式，也就不必像古人那般歧視它。

一四　調式的結構

一個調號之內，並非只有大、小兩個音階，

而是包含七個不同的調式。

　　試將 C 大調各個音排列出來，每一個音都可用作一首樂曲的結束音；這個結束音，就是該調式的主音。每個調式，都有不同的名稱；並不是只有大、小音階兩種。

　　調式共有七個，連同其副調在內，合起來便是十四個。這些調式的次序，是依照格列哥里聖歌所編定。編爲單數的調式，是正調；編爲雙數的，是副調。圖二所列，是各調式的正調與副調，並註明各調式的主音與屬音。下列是圖二的註釋：

　　各調式內，兩個音之間的弧線，表示該兩個音是小二度距離，（卽是半音距離）。各調式的分別，實在由於這些小二度音程位置之變動。例如，Re 調式，主音上方的第二與第三音，第六與第七音，都是小二度音程；其他各音之間，皆是大二度音程。

　　各調式主音下方或上方的黑色音符，表示這個調式的歌曲，可以伸展到這些音去。

　　各調式的高度，並非絕對；可以把它們任意移高或移低。因此，在一個調號之內，並不止包含一個大音階與一個小音階，而是包含了七個不同的調式。例如，寫一個升號的調號，我們習慣說它是 G Major（卽是用 G 爲 Do 的大音階），或 E Minor（用 E 爲 La 的小音階）；但在調式立塲看，它可能是下列各個調式：

G Ionian（用G為 Do 音的調式），

A Dorian（用A為 Re 音的調式），

B Phrygian（用B為 Mi 音的調式），

C Lydian（用C為 Fa 音的調式），

D Mixolydian（用D為 Sol 音的調式），

E Aeolian（用E為 La 音的調式），

Sharp F Locrian（用升高的F為 Si 音的調式）。

一五　大調型的調式

在一個音階裏，主音上方有大三度音程，便是大音階 (Major Scale)。在各調式之中，用大三度音程開始的，共有三個，可以稱為「大調型的調式」(Major-like Mode)；它們是

Do 調式 (Ionian Mode)，（圖三，例一）

Fa 調式 (Lydian Mode)，

Sol 調式 (Mixolydian Mode)。

Do 調式的結構與 C 大調的音階完全相同。許多 Do 調式的民歌，就用大音階的和聲方法去處理，也可應付過去。但這個調式與大音階，實在有差別。（見第十九章「曲調的創作」第三項）。

Fa 調式與 F 大調音階的比較，其分別之處，在於 Fa 調式主音上方第四度 (Si)，是一個增四度音程；專門名稱是「Fa 調式的第四度」(Lydian 4th)。若將這個增四度臨時降低，則立刻變為 F 大調的音階了。（圖三，例二）要把這個調式的特性顯現出來，必須保留這個增四度音程。在曲調裏，這個增音程的跳躍進行，是不必避忌的。（見「曲調的創作」第四項）。

Sol 調式與 G 大調音階的比較，其分別之處，在於 Sol 調式主音上方的第七度 (Fa)，是一個小七度音程；專門名稱是「Sol 調式的第七度」(Mixolydian 7th)。若將這個小七度臨時升高，則立刻變為 G 大調的音階了。（圖三，例三）。要把這個調式的特性顯現出來，必須保留這個小七度音程。

（圖三）　大調型的調式

（例一）C大調，即是 C Ionian Mode（Do調式）

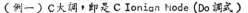

大三度

（例二）Fa調式（ F Lydian Mode）主音上方有增四度音程　✳

大三度　　✳　　　　　　　　　　✳
F大調（F Major Scale）主音上方有完全四度音程　✳

大三度　　✳　　　　　　　　　✳

（例三）Sol調式（ G Mixolydian Mode）主音上方有小七度音程　✳

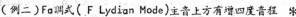

大三度　　　　✳　　✳
G大調（G Major Scale）主音上方有大七度音程　✳

大三度　　　　✳　　✳

（例四）安徽民歌"鳳陽花鼓"是五聲音階的歌曲。

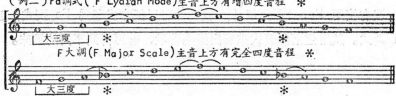

河北民歌"紫竹調"，也是五聲音階的歌曲。

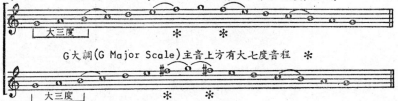

上列兩首五聲音階的歌曲，可以用三種大調型的調式來處理。
試分別用 C大調，G大調，F大調去唱，就可以明白。

從這兩個大調型的調式，可以發現到，大音階升高了第四度音 (Fa)，或降低了第七度音（Si），具有多麼大的影響力。

許多五聲音階的民歌，都因結束音唱爲 Do，就被人當作是 Do 調式（或大音階）來處理其和聲。例如安徽民歌「鳳陽花鼓」，河北民歌「紫竹調」，都被認爲是大音階的歌曲 （圖三，例四）。因爲五聲音階，沒有使用 Fa，Si 兩個音，我們就可以把它處理爲 Fa 調式，或 Sol 調式。試用這兩個調式來唱出這兩首歌，就可得到不同的風味。

一六 小調型的調式

在一個音階裏，主音上方有小三度音程，便是小音階（Minor Scale）。在各調式之中，用小三度音程開始的，共有四個，可以稱為「小調型的調式」（Minor-like Mode）；它們是：

La 調式（Aeolian Mode），（圖四，例一）

Re 調式（Dorian Mode），

Mi 調式（Phrygian Mode），

Si 調式（Locrian Mode），這個調式，因為主音上方有減五度的音程，使樂曲不能結束在協和絃；所以總被棄置不用。

La 調式的結構與 A 小調的自然音階完全相同（就是第七音沒有臨時升高的小音階）。許多 La 調式的民歌，就用自然小音階的和聲方法去處理，也可應付過去。

Re 調式與 D 小調音階的比較，其分別之處，在於 Re 調式主音上方第六度（Si），是一個大六度音程；專門名稱是「Re 調式的第六度」（Dorian 6th）。若將這個大六度臨時降低，則立刻變為 D 小調的自然音階了（圖四，例二）。要把這個調式的特性顯現出來，必須保留這個大六度音程。

Mi 調式與 E 小調的自然音階的比較，其分別之處，在於 Mi 調式主音上方的第二度（Fa），是一個小二度音程；專門名稱是「Mi 調式的第二度」（Phrygian 2nd）。若將這個小二度臨時升高，則立刻變為 E 小調的自然音階了（圖四，例三）。要把這個調式的特性顯示出

（圖四） 小調型的調式

（例一）A小調（自然小音階），即是 A Aeolian Mode（La調式）

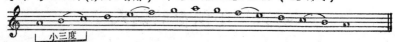

小三度

（例二） Re調式（D Dorian Mode）主音上方有大六度音程 ✳

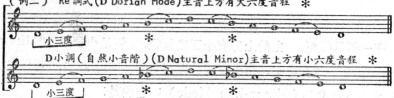

小三度 ✳ ✳

D小調（自然小音階）（D Natural Minor）主音上方有小六度音程 ✳

小三度 ✳ ✳

（例三） Mi調式（E Phrygian Mode）主音上方有小二度音程 ✳

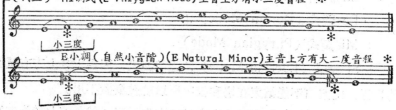

小三度 ✳

E小調（自然小音階）（E Natural Minor）主音上方有大二度音程 ✳

小三度 ✳

（例四）貴州民歌 "讀書郎" 開始的樂句。

綏遠民歌 "紅絲妹妹" 前半首。

上列兩首五聲音階的歌曲，也可用其他的小調來處理。
試分別用A小調，D小調，G小調去唱，就可明白。

（例五）蘇格蘭民歌 "巴巴拉阿蘭"

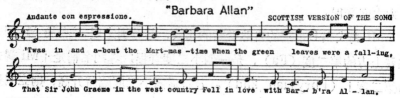

"Barbara Allan"

Andante con espressione.　　　　　　SCOTTISH VERSION OF THE SONG

'Twas in and a-bout the Mart-mas -time When the green leaves were a fall-ing,

That Sir John Graeme in the west country Fell in love with Bar - b'ra Al - lan.

來，必須保留這個小二度音程。

從這兩個小調型的調式，可以發現到，小音階升高了第六度音（Fa），或降低了第二度音（Si），具有多麼大的影響力。

許多五聲音階的民歌，都因結束音唱爲 La，就被人當作是 La調式（或小調的自然音階）來處理其和聲。例如貴州民歌「讀書郎」，綏遠民歌「紅綵妹妹」，都被認爲是小音階的歌曲（圖四，例四）。因爲五聲音階，沒有使用 Fa, Si 兩個音，我們就可以把它處理爲 Re 調式，或 Mi 調式。試用這兩個調式來唱出這兩首歌，就可得到不同的風味。但，蘇格蘭民歌「巴巴拉阿蘭」，因爲曲內不止使用五聲，調性就更爲明顯些（圖四，例五）。

一七　各調式的特性

　　一首歌的曲調之內，可能有臨時升降的裝飾音；例如助音、倚音、有升降變化的經過音等等，它們並不會影響調性。但在每個調式之中，都有一個重要之點；如果把這個重要之點，加以升降變化，則調性立刻改變。今分四項以說明之：

　　（一）大音階的第四音（Fa）升高半音，即成 Fa 調式；就是 Lydian Mode（圖五，例一）。中國音階的宮調，實在是 Fa 調式。

　　許多民歌，聽起來是大調歌曲，但却有升高的第四音；實爲 Fa 調式。佛曲「戒定眞香」的尾段（圖五，例二），看來似是 F 大調；但却有升高的第四音；所以，實爲 F Lydian Mode（卽是 C 大調的 Fa 音爲主音的調式）。「阿剌伯小曲」也是 Fa 調式，全名應是 F Lydian Mode，而不是 F Major（圖五，例三）。

　　這種調式的樂曲，被認爲具有田園的風味，恬靜的氣氛。法國作曲家法雷（Faure），比才（Bizet），都用此調式作成恬靜的田園曲。貝多芬在其 A 小調絃樂四重奏（作品一三二號）慢樂章，就是用此調式，標題爲「病愈感謝神恩」。（圖五，例四）

（圖五）各調式的特性

㈠ Fa調式

（例一）　C Lydian Mode（即是將C用爲主音Fa）

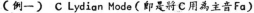

就是用G大調的Fa爲主音，其調號是G大調的調號。
許多大調的樂曲，而有升高的Fa音者，實在是Fa調式。

（例二）佛曲 “戒定眞香” 末段（調號的♭，實在可免寫）

（例三）阿剌伯小曲（如果用了F大調的調號，就總要把B音加♮）

"An Arab Melody"

（例四）貝多芬A小調絃樂四重奏，慢樂章 “病愈感謝神恩”。

"A Song of Gratitude"
(from Bethoven's string Quartet in A minor.)

（二）大音階的第七音（Si）降低半音，卽成 Sol 調式；就是 Mixolydian Mode。試將C大調的第七音（Si）降低半音，C音便成為F大調的 Sol 音；用它為調式的主音，便是C Mixolydian Mode，而不是 C Major（圖六，例一）。

許多民歌，聽起來是大調歌曲，但却有降低的第七音；實為 Sol 調式。粵北民歌「唱春牛」（圖六，例二），雖然是五聲音階的民歌，但 Sol 調式的性格十分明顯；原因是它的結束進行，把主音確切地表現出來。（見第十八章「各調式的結束進行」）

華南古調「旱天雷」，蘇格蘭民歌「如何處理醉酒鬼」，皆屬於 Sol 調式（圖六，例三，例四）。

這種調式的樂曲，被認為具有活潑的氣質，快樂的感情。許多名家，皆有採此調式作成的輕快樂曲。

（圖六）　各調式的特性

〔二〕 Sol 調式

（例一）　C Mixolydian Mode（即是將C用為主音 Sol）

就是用 **F** 大調的 Sol 為主音，其調號是 F 大調的調號。
許多大調的樂曲而有降低的 Si 音者，實在是 Sol 調式。

（例二）粵北民歌 "唱春牛"

這是五聲音階的民歌，主音上方的第三度，沒有出現於曲內；所以，調性並不明顯。
如果喜歡，當它是小調型的歌曲，也同樣可行。
試用 F 大調去讀，就可使它成為 Re 調式。

（例三）華南古調 "旱天雷"（開始的樂句），這首樂曲的調性很明顯。

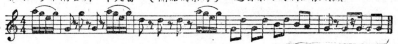

（例四）蘇格蘭民歌 "如何處理醉酒鬼？"

　　（三）小音階的第六音（Fa）升高半音，即成 Re 調式；就是 Do-rian Mode。試將 A 小調的第六音（Fa）升高半音，A 音便成為 G 大調的 Re 音；用它為調式的主音，便是 A Dorian Mode，而不是 A Minor（圖七，例一）。

　　許多民歌，聽起來是小調歌曲，但却有升高的第六音；實為 Re 調式。青海民歌「在那遙遠的地方」，如果用 F 小調的調號來記譜，便是四個降號，（即是降 A 大調的調號）；但每用及 D 音，皆須臨時加寫本位記號（圖七，例二）。所以，實在該寫 C 小調的調號，（即是降 E 調的調號）；但其結尾的 F 音，唱為 Re 音，實在是 F Dorian Mode，而不是 F Minor。近年的流行曲「橄欖樹」，「蘭花草」，皆是 Re 調式的歌曲。

　　蘇格蘭民歌「林中逍遙」（圖七，例三）的結尾音是主和絃的第五音而非主音。這種情形，與「康定情歌」的結尾相似；為它編作和聲之時，用 Re 調式或 La 調式，均屬可行。

　　這種調式，被認為是安靜而優美。聖經所載，大衞為掃羅王奏琴驅魔，所奏的據說就是 Re 調式的樂曲。

（圖七） 各調式的特性

㈡ Re 調式

（例一）A Dorian Mode（即是將A用爲主音Re）

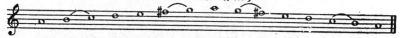

就是用G大調的 Re 爲主音，其調號就是G大調的調號。
許多小調的樂曲而有升高的 Fa 音者，實在是 Re 調式。

（例二）青海民歌 "在那遙遠的地方"

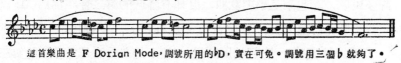

這首樂曲是 F Dorian Mode，調號所用的♭D，實在可免。調號用三個♭就夠了。

（例三）蘇格蘭民歌 "林中逍遙"

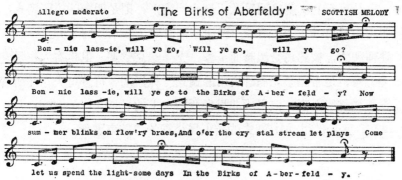

Allegro moderato　　"The Birks of Aberfeldy"　　SCOTTISH MELODY

Bon - nie lass-ie, will ye go, Will ye go, will ye go?

Bon - nie lass -ie, will ye go to the Birks of A - ber - feld - y? Now

sum - mer blinks on flow'ry braes, And o'er the cry stal stream let plays Come

let us spend the light-some days In the Birks of A - ber - feld - y.

（四）小音階的第二音（Si）降低半音，卽成 Mi 調式； 就是 Phrygian Mode。試將A小調的第二音（Si）降低半音，A音便成爲 F 大調的 Mi 音；用它爲調式的主音，便是 A Phrygian Mode，而不是 A Minor（圖八，例一）。

許多民歌，聽起來是小調歌曲，但却有降低的第二音；實爲 Mi 調式。陝西民歌「打蓮成」， 華南古調「梳粧台」， 新疆民歌「沙里洪巴」， 都是 Mi 調式；它們結尾的音，却不是主音而是主和絃的第三音（圖八，例二、三、四）。這些民歌，因爲只是用了調式內的一部份材料，沒有把調式內全部七個音都使用；所以，當作是別種調式來配作和聲，也是可行的。蘇格蘭民歌「夏夜河邊」，則是明顯的 Mi 調式；因爲曲調內已有 Fa, Si 兩音，調性非常清楚（圖八，例五）。

這種調式，被認爲是黑暗而憂鬱，充滿悲哀聲調。但也有人認爲它有雄健力量，是希臘祭祀酒神所用的調式。林斯基‧可薩可夫在其所著的「實用和聲學」裏，慣用「非里幾亞結束」的名稱（Phrygian Cadence），就是借用 Mi 調式的結束爲小調的半結束進行。

（圖八）各調式的特性

四 Mi 調式

（例一）A Phrygian Mode（卽是將A用為主音Mi）

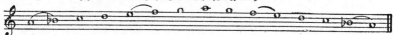

　　就是用F大調的 Mi 為主音，其調號就是 F大調的調號。
　　許多小調的樂曲而有降低的 Si 音者，實在是 Mi 調式。

（例二）陝西民歌"打蓮成"（前半首）

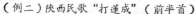

　　這是五聲音階的民歌，調性並不明顯；只是用 Mi 調式更適合些而已。

（例三）華南古調"梳粧台"（結束不在主音，而在主和絃的第三音 Sol）

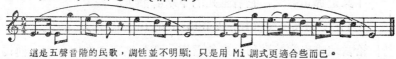

（例四）新疆民歌"沙里洪巴"（結束在主和絃的第三音 Sol）

（例五）蘇格蘭民歌"夏夜河邊"（曲調內有Fa、Si兩音，故調性極為明顯。）

"Ettrick Banks"　　　　OLD SCOTTISH MELODY

Andantino

On Et - trick banks,ae sim-mer's night,At gloam-ing when the sheep came hame,

I met a las - sie, braw and tight,While wan - d'ring thro' the mist her lane.

一八　各調式的結束進行

　　古代歌曲結束時，總是用主音上方二度的音，下跌到主音去。莎士比亞的詩云：

　　　　「又是那句歌文，它有垂死的下跌聲韻」。

　　　　(That strain again, it had a dying fall!)

這句詩，恰當地描出當時歌句結束的習慣。樂句結束，作曲名詞，稱爲 Cadence，卽是義大利文 Cadenza，是由動詞 Cadere 變化而來，原意是「下跌」。正統的樂句結束，曲調必用下跌二度到主音的進行。

　　後來，不論下行二度，或上行二度到主音，都可用爲樂句結束進行；所以，在主音上方二度或下方二度的音，皆稱爲導音。這個導音，與大、小音階和聲方法所說的導音，全然不同。大、小音階裏的導音，必是音階的第七度音，必須與主音相距小二度，卽是半音距離，以上行導入主音去。調式裏的導音，則並不只限是音階的第七音，而是主音上方與下方兩個音，也不用加入臨時升高的變化，而且也不一定是上行。

　　在和聲方面，根據十六世紀的對位法，兩個聲部的合唱曲，常是兩個聲部反行以達主音；若上方的曲調是二度上行到主音，則下方的曲調必是二度下行到主音，使結束的音，成爲八度或同聲的主音。若上方的曲調是下行，則下方的曲調就用上行（圖九，例一）。這是雙導音進入主音的慣例。導音只是該調式的音，不須臨時升高。

　　各個調式的結束進行，分別列於圖九、圖十，並加註解。Do 調式的結束進行，與大調的結束進行相同；La 調式的結束進行，與自然小

調的結束進行相同；故皆不再列出。在混聲四部的結束進行，低音當然可以跳行的。與現代和聲方法聯合使用，調式和聲方法，就更多變化了。

（圖九）各調式的結束進行

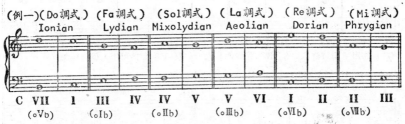

（例一）(Do調式)	（Fa調式）	（Sol調式）	（La調式）	（Re調式）	（Mi調式）
Ionian	Lydian	Mixolydian	Aeolian	Dorian	Phrygian

C VII	I III	IV IV	V VI	I II	II III
(oVb)	(oIb)	(oIIb)	(oIIIb)	(oVIb)	(oVIIb)

（註）①外聲反行級進，以達主音，這是雙導音的進行。
　　　②高音部與低音部，可以互相交換。
　　　③可以按需要，塡入內聲的和絃音。
　　　④所列的和絃度數，均用調號的 Do 音為 I，例如，這裡是 C 大調，Fa 調式的主音就是 IV，Re 調式的主音就是 II。
　　　⑤所列的和絃進行 I—II，II—I，II—III，III—IV，等等，在大、小調和聲方法裡，被認為不良的進行；但在調式和聲裡，全然無碍。若能使用外聲反行，避去那些平行五度，平行八度，就無害處。
　　　⑥和絃度數左下角的o，表示省去根音；右下角的b，是和絃的第一轉位（即是和絃的第三音在低音部）。例如，oVb 表示第五度和絃的第一轉位，省略了根音。
　　　⑦下方加括弧的和絃，表示可用為代替上方的和絃。

（例二）Fa調式(Lydian Mode)的結束進行

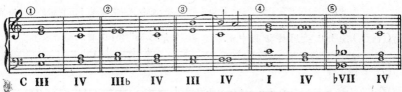

C III	IV	IIIb	IV	III	IV	I	IV	bVII	IV
①		②		③		④		⑤	

（註）③高音有增四度的留音，最能表示此調式的特性。
　　　⑤用了臨時降低的 VII，以避去增音程進行，就變為 F 大調的 IV—I，雖然可用，但失掉調式風格了。

（例三）Sol調式(Mixolydian Mode)的結束進行

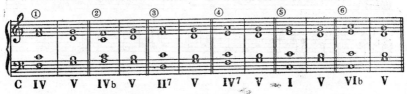

C IV	V	IVb	V	II⁷	V	IV⁷	V	I	V	VIb	V
①		②		③		④		⑤		⑥	

（註）③④皆用了七和絃在 V 之前，是常用的進行。

（圖十）各調式的結束進行（續）

（例四） Re調式（Dorian Made）的結束進行

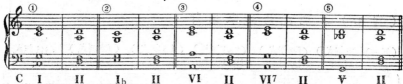

C　I　　II　　II　Ib　　II　VI　　II　VI⁷　II　V　　II

（註）⑤用了臨時降低的 Si 音，就變的 F 大調的 **II-VI**。雖然可用，但失掉調式的風格了。

（例五） Mi調式（Phrygian Mode）的結束進行

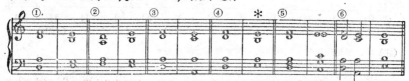

C　II　　III　　IIb　II　VI　II　III　II　III　II　II VI　III

（註）①②兩種進行，最感常用。如把 Sol 音升高，便是和聲的小音階所常用。

②可以省去第三部（男高音），成爲三部和聲。如此，主和絃便缺少了第三音；這是 Mi 調式所慣用的方法。

③這是法國學院派所常用的結束，看來等於 A 小調的副結束 **IV-I**。

④結尾這個和絃✱是 La 音代替了 Sol 音，形成了八度音程之內，切成了兩個四度音程 疊起來的和絃。也可說是兩個五度音程互相扣着。這個和絃，經常被當作獨立和絃 使用，不須解決。這是 Mi 調式特有的和絃。

⑤這是五聲部的進行，不結束在主和絃（III），而結束在主和絃的下三度，這是西班牙作 家所常用的進行。

⑥最後的主和絃，省了第三音。所重復的 Si 音，並無害處；這是十五世紀的作家所常 用的方法。

（例六） 莎士比亞用於話劇中的叙事歌 "青衫袖"（十五世紀的譜本）

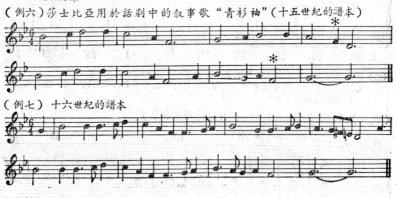

（例七） 十六世紀的譜本

一九　曲調的創作

曲調要表現出民族的性格，
渲染之以現代的色彩。

我們創作調式的曲調，並非純以復古為目標；只是用調式風格為基礎，加入現代技術，表現出民族性格，同時具有現代色彩。下列十項，是曲調創作的原則：

（一）調性明確清楚

曲調是什麼調式，必須明確顯示出來。是正調或副調，並非重要；重要的是該調式的特性音，必須清楚表現。有人認為五聲音階能表現東方風味；但五聲音階曲調的和聲，就不應只用五聲。五聲音階的曲調，可能用不同的調式去配作和聲；但却可以選出一個最為適合的調式來用。因此，曲調之創作，為了表現民族色彩，並不須限於五聲音階。要調性清楚，必須把該調式的特性音表現出來。

（二）屬音使用隨意

屬音是曲調的中心音，為曲調所常駐之處；但這個屬音，乃是人為的（見第十四章「調式的結構」）。在各地的民歌之中，全首歌內，沒有使用屬音的，也是常見。因為調式裏並沒有臨時升高的導音；故屬和絃也就沒有大、小音階的屬和絃那般強悍。所以說，調式的屬音之使用，乃是隨意之事。

（三）導音運用得宜

要調性明顯，該用「兩個導音」進行到主音，使主音的地位明確。在單獨一個曲調裏，也並不是要使兩個導音同時出現；主音之前，能有兩個導音中之一個就够了。所用的導音，也並不限上行或下行的，也不須加以臨時的升降。

調式樂句之內，應該盡量避去那些屬七和絃的琶音進行；因爲這是大、小音階的口頭禪。如果眞的要用到它，可在其間加入裝飾音（例如，助音、倚音、經過音），使屬七和絃的外貌不能成立。在曲調裏，減五度音程下跳，然後上行二度到達主音（Fa-Si-Do），乃是十九世紀德國藝術歌曲的慣用語。試看舒伯特、舒曼的藝術歌曲，這種用語，隨處可見；我們最好避免用它。若要用它，可加些裝飾音在其中，以沖淡大、小音階的口吻。例如，在導音與主音之間加裝飾音（Fa-Si-La-Do），（Fa-Si-Re-La-Do）；如此，導音可減少了强悍的力量，就可避去大、小音階的風格。

（四）跳躍音程可用

在對位法裏，曲調進行規則，是多用級進，少用大跳。我們創作曲調，實在不必墨守這個規則。

所有大跳進行，（多過四度的跳行），皆可與級進混合使用。只須跳得自然，在合唱中不致太多交叉進行，皆不必故意避去。爲了顯示調性，增音程的跳行，亦不必避忌；中國民歌之中，有不少這種例子。有時爲了歌詞內各個字音，音程跳躍是常見之事。曲調服務於詞句，這是不應厚非的。

（五）句段起結分明

一首歌曲的中途，各句可以歇息在任何一個音。昔日認爲，一個句子歇在主音以外的音，就是轉了調；因爲這是結束在另一個調式的主音。和聲學發達以後，轉調就包含了和絃關係，要有新調的屬七和絃解決到新調的主和絃，才算是建立了新調；因爲新調的屬七和絃之內，必有臨時升降，與原調不同的音在內。但在調式和聲裏，並不用臨時升高的導音；所以調性之轉換，極爲溫和，並無截然變換調性的唐突感覺。曲調的創作，句與段駐足於何音，皆可自由選擇；只要起結清楚，就能使聽者容易了解。

（六）節奏變化自由

我國民歌，節奏單純。創作樂曲，可以使節奏變化更爲豐富，**不必**只限於一拍一音、一拍兩音那麼呆板。

創作的曲調，也不是一定要用縱線劃分成每節整齊的拍子。古代的素歌，常是散文式的節奏；縱線分節，是可以自由採用的。但，拍子變換得太頻，就使人感到散漫；在合唱，合奏的樂曲，不用縱線分節，也並不便利。所以，用縱線與否，須有明智抉擇；一切工具，均服務於「樂想」。

（七）避去俗套裝飾

曲調之中，應該恰當地使用裝飾音——經過音、倚音、留音、助音、先現音、顫音、漣音、廻音；但必須不陷於俗套。今分別說明如下：

一、不要用那些過於平庸的經過音。可以改用跳行的和絃音，以避俗套。

二、交替音被人用得太多，已經變成老套。如果用及交替音，可將其中一二個音改爲跳行的和絃音或倚音。

三、模形進行裏的助音，太過呆滯。可改用跳行的助音（卽是省略音），或跳行的和絃音。

四、半音上行或半音下行，都屬於大、小音階裏的導音進行規則，最好設法避去。避去的方法，是在半音進行的中間，加入一個跳走的助音；例如 Fa-Mi，可以改爲 Fa-Sol-Mi；Si-Do，可以改爲 Si-La-Do；更可變化各音的時值，使有不同的節奏型，以求流暢。

五、留音可用裝飾解決，以避呆滯。

（八）注意歌詞風格

爲歌詞創作曲調，强弱字必須與曲調的强弱拍相配合；平仄聲必須與曲調的高低音相配合。

中國字音，因平仄變化而有不同的意義，所以被認爲是音樂化的語言。雖然唐詩、宋詞，句內的字音平仄有相同的安排，但詩句內容却不相同。爲詞作曲，除了要顧及字音平仄（外貌）之安置，還須注意到詩意感情（內在）的表現。用同一曲調去唱不同內容的七言詩，或者用同一曲調去唱不同作者的「菩薩蠻」，皆可做得到；只是，並非完善的方法。

（九）勿用方塊句子

凡是模形進行的短句，節數整齊，移位度數完全相同，就是方塊句。這種模進句子，連續出現，不可多過三次。最好在模進之時，略加變化，使之不是絕對相同。變化的方法是：加入一些裝飾音，稍改其中節奏，把句中的節拍伸長或縮短，或者把音符時值加以增減變化。

民歌的曲調，常有不規則的對稱。只因音樂服務於詩句中的感情變

化，故曲調常可伸縮，不必勉强削成方塊句子。如果明白我國古代的唐詩如何會演變爲宋詞，宋詞又如何會演變成元曲；則對於方塊句子之處理，就容易設計改善了。

（十）曲體結構嚴密

表示音樂意旨的最細小組織，是「動機」。由這個「動機」如何發展爲句、段，皆須有嚴密的結構設計。

每首曲調之作成，皆是爲了表達出一個「樂想」。所有那些二段體、三段體、廻旋曲體、奏鳴曲體，都只是一個基本原則；我們必須活用它們，以表達出這個「樂想」。

不要小視了民歌的曲調。許多民歌的曲調，乍看來，很不規則；但細加分析，乃見其開展、伸縮、回應，都有嚴密的結構。從它們的組織變化之中，可以切實地學到活的曲體知識。

二〇 民歌的和聲

為民歌曲調配和聲，
就是應用構成曲調的絲綢，
來替曲調縫製合身的衣裳。

諺云，「佛要金裝，人要衣裝」；但必須取材得宜，且要裝得恰如
其份。為民歌曲調配和聲，該注意的是：

（一）辨別調式，在和聲裏使調性明顯表現

將一首民歌曲調配伴奏或編合唱，先要辨明其調式。四聲音階或五
聲音階的民歌曲調，可能用幾種不同的調式處理其和聲；但總可選定一
種最貼切的調式。旣經選定一個調式，就要將這個調式的特性，充份表
現出來。雖然有時為了配合曲內意旨，故意使之成為撲朔迷離的調性；
但這只是偶然使用。對於一般樂曲，調性清楚，乃是和聲的基本原則。

（二）選定和絃，作成合理而流暢的低音部

為曲調編作和聲，第一步工作，便是選擇和絃。選定和絃之後，便
要根據和絃，選出一個合理的音，作成流暢的低音部。何謂合理的低音
部？倘若低音部的音，常是和絃的第五音，則這些和絃，就常是第二轉
位的和絃。用第二轉位和絃，低音力量很軟弱，沒有跳行的力量；這就
是不合理的低音部。倘若一首曲調內的音，常是和絃的第五音；則這個
曲調就不適宜用為眞正的低音部。

要作成流暢的低音部，必須使用對位技術。低音部被稱爲一首樂曲的「第二曲調」，可見其在樂曲中的重要。不論任何樂派，對於一首樂曲的低音部，都要求合理與流暢。倘能作成良好的低音部，其餘工作就易於進行了。

（三）擴大使用和絃的範圍

學習古典和聲的人，開始總是慣於使用三個主要和絃，它們是主和絃、屬和絃、下屬和絃。其實，更應多用些副和絃、副七和絃來調劑。巴赫選用和絃的方法，便是如此。要用這三個主要和絃之時，可以用它們下三度的副和絃來代替，以減少其沉重的氣質。這就是用第六度和絃代替主和絃，用第三度和絃代替屬和絃，用第二度和絃代替下屬和絃。這個方法，正如繪畫之使用間色代替了三原色。所用的副和絃，也可加用七度、九度、十一度、十三度，以及臨時升降的變化音。

調式和聲裏，因爲屬和絃並無升高的導音在內，所以各個和絃的地位平等；只要連接得好，各度和絃，皆可使用。何謂連接得好？兩個和絃的根音，上下相距四度或五度，都是有力的連接。上下相距二度的和絃，都是特強的連接；使用時，聲部要多用反行，以避去平行五度與平行八度的呆滯效果。上行三度的和絃，與前邊的和絃合成爲一個七和絃，並無和絃變換，所以力量較弱。下行三度的和絃，因爲新添了根音，效果較強。這些都是和絃連接的基本法則，它們是根據物理研究得來，不論什麼樂派，也都合用。

（四）在強拍變換和絃

樂曲使用縱線劃分小節，乃是想表明強拍的位置；每小節的第一拍，都是強拍。強拍不獨顯示節奏的力量，也同時該用和絃的變換來助長其強力。在樂曲裏，不同小節，該用不同和絃；若不改換和絃，也應

變換和絃的位置。有時，民歌可能數個小節都是相同和絃，我們就要加用七和絃、九和絃，以及有臨時升降變化的和絃，使低音能够流暢進行，使和絃能增强樂曲的動力。

（五）辨認和絃音與和絃外音

曲調之內，各個音的移動，與其前後的音，都有密切的關係。凡是跳走的音（不是跳來的音，只是跳走的音），都是重要份子，該使它成為和絃音。雖然也有跳行的助音、跳行的倚音（通稱為「省略音」），但經過明辨之後，就可把它們給予正確的處理；總不是每個音都要給以一個和絃。

（六）和絃單位之決定

注意曲調的速度。不可在一小節之內，擁塞着許多不同的和絃。慢的樂曲，和絃變換較多；快的樂曲，和絃變動較少，甚至數小節相同和絃，也是常見。細讀民歌曲調，該為之選出連接良好的和絃進行。曲調內的短音，（或者較長的音），常是强或弱的經過音、助音、留音、倚音、省略音。現代作曲家雖然把它們處理得很自由，但我們仍該小心處理，乃可獲優良效果。研究古典和聲方法，對於這方面是大有助益的。

（七）運用轉調，以增趣味

曲調裏各句各段的結束，雖然沒有明顯的轉調進行；但有暗藏轉調的可能。有些曲調，在中途可能轉到遠調；有些曲調，則絕無轉調之可能。分析一首曲調之時，應該設計如何去使用轉調方法，以增樂曲的趣味。編作和聲的原則是：能轉調，即轉調。但，轉調必須自然，不可牽强。

不要在樂曲開始之處就轉調。至少要把原調確立起來，乃可轉調。

爲了建立原調，「兩個導音」的結束進行是不可少的；它不獨用於句尾，也要用於樂曲的開始，以建調性。在樂曲的中途，轉調可以用漸層轉調（有共同的關鍵和絃），也可以用立刻轉調（無共同的關鍵和絃）；皆應配合歌詞內容使用。

（八）長音之下，應有流動的音樂進行

曲調中若有長音，則在長音的下方，採取曲調本身的節奏音型，作成伴奏，與曲調互相呼應。如果曲調本身，只是一拍一音的單純進行，並無特性音型可用，則應該按歌曲內容，爲它創作一個特性音型，組織於伴奏之內。這種技巧，可以從對位法磨練得到，是作曲者必須具備的才幹。

（九）模仿句子，應加變化

在伴奏內的同形句子，完全相同的，便是重覆；音高不同的，便是模進；節奏相同而非重覆，又非模進者，便是模仿。模仿的句子，可以是同方向，亦可以是反方向。所有這些重覆、模進、模仿的同形句，連續出現，不可多過三次。但，重覆、模進、模仿的句內，稍加一些裝飾，使與先行的句子略有不同，就可增加趣味了。

（十）使用特殊和絃，以增樂曲力量

在全曲結束之前，可以加入一個特殊和絃，使聽者感到詫異而增强期待解決的盼望；這便是加强了樂曲結束的力量。這個特殊的和絃，最簡單的是具有臨時升降的音在內的七和絃、增加絃、減和絃，或任何一個加音和絃。這個特殊和絃，也不必問其結構的來源；它只是一個具有倚音的和絃，其作用是變換色彩。

英國民歌「青衫袖」的演進

今選出一首英國民歌，看它的演進情況，可以提示我們，民歌生長在人們的口中，歲月遷移，會留下些什麼遺迹。

莎士比亞常在他的劇作中，加挿民間小曲，以增趣味。在他所作的劇本「溫莎地方的快樂娘兒們」（Merry Wives of Windsor），曾使用古曲「青衫袖」（Green Sleeves）。這首歌曲盛行於英王亨利第八時代（1491-1547），這原是愛爾蘭的民歌。

根據大英博物館十五世紀的樂譜古本，該曲原來的樣子，並無臨時升高的導音（圖十，例六，＊的地方），故屬於 La 調式。

直至十六世紀末期，譜內乃有臨時升高的導音，變成和聲的小音階（圖十，例七）。

圖十一，是十六世紀的舊版本。當時正是由調式變爲大、小音階的時期，所編的伴奏，就是用 E 小調。此歌後半，在曲調中，很明顯地轉調，經過 B 小調，D 大調，再回到 E 小調。如果在全曲裏，E 小調的導音不要臨時升高；就是句尾的 D 音不升高，與它爲鄰的 C 音也不升高；則可保持原有的調式風味。

這首民歌，也有不同的版本，曲調亦有不同的寫法。也有許多新配的歌詞，有柔和的愛情歌，有敎會的聖誕歌。一首民歌，經過不同時代的樂人與詩人改訂，自然留下了不同時代的特點。十六世紀，把調式改變爲大、小音階，在當時乃是時髦之事。到現在，人們又寧願重見其調式的色彩了。

作曲家們也將它加以種種的編作，使有更豐富的趣味。威廉士（Vaughan Williams, 1872-1958）所作的「青衫袖幻想曲」（Fantasia on Greensleeves），是著名的例子。中國民歌旣豐盛，又秀麗，我們應該發揚其優美之點，獻給世人欣賞。

（圖十一）編有伴奏的譜本

GREENSLEEVES

Words from
A Handfull Pleasant Delites, 1584

The oldest English printed version of the Melody
From Wm. BALLET'S LUTE BOOK, (16th Cent.)

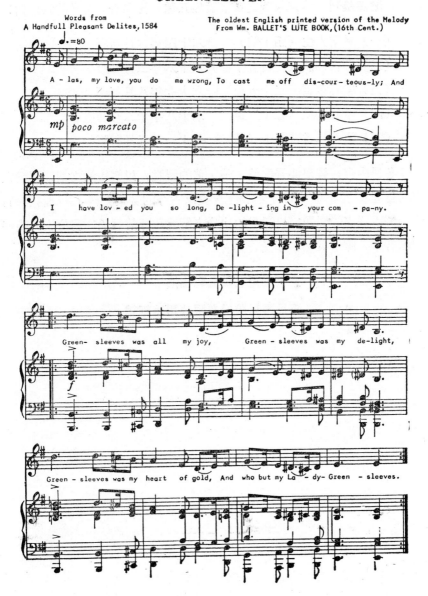

滄海叢刊　黃友棣著之音樂論集五種，皆爲研究樂教的姊妹篇：

（一）音樂人生（四十篇）　　六十四年六月初版

（二）琴台碎語（一百五十篇）六十六年二月初版

（三）樂林蓽露（二十五篇）　六十七年八月初版

（四）樂谷鳴泉（五十五篇）　六十八年十二月初版

（五）樂韻飄香（三十五篇）　七十一年五月初版

　　各册內容，皆根據音樂眞、善、美的觀點，以輕快的文筆，闡發人生的哲理。蒐集中外的音樂知識，提供古今的音樂史料。以趣味的例證，解說嚴肅的課題；以活潑的比喻，解說艱澀的理論；務使人人能夠認識音樂，瞭解音樂，享受音樂。

東大圖書有限公司出版

三民書局股份有限公司總經銷

二一　唐宋詩詞合唱曲

　　我國唐、宋朝代的詩詞，顯示出詩與樂的崇高境界。我想選出心愛的詩詞，配合中國風格的曲調與中國風格的和聲，表現敦厚淳樸的中國色彩，以榮耀前賢的成就。

　　這裏選出的三十首，有些是四十多年前作成的獨唱「藝術歌」，有些是二十多年前作成的獨唱「藝術新歌」；將它們編成混聲合唱歌曲，可增瑰麗色彩。下列是編曲原則：

　　（一）曲調起伏與平仄字音，緊密配合，以表彰我國文字所獨有的聲韻之美。

　　（二）調式和聲與現代和聲結合使用，使有更多色彩變化。

　　（三）曲調與伴奏，盡量使用中國風格的樂語，減少不協和絃的裝飾，以保存樸素之美。

　　（四）打破方塊句子，使音樂有更流暢的進行。五言詩與七言詩，在作曲時很容易成爲方塊句子。同形句堆積太多，樂曲便成呆滯；故樂句常有伸縮，以保持流暢。在「燕詩」、「離恨」、「孤雁」、「陌上花」的曲調中，皆可見到伸縮變化的例子。

　　（五）用朗誦方法，把不同的詩詞結合爲一體。「清明」、「元夕」、「農村卽景」各曲，皆可爲例。

　　（六）用對位技術把樂曲開展。「秋花秋蝶」、「江南蝶」、「詠明妃」、「記夢」、「舟中」，皆可爲例。

　　（七）以一個哲理觀點，把數首詩詞結成聯篇歌曲。例如，「懷

遠」、「春愁」、「元夕」，三首來自不同作家的詞，組合起來，可以顯示出人生的三個境界。

（八）把詩詞內常見的錯字，考查訂正，以利於唱。糾正那些以訛傳訛的錯字，是我的心願。

下列是各首歌曲的簡介：

一、楓橋夜泊 （唐）張繼（公元742年爲進士）

秋夜的山寺鐘聲，使船上的旅人，倍感孤寂。

> 月落烏啼霜滿天，江楓漁火對愁眠。
> 姑蘇城外寒山寺，夜半鐘聲到客船。

「霜滿天」的一句，是向上行的曲調，句尾是漸强的減七和絃；伴奏裏的和絃活動，增加了感情的緊張。「對愁眠」的一句，是漸趨鬆弛的答句。前段初用男聲唱出，女聲以鼻音相和，繪出朦朧的秋夜景色。結尾時，伴奏裏有斷續的鐘聲，倍添惆悵。（此曲另有一份譜本，是給男中音獨唱，女聲和唱，並加提琴輔奏。亦列在曲集附篇之內）。

二、種蘭 （唐）白居易詩「問友」（722-846）

蘭與艾，恰如善與惡，在人生的園中，是交錯生長的。

> 種蘭不種艾，蘭生艾亦生。根荄相交長，莖葉相附縈。
> 香莖與臭葉，日夜俱長大。鋤艾恐傷蘭，溉蘭恐滋艾。
> 蘭亦未能溉，艾亦未能除。沉吟意不決，問君合何如？

以中國風格的樂語，闡釋中國的哲理。（此曲的解說，並見「琴台碎語」第十九篇，「樂谷鳴泉」第四篇）

三、夜歌 (宋) 蘇軾詞「卜算子」(1036—1101)

幽人的高逸心境，常是淒涼寂寞。

> 缺月掛疏桐，漏斷人初靜。
> 時見幽人獨往來，縹緲孤鴻影。
> 驚起却回頭，有恨無人省。
> 揀盡寒枝不肯棲，寂寞沙洲冷。

這首歌曲，要用音樂描繪出缺月、疏桐、漏斷、人靜的寂寞境界。初用女低音領唱，各聲部以鼻音和唱。輕輕的混聲合唱，如薄紗一般的月夜，朦朧之中，顯出寂寞淒清。

四、記夢 (宋) 蘇軾詞「江城子」

這是蘇軾悼念亡妻的詞，情意眞摯，感人肺腑。

> 十年生死兩茫茫；不思量，自難忘。
> 千里孤墳，無處話淒涼。
> 縱使相逢應不識；塵滿面，鬢如霜。
> 夜來幽夢忽還鄉；小軒窗，正梳妝。
> 相對無言，惟有淚千行。

料得年年腸斷處；明月夜，短松岡。

這是一首悲歌。中間部份，「幽夢、還鄉、軒窗、梳妝」，是輕快的對比。在這輕快境界中，四個聲部模仿開展，漸高漸強，到熱烈的頂點，突然靜默，輕聲唱出「惟有淚千行」，是劇力萬鈞的轉變；以後回到悲歌，然後結束。

五、過七里灘 (宋) 蘇軾詞「行香子」

船經七里灘，風景秀麗；遙念前賢，使人有出塵之想。

> 一葉舟輕，雙槳鴻驚；水天清影湛波平。
> 魚翻藻鑑，鷺點烟汀；過沙溪急，霜溪冷，月溪明。
> 重重似畫，曲曲如屏；笑當年空老嚴陵。
> 君臣一夢，今古虛名；但遠山長，雲山亂，曉山青。

七里灘，亦名七里瀨，在桐廬縣嚴陵山之西，卽富春渚。「元和郡縣志」云，「七里灘，上距嚴州四十里，又下數里，乃至釣台。兩山夾峙，水駛如箭。諺云，有風七里，無風七十里；是指舟行難於牽挽，惟視風為遲速也」。

這是一首節奏輕快的船歌，繪出山明水秀的勝境。那些精練的四字疊句、三字疊句，都有節奏上的變化，以打破呆滯的方塊句形。初用女聲二部合唱為主，其後乃用混聲四部合唱；呼應的句子，可增歌曲活力。許多印本，把「笑當年」誤為「算當年」，應予訂正。

六、懷遠 (宋) 晏殊詞「蝶戀花」 (991-1055)

離人懷遠，說不盡孤零況味。

檻菊愁烟蘭泣露。羅幕輕寒，燕子雙飛去。
明月不諳離恨苦。斜光到曉穿朱戶。
昨夜西風凋碧樹。獨上高樓，望盡天涯路。
欲寄彩箋兼尺素。山長水遠知何處？

淡淡的哀愁，並非意志消沉。「西風凋碧樹，望盡天涯路」；實在蘊藏無窮的內力。後半闋是警句所在，故在合唱之中，把它重覆唱出，以增力量。

七、春愁 (宋) 柳永詞「鳳棲梧」 (990-1050)

人在愁苦境況中，決不忘記堅貞的信念。

佇倚危樓風細細。望極春愁，黯黯生天際。
草色烟光殘照裡。無言誰會憑欄意。
擬把疏狂圖一醉。對酒當歌，強樂還無味。
衣帶漸寬終不悔。為伊消得人憔悴。

「鳳棲梧」乃是「蝶戀花」之別名。柳永的詞，風流瀟灑，善寫離情；但此詞則在情意綿綿之中，隱藏着堅貞的信念。「衣帶漸寬終不悔」的穩重心情，特在樂曲裏為之着力表現出來。

八、元夕 (宋) 辛棄疾詞「青玉案」 (1140-1207)
(宋) 歐陽修詞「生查子」 (1007-1072)

元宵燈節，多麼熱鬧！今非昔比，何等傷心！驀地相逢，無限喜悅。

（青玉案）東風夜放花千樹。更吹落，星如雨。

　　　　　寶馬雕車香滿路。鳳簫聲動，玉壺光轉，一夜魚龍舞。

　　　　　蛾兒雪柳黃金縷。笑語盈盈暗香去。

　　　　　眾裡尋他千百度。驀然迴首，那人却在燈火闌珊處。

（生查子）去年元夜時，花市燈如晝。月上柳梢頭，人約黃昏後。

　　　　　今年元夜時，月與燈依舊。不見去年人，淚濕春衫袖。

開始，是熱鬧的鑼鼓節奏。活潑的進行曲，追逐出現，描繪萬衆歡騰的元宵景色。中途朗誦歐陽修的「生查子」，伴奏卽是「東風夜放花千樹」的主題。這段朗誦，乃是爲了增強懷舊之情；心境黯淡，實在是爲「青玉案」後段蓄勢。到了「驀然迴首」的重逢喜悅，就把黯淡心情一掃而空。

　　關於「生查子」的作者，常有訛傳。宋、曾慥「樂府雅詞」，況周頤「蕙風詞話」，以及「四庫提要」，皆認定這是歐陽修所作而被人誤列於朱淑眞作品之內。

　　「懷遠」、「春愁」、「元夕」，三首歌曲，可以連續演唱，使成爲聯篇歌曲。這三首歌曲的調子，有極密切的關係：開始是D小調，轉爲D大調；然後上行大三度，成爲升F大調；再上行大三度，成爲升A大調（卽是降B大調）。

　　王國維「人間詞話」云：古今之成大事業、大學問者，必經過三種

之境界。「昨夜西風凋碧樹。獨上高樓，望盡天涯路」。此第一境也。「衣帶漸寬終不悔，爲伊消得人憔悴」。此第二境也。「衆裏尋他千百度。驀然廻首，那人却在燈火闌珊處」。此第三境也。此等語，皆非大詞人不能道。——這首聯篇歌曲，便是要刻劃出這三個境界：一是在困難中立志，二是在奮鬪中堅貞，三是在絕望處逢生。這兩年來，費明儀小姐指揮明儀合唱團，處處介紹此聯篇歌曲，獲得各地愛樂人士之稱許，使我沾光不少；謹在此敬誌謝忱。

九、雙雙燕 (宋) 史達祖詞 (1160–1210)

此詞刻劃春燕神態，精緻入微。詠物寫情，俱臻化境。

> 過春社了，度簾幕中間，去年塵冷。
> 差池欲住，試入舊巢相並；
> 還相雕梁藻井，又軟語商量不定。
> 飄然快拂花梢，翠尾分開紅影。
> 芳徑。芹泥雨潤，愛貼地爭飛，競誇輕俊。
> 紅樓歸晚，看足柳昏花暝；
> 應自棲香正穩，便忘了天涯芳信。
> 愁損翠黛雙蛾，日日畫欄獨凭。

開始，用男聲齊唱，女聲則用輕盈的呢喃燕語相和。次用女聲二部合唱，男聲相和。最後然後是混聲四部合唱。

十、望故鄉 (宋) 蔣捷詞「一剪梅」 (1245–1310)

懷鄉的淒涼情調，本身就是悲傷的音樂。

> 小巧樓台眼界寬，朝卷簾看，暮卷簾看。
>
> 故鄉一望一心酸，雲又迷漫，水又迷漫。
>
> 天不教人客夢安，昨夜春寒，今夜春寒。
>
> 梨花月底兩眉攢，敲徧闌干，拍徧闌干。

這首歌曲作成於抗戰末年（一九四四年），現在每一吟唱，輒憶當時顛沛流離的苦況；這是抑鬱的抒情歌。

十一、燕詩 （唐）白居易

這首著名的教孝詩，原序云：「劉叟有愛子，背叟逃去，叟甚悲念之。叟年少時，亦嘗如是；故作燕詩以諭之」。在演唱前，先誦序文，更具特性；因爲先誦後唱，乃是我國古樂的傳統習慣。爲求易於瞭解，朗誦序文，可以譯爲語體，並加解說如下：——燕詩是唐朝詩人白居易所作，他的序文說：劉老伯所疼愛的兒子，離家出走了；老伯既悲傷，又掛念。老伯在年輕時，也曾離家出走；故作燕詩去勸解他。

> 梁上有雙燕，翩翩雄與雌。銜泥兩椽間，一巢生四兒。
>
> 四兒日夜長，索食聲孜孜。
>
> 青蟲不易捕，黃口無飽期。嘴爪雖欲弊，心力不知疲。
>
> 須臾十來往，猶恐巢中饑。
>
> 辛勤三十日，母瘦雛漸肥。喃喃教言語，一一刷毛衣。
>
> 一旦羽翼成，引上庭樹枝。
>
> 舉翅不回顧，隨風四散飛。雌雄空中鳴，聲盡呼不歸。

　　却入空巢裡，唧啾終夜悲。

　　燕燕爾勿悲，爾當反自思。思爾爲雛日，高飛背母時。

　　當時父母念，今日爾應知。

　　歌曲的引子，描繪燕子呢喃。歌曲第一段，是輕快的敍述。第二段
「青蟲不易捕」，漸趨興奮。第三段「辛勤三十日」，開展了另一個親
切的境界。第四段「擧翅不回顧」，是戲劇性的轉變，惶惑，激動，帶
出下一段悲歌來。最後「燕燕爾勿悲」，是全首歌的重心，感慨，嗟
嘆，與囑咐。

十二、秋花秋蝶 (唐) 白居易

　　秋花秋蝶與蒼松玄鶴，氣質不同，結果亦異；這是立身處世的箴
言。

　　　秋花紫蒙蒙，秋蝶黃茸茸；花低蝶新小，飛戲叢西東。
　　　日暮涼風來，紛紛花落叢；夜深白露冷，蝶已死叢中。
　　　朝生夕俱死，氣類各相從；不見千年鶴，多棲百丈松。

　　歌曲的引子，也用爲歌內的間奏；這是兩個調式同時進行的平行句
子，用以描繪蝶兒雙雙的飛舞。（上方是E小調，下方是B小調；在調
式名稱，是兩個相距純四度的愛奧里亞調式，同方向進行）。

　　這首歌曲，我作成獨唱之時，曾經使用許多不協和絃爲裝飾。但編
爲混聲四部合唱，我盡量減少使用這些不協和絃。恰似辛棄疾所說：
「少年不識愁滋味，爲賦新詞強說愁」。現在，我切實地感覺到，中國
樂語配合以調式和聲，已能充份表現出我國藝術的樸素之美；再加濃厚

脂粉，反而有損麗質，失却端莊。

十三、秋別 (宋) 柳永詞「雨霖鈴」

這是柳永詞中的代表作。以冷落的秋景，襯托出悲傷的離情；佳句琳琅，深獲世人稱許。

> 寒蟬淒切。對長亭晚，驟雨初歇。
>
> 都門悵飲無緒，方留戀處，蘭舟催發。
>
> 執手相看淚眼，竟無語凝咽。
>
> 念去去千里烟波，暮靄沉沉楚天闊。
>
> 多情自古傷離別。更那堪、冷落清秋節！
>
> 今宵酒醒何處？楊柳岸、曉風殘月。
>
> 此去經年，應是良辰好景虛設。
>
> 便縱有千種風情，更與何人說？

十四、江南蝶 (宋) 歐陽修詞

合唱的呼應，伴奏的起伏，都是描繪彩蝶的翩翩舞姿。

> 江南蝶，斜日一雙雙。
>
> 身似何郎全傅粉，心如韓壽愛偷香；天賦與輕狂。
>
> 微雨後，薄翅膩烟光。
>
> 繾伴遊蜂來小院，又隨飛絮過東牆；長是爲花忙。

這是明顯的 Sol 調式歌曲，具有活潑快樂的氣氛。

十五、燕子樓之夜 (宋) 蘇軾詞「永遇樂」

明月如霜，好風如水，清景無限。

曲港跳魚，圓荷瀉露，寂寞無人見。

紞如三鼓，鏗然一葉，黯黯夢魂驚斷。

夜茫茫、重尋無處，覺來小園行徧。

天涯倦客，山中歸路，望斷故園心眼。

燕子樓空，佳人何在，空鎖樓中燕。

古今如夢，何曾夢覺，但有舊歡新怨。

異時對黃樓夜景，為余浩歎！

　　這首詞原註云：「彭城夜宿燕子樓，夢盼盼，因作此詞」。白居易
「燕子樓詩序」云：「徐州尚書（張建封）有愛妓曰盼盼，善歌舞，雅
多風態。尚書既歿，彭城有舊第，第中有小樓名燕子；盼盼念舊愛而不
嫁，居是樓十餘年」。

　　晁無咎對「燕子樓空，佳人何在，空鎖樓中燕」之簡潔句法，極為
歎賞；認為「只三句便說盡張建封事」，堪稱傑出之作。

　　彭城即今江蘇省徐州市。尾句的「黃樓」，是彭城東門上的大樓，
為蘇軾在徐州做官時所建造。一般印本，常誤作「南樓」，應更正。紞
如兩字，在演唱時要小心讀音；紞，音旦，是打鼓的聲音。如，是助
詞。吳人歌云，「紞如打五鼓，雞鳴天欲曙」。

　　歌內加上括弧的詞句，均是合唱中的呼應句子，唱出時要較輕。

十六、春情 (宋) 李清照詞「壺中天慢」(1081–1145)

寒食風雨，使心靈抑鬱；春光明媚，使心情開朗；這是春日的兩種情懷。表現於音樂中，對比更為明顯。

> 蕭條庭院，又斜風細雨，重門深閉。
>
> 寵柳嬌花寒夜近，種種惱人天氣。
>
> 險韻詩成，扶頭酒醒，別是閒滋味。
>
> 征鴻過盡，萬千心事難寄。
>
> 樓上幾日春寒，簾垂四面，玉闌干慵倚。
>
> 被冷香消新夢覺，不許愁人不起。
>
> 清露晨流，新桐初引，多少遊春意！
>
> 日高烟斂，更看今日晴未？

詞牌「壺中天慢」，另名是「念奴嬌」或「百字令」。許多版本印作「重門須閉」；實在應是「深閉」，字韻更利於唱。

十七、清明

「清明」首句提及好雨當春，故朗誦杜甫的五言詩為序。朗誦的伴奏，就是「清明」全首樂曲。

（序）春夜喜雨　　（唐）杜甫詩（712-770）

> 好雨知時節，當春乃發生。隨風潛入夜，潤物細無聲。
>
> 野徑雲俱黑，江船火獨明。曉看紅濕處，花重錦官城。

清明　　（宋）辛棄疾詞「行香子」

> 好雨當春，要趁歸耕；況而今已是清明。
>
> 小窗坐地，側聽簷聲；恨夜來風，夜來月，夜來雲。

花絮飄零，鶯燕叮嚀；怕妨儂湖上閒行。

天心肯後，費甚心情；放雲時陰，雲時雨，雲時晴。

這是一首極單純的抒情合唱曲。

十八、帶湖讚 (宋) 辛棄疾詞「水調歌頭」

這是輕快的田園歌曲。原題是「盟鷗」，今用首句為題，更為恰當。

帶湖吾甚愛，千丈翠奩開。

先生杖屨無事，一日走千回。

凡我同盟鷗鷺，今日既盟之後，來往莫相猜。

白鶴在何處？嘗試與偕來。

破青萍，排翠藻，立蒼苔。

窺魚笑汝癡計，不解舉吾杯。

廢沼荒丘疇昔，明月清風此夜，人世幾歡哀。

東岸綠陰少，楊柳更須栽。

十九、聽雨 (宋) 蔣捷詞「虞美人」

少年浪漫，中年飄泊，晚年寂寞；這不獨寫出詞人自己的經歷，也寫出當年宋室滅亡的悲痛。

少年聽雨歌樓上，紅燭昏羅悵。

壯年聽雨客舟中，江闊雲低斷雁叫西風。

而今聽雨僧廬下，鬢已星星也。

悲歡離合總無憑，一任階前點滴到天明。

在合唱裏，用模仿句法，可使簡潔的詞句擴展，加入伴奏的襯托，把少年、中年、晚年，三種生活描繪得更清楚。最後的一句「悲歡離合」，許多版本都作「總無情」。王闓運「湘綺樓詞選」，認爲應作「總無憑」；故依此訂正。

二十、舟中 (宋) 蔣捷詞「一剪梅」,「行香子」

這兩首詞，有相同的素材與相同的韻腳。特將此兩首詞組合而爲一首歌曲，取名「舟中」，以繪出舟中所思與舟中所見。

舟過吳江 (一剪梅)

一片春愁待酒澆；江上舟搖，樓上帘招。

秋娘渡與泰娘橋；風又飄飄，雨又瀟瀟。

何日歸家洗客袍；銀字笙調，心字香燒。

流光容易把人拋；紅了櫻桃，綠了芭蕉。

舟宿蘭灣 (行香子)

紅了櫻桃，綠了芭蕉；送春歸客尚蓬飄。

昨宵穀水，今夜蘭臯；奈雲溶溶，風淡淡，雨瀟瀟。

銀字笙調，心字香燒；料芳踪乍整還凋。

待將春恨，都付春潮；過窈娘堤，秋娘渡，泰娘橋。

在合唱裏，兩首歌同時進行，互相註釋與互相呼應，足以例證對位

技術的巧妙用途。由兩首詞看來，可以說明，有些版本「秋娘容與泰娘嬌」，實在是錯誤的。

二十一、聞捷 (唐) 杜甫詩

劍外忽傳收薊北，初聞涕淚滿衣裳。
却看妻子愁何在，漫卷詩書喜欲狂。
白日放歌須縱酒，青春作伴好還鄉。
即從巴峽穿巫峽，便下襄陽向洛陽。

前段是吟誦調（Arioso），表現激動的心情；後段是抒情歌（Aria），顯示熱切的期望。我們生長在戰亂頻仍的時代，時時刻刻都能體會得到昔日杜甫思鄉的心境。

二十二、孤雁 (唐) 杜甫詩

孤雁不飲啄，飛鳴聲念群。誰憐一片影，相失萬重雲。
望斷似猶見，哀多如更聞。野鴉無意緒，鳴噪自紛紛。

秀麗端莊的曲調，顯示孤雁的高潔；分割和絃的伴奏，表現羣鴉的鳴噪。這是兩個極端矛盾境界的協調運用。

二十三、詠明妃 (唐) 杜甫詩

群山萬壑赴荊門，生長明妃尚有村。
一去紫台連朔漠，獨留青塚向黃昏。

畫圖省識春風面，環珮空歸月夜魂。

千載琵琶作胡語，分明怨恨曲中論。

這是以古曲「昭君怨」的一段為基礎的合唱曲；各聲部皆是「昭君怨」的對位曲調。作曲設計，是以古曲表現詩句內容，而以詩句詮釋樂曲的意旨。

以王昭君為題材的詩詞，數量甚多；杜甫這首詩，被認為是「風流搖曳，極有韻緻」之作。王嬙是漢元帝的宮女，字昭君；因觸晉文帝諱，乃改為明君（晉文帝的名字是司馬昭）。原籍蜀郡秭歸。杜甫遊蜀，作「詠明妃」，是為「才高不遇」寄慨。下列是註釋詩內所用的史料：

「西京雜記」：元帝後宮既多，使畫工圖形，按圖召見。宮人皆賂畫工。昭君自恃其貌，獨不與；乃惡圖之。遂不得見。後匈奴來朝求美人為閼氏，（按，匈奴稱后為閼氏，讀音為焉支）；上以昭君行。及去，召見，貌為後宮第一。帝悔之。窮按其事，畫工乃棄市。

詩中「畫圖省識」的一句，便是採自「西京雜記」的史料。月夜魂歸，表示不忘故國。「歸州圖經」云，「邊地多白草，昭君塚獨青」；故云「獨留青塚」。「琴操」云，「昭君在匈奴，恨帝始不見遇，乃作怨思之歌，後人名之為昭君怨」。

二十四、塞下曲 (唐) 盧綸詩 (748-800)

鷲翎金僕姑，燕尾繡蝥弧。獨立揚新令，千營共一呼。

林暗草驚風，將軍夜引弓。平明尋白羽，沒在石稜中。

月黑雁飛高，單于夜遁逃。欲將輕騎逐，大雪滿弓刀。

野幕敞瓊筵，羌戎賀勞旋。醉和金甲舞，雷鼓動山川。

這首詩刻劃軍中生活，以四段分別寫出將軍的威儀、神勇、征戰、凱旋。

「鶩翎金僕姑」是指有羽毛的箭。「燕尾繡蝥弧」是指繡上軍徽而有飄帶的旗幟。有人認為「雷鼓」是「八面鼓」的名稱；其實，解釋為「響聲如雷的鼓」，更富音樂性。

二十五、陌上花 (宋) 蘇軾詩

原序：遊九仙山，聞里中兒歌「陌上花」。父老云，吳越王妃，每歲必歸臨安。王以書遺妃曰：「陌上花開，可緩緩歸矣」。吳人用其語為歌，含思宛轉，聽之淒然；而其詞鄙野，為易之云：

(一) 陌上花開蝴蝶飛，江山猶是昔人非。
　　遺民幾度垂垂老，遊女長歌緩緩歸。

(二) 陌上山花無數開，路人爭看翠軿來。
　　若為留得堂堂去，且更從教緩緩回。

(三) 生前富貴草頭露，身後風流陌上花。
　　已作遲遲君去魯，猶教緩緩妾還家。

這是詩人改作民歌詞句的最佳例子。吳越王，姓錢名鏐，為五代吳越開國之主。臨安人，少販鹽為盜；後因平亂有功，天復間，封越王；天佑初，封吳王；梁太祖即位，又封吳越王；尋自稱為吳越國王。據有今浙東、浙西一帶，共十三州。建都杭州，歷五主，凡八十六年。公元九七八年，滅於宋。宋太祖即位，吳越王之孫（錢俶），入朝納土，國除。詩中所說「君去魯」，是引用「孟子」「盡心」章的話：「孔子之

去魯，曰：遲遲吾行也，去父母國之道也」。這是借喻錢俶去國降宋，依依不捨家鄉之意。古今朝代之盛衰，富貴榮華之消逝，每使詩人感慨；此為「陌上花」之要旨。

第一段詩句，初用女聲獨唱與女聲二部合唱。到了最後，此段再現，乃用混聲四部合唱來結束全首歌曲。

第二段詩句，用男聲齊唱。其曲調實在是由朗誦而成的吟誦調（Arioso）。初為 Sol 調式，後轉為 Mi 調式，是素歌形式的自由拍子。曲譜之內，用縱線分割成不規則拍子的小節，乃是為了便利合唱與伴奏。

第三段詩句，用女聲齊唱。初為 Re 調式，後轉為 Mi 調式。

第二，第三段詩句，各自出現之後，便即同時進行。這是要例證不同調式的結合。

最後，用混聲四部合唱，再唱出第一段詩句，以作結束。

二十六、農村即景

用兩首田園詩結合起來，以描繪樸素的農村生活。朗誦「社日」所用的伴奏，就是「遊山西村」的曲譜，更將「簫鼓追隨」的主題引伸應用。

（序）社日　（唐）王駕詩（851-？）

　　　　　　鵝湖山下稻粱肥，豚柵雞栖半掩扉。

　　　　　　桑柘影斜春社散，家家扶得醉人歸。

遊山西村　（宋）陸游詩（1125-1210）

　　　　　　莫笑農家臘酒渾，豐年留客足雞豚。

　　　　　　山重水複疑無路，柳暗花明又一村。

簫鼓追隨春社近，衣冠簡樸古風存。

從今若許閒乘月，拄杖無時夜叩門。

二十七、離恨 (南唐後主) 李煜詞「清平樂」 (937-978)

別來春半，觸目愁腸斷。

砌下落梅如雪亂，拂了一身還滿。

雁來音信無憑，路遙歸夢難成。

離恨恰如春草，更行更遠還生。

　　這首歌曲所要表現的，是中國詩詞中的含蓄之美。含蓄的感情，有如半開玫瑰，更具溫柔敦厚的美質。在此曲內，所要例證的是：中國風格的曲調，配以調式為基礎的和聲，伴奏內加入中國的樂語；縱使兼用大、小音階的和絃，以及各種不協和絃為裝飾，也不至於破壞了原有風格。

　　尾段「更行更遠」的重覆出現，說明同形句子應如何避去方塊句的呆滯：㈠同形出現的句子，移位的度數不是每音皆同。㈡同形句內各音的時值有差異。㈢同形句有速度之變換。㈣同形句有強弱的變化。

二十八、登賞心亭 (宋) 辛棄疾詞「水龍吟」

楚天千里清秋，水隨天去秋無際。

遙岑遠目，獻愁供恨，玉簪螺髻。

落日樓頭，斷鴻聲裡，江南遊子。

把吳鉤看了，闌干拍徧；無人會，登臨意。

休說鱸魚堪膾。儘西風，季鷹歸未？

求田問舍，怕應羞見，劉郎才氣。

可惜流年，憂愁風雨，樹猶如此！

倩何人喚取，紅巾翠袖，搵英雄淚。

　　這是辛棄疾二十九歲時，「登建康賞心亭」所作的詞。建康，是六朝時期的京都，即今之江蘇南京市。賞心亭在城西，下臨秦淮河，為遊覽勝地。作者原是抗金戰將，抱負甚高；但始終未獲朝廷重用，心中藏有無限抑鬱。眼前這些宛如玉簪螺髻的山峯，似向人獻愁供恨。自問不是張季鷹那般因蓴羹鱸膾而返家鄉的人，自己也以求田問舍為恥；但流年空過，壯志未酬，不禁如昔日晉朝桓溫將軍的歎息，「樹猶如此，人何以堪！」這是一篇傑出的詞作，用合唱表現出之，詩境更為突出。

二十九、暮春 (宋) 辛棄疾詞「摸魚兒」

更能消、幾番風雨，匆匆春又歸去。

惜春長怕花開早，何況落紅無數。

春且住！見說道，天涯芳草無歸路。

怨春不語。算只有殷勤畫簷蛛網，盡日惹飛絮。

長門事，準擬佳期又誤。蛾眉曾有人妒。

千金縱買相如賦，脈脈此情誰訴？

君莫舞！君不見，玉環飛燕皆塵土。

閒愁最苦。休去倚危欄，斜陽正在烟柳斷腸處。

　　辛棄疾心懷抗金之志而被朝中的主和派所妒。四十歲那年，由湖北被調到湖南做轉運副使，其友王正之置酒小山亭為他餞行，遂作此詞。詞中以眼前暮春的景色（落紅、飛絮、斜陽、烟柳），襯托出自己抑鬱

的心境（佳期又誤，此情誰訴）；比之二十九歲時所作的「登賞心亭」，
更爲淒惋了！

三十、風荷 (宋) 蔣捷詞「燕歸梁」

我夢唐宮春晝遲。正舞到，曳裾時。
翠雲隊仗絳霞衣。慢騰騰，手雙垂。
忽然急鼓催將起。似綵鳳，亂驚飛。
夢回不見萬瓊妃。見荷花，被風吹。

　　這首柔和輕快的詞，以夢境歌舞來描繪風拂荷塘的景色；編爲樂
曲，可增清麗；混聲合唱，更富趣味。

　　上列合唱歌曲三十首，分爲三輯印出，每輯十首。第一輯（Op.
183），一九八〇年一月印行。第二輯（Op. 184），一九八〇年七月
印行。第三輯（Op. 188），一九八〇年十二月印行。皆是香港幸運樂
譜服務社白雲鵬先生主理。

二二 「琵琶行」的內容

「琵琶行」是唐代詩人白居易的七言古詩，我設計把它作成一首朗誦、獨奏、合唱，三者融爲一體的「音詩」；目的在例證中國詩詞的朗誦與歌唱，可以合一使用，同時並例證中國風格的調式和聲，可與現代作曲方法混合應用。

白居易借商婦琵琶，寫出自己被遷謫的心境。全篇重心，是同情之愛。「同是天涯淪落人，相逢何必曾相識」；意眞情摯，詩境既高且美。

這首樂曲的結構，我經過長久的考慮，然後決定使用朗誦、獨奏、合唱；曲體是一首有插曲的奏鳴曲式(Sonata Form with Episode)，而非以合唱爲主的清唱劇。此曲之內，有四個明顯的主題；今分別解說如下：

（一）詩人——雄厚大方的主題，是 Sol 調式。

（二）商婦——嬌弱秀麗的主題，是 Re 調式。這個主題的動機，採自華南古調「雙聲恨」尾聲開始的三個音。

（三）商人——這是全音音階的曲調與和絃。在大音階之內，只有兩個高度相距半音的全音音階。在全音音階裏，每個三和絃都是增和絃。這種增和絃，乍聽來，覺其音響豐厚，實則內容變化極少；這乃是外形華麗而內在貧乏的音階。用這種音階去表現「沒有心靈的商人」，極爲恰當。我的老師卡爾都祺教授，聽了我的設計之後，輕聲對我說，「但願不要揭穿這個秘密才好！」

〔四〕山歌村笛——這是全部不協和絃的樂句，加上呆笨而冒充活潑的節奏，使人感到笨拙得可愛。

至於所用的插曲，則是華南古調「雙聲恨」（又名叫「相思恨」，據說是描述牛郎織女的相思之苦），是 La 調式。

在此樂曲內，我將朗誦、合唱、與獨奏部份，同時進行，目的在使詩句與樂曲，互相詮釋。敍事之時用朗誦，詠歎之時用合唱；合唱之時，情感的波瀾可以更爲壯濶。

我國文字，因有平仄變化而大大增加了表現的力量。這種陰陽平仄的字音變化，實在就是音樂變化。我國語言，被世界各國公認爲「音樂化的語言」，實具至理。

中國詩詞的朗誦，在抑揚頓挫的進行中，蘊藏着豐富的曲調變化；實在說來，朗誦本身就是一種歌唱。所以我認爲中國詩詞的朗誦與歌唱合一使用，乃是極爲自然之事。在「琵琶行」作成之後，我也用此原則於其他作品之中；例如，「聽董大彈胡笳弄」（唐，李頎詩），雲山戀（許建吾作詞），「靑白紅」（任畢明作詞），「偉大的中華」（何志浩作詞）；都能獲得良好效果。

「琵琶行」作成於一九六二年，那時我尙在義大利羅馬。每次請卡爾都祺老師（Maestro Edgardo Carducci, 1899–1967）爲我訂正作品之前，例須先將詩句譯給他聽；故常須查考字句的正誤。當時承蒙杜寶晉主教爲我在傳信大學圖書館借來多種唐詩版本，又蒙當時我國駐教廷大使謝壽康先生廣爲蒐集參考材料，謝夫人並且熱心爲我默寫出其幼年所熟讀的全首詩句；使我能權其輕重，選定簡潔易懂的字句。列位長者的賜助，使我常懷感激之忱。卡爾都祺老師對於配器方法，多有提示；（這首樂曲原是管絃樂合奏曲，爲利便演出，故改用鋼琴）；他囑我把各個調式的特性，明朗顯示，不可含糊；如此，則音樂中更能清楚地表現出民族性格來。在曲尾之前，老師認爲必須加入一段較長的間

奏，把「嗚咽」動機開展，以壓陣脚。在結尾之處，囑我可以使用現代
作曲方法，把大三度與小三度的主和絃，重疊出現，以顯示悲喜交集的
情感狀態。這些都是珍貴的提示，使我無限佩服，無限感謝。

　　從聽曲的立場來說，按照奏鳴曲式的三個部份（呈示部、開展部、
再現部），整首「琵琶行」的進程如下：

<div align="center">（一）</div>

　　鋼琴奏出引曲，是一串減七和絃的琶音；這是描繪秋江夜色。奏鳴
曲式的第一主題（詩人）出現。合唱的歌聲，唱出「江頭送客」的情
況，由雄厚漸變爲黯淡。朗誦敍述「醉不成歡」的別情，突然出現「江
上琵琶聲」，立刻將黯淡氣氛一掃而空。「添酒回燈」之後，詩人的主
題乃輝煌再現。

　　「千呼萬喚」之後，引出第二主題（商婦）。這個主題在開始之時
是若斷若續，顯出趑趄不前的神態。直至再奏時，乃得暢順進行。隨着
來的是「挿曲」。

　　描寫琵琶演奏的一段挿曲，材料採自華南古調「雙聲恨」。此曲的
溫婉哀怨，恰當地顯示出女主角的淒涼身世。描繪琵琶各種技巧（輕
攏、慢撚、抹、挑），以及演奏時所予人的印象（如急雨、如私語、錯
雜彈、珠落玉盤），都是由朗誦者先說，再由樂聲奏出；到了鶯語、流
泉、絃凝絕、無聲勝有聲，則用合唱；水漿迸、刀槍鳴，則由全體齊
誦，配以奔騰的樂聲。直至曲終收撥，聲如裂帛之後，合唱「東船西舫
悄無言，惟見江心秋月白」，是輕輕唱出，瀰漫一片憂傷孤寂的景象。
至此，奏鳴曲式呈示部完結，繼續奏出的是其開展部。

<div align="center">（二）</div>

　　開展部是由「整頓衣裳起歛容」之後開始。這是用第二主題（商

婦）爲素材的一串不同調式的變奏，以描述女主角的生平：——快樂青春，得意時光，輕狂生活，歡笑年年，直至「弟走從軍阿姨死，老大嫁作商人婦」；這是悲劇的轉變。

商人主題出現（全音音階的樂句），與商婦主題結合起來之後，合唱團以淒楚的歌聲，唱出「去來江口守空船，遶船明月江水寒」；使人感到傷心與委屈。至此，唱出了同情之愛的主題「同是天涯淪落人，相逢何必曾相識」，就結束了開展部，隨着進入再現部。

（三）

再現部是由「我自去年辭帝京」開始，第一主題（詩人）再現。「山歌村笛」被用爲橋樑，「今夜聞君琵琶語」誦出之後，便是第二主題（商婦）的再現；這個主題，其風格與「山歌村笛」形成強烈的對比。

第二主題再現之後，是一段「請求」的間奏。「却坐促絃絃轉急」之後，乃開始了全曲的尾聲。這段尾聲，就是用「雙聲恨」的尾聲素材構成，是反覆再奏，愈奏愈急的樂段。「座中泣下誰最多」的合唱之後，有一個描繪「嗚咽」的音型，經過不協和絃的伸展，在琴聲內再現「同是天涯淪落人」的樂句，然後到達結尾的合唱句子。最後結束之處，合唱用大三和絃，琴聲則用小三和絃；這是悲喜交集的狀態，同情之淚，滋潤了痛苦的心靈。

從上述，可以明白，全曲的骨幹，在於朗誦與獨奏；合唱只是協助朗誦，把奔放的情感刻劃出來而已。聽者也可以看到，第二主題（商婦）的動機，實在採自「雙聲恨」尾聲開始的三個音；我要用「雙聲恨」的氣質代表女主角的性格。全曲之內，第二主題用得較多，開展部全是用它爲變奏；原因是，我想表達出這個目的，就是：第二主題（商婦）說服了第一主題（詩人）。這個作曲設計，乃是根據詩作者的序

文：「余出官二年，恬然自安。感斯人言，是夕覺有遷謫意；因爲長詩以贈之」。（這是說，白居易被貶官到江西九江，本來心中安適。這一晚，聽了商婦自述一生的不幸遭遇，覺得自己實在是受了委屈，乃有「同是天涯淪落人」的感歎）。

我刻意要使溫婉的第二主題能够表現出說服力量，乃請示卡爾都祺老師。老師命我先將貝多芬的第四鋼琴協奏曲第二章細心分析。這個慢樂章，樂隊齊奏的兇悍主題，終被溫和的鋼琴主題所說服。鋼琴詩人李斯特說，宛如樂聖奧菲斯奏起柔和的古琴，馴服了兇悍的獅子。當然，我參考貝多芬的名作，乃是學習對比的表現方法；樂語與和聲，我須以中國風格爲重。何況，我的第一主題是雄厚大方的詩人而不是一頭兇悍的獅子哩。

此曲原是管絃樂的合奏曲，爲了便於演出，改用鋼琴獨奏。有人問，何以不用琵琶獨奏於曲中？我的設計是把詩中樂境表現出來，並不側重中國樂器之使用。如果需要，將來演出，加入琵琶，也是極易做到的事。

「琵琶行」作成於一九六二年。首演於香港大會堂音樂廳，是在一九六六年七月，由費明儀小姐朗誦，梅雅麗夫人鋼琴獨奏，薛偉祥先生指揮明儀合唱團協助。一九七一年，費小姐與其合唱團再演出此曲，故重訂該譜。重訂的原則，是將一些樂句簡化，又在朗誦部份加入一些伴奏和絃與短句，使音樂與朗誦有更緊密的關係。此次演出，是費小姐朗誦，彭基賜小姐鋼琴獨奏，阮品强先生指揮明儀合唱團協助，成績更爲美滿，使我得沾光彩。直至一九八一年四月，中國廣播公司將此曲演唱於臺北，不覺已是首演後十五年了。

二三　鋼琴曲與提琴曲

　　中樂與西樂兩大壁壘，歷來都是互不相容，勢成水火。但我仍然相信，在創作裏，若能活用傳統曲調，善用民歌，把調式和聲與現代和聲合一使用；則必能將中樂與西樂，今樂與古樂，融爲一體，終能消弭紛爭於無形。

　　我必須創作一些可用的鋼琴曲、提琴曲爲例證，以免徒作空談。爲了要盡量使用中國樂語於樂曲之中，我設計了下列幾種方法：（括弧內的樂曲名字，解說見後）。

　　（一）用全首民歌曲調爲樂曲的主題，另作副題，以組成奏鳴曲式、廻旋曲式。（例如，家鄉組曲、百花亭組曲）。

　　（二）用民歌曲調改造成爲賦格曲的主題。因爲民歌曲調的節奏很單純，必須加以改造，使節奏有更多變化，然後利於賦格曲之發展。（例如，繡荷包、臺東民歌變奏與賦格）。

　　（三）用民歌曲調爲主題，隨以數次變奏，以發揚民歌的內蘊力量。（例如，家鄉組曲第二章落水天、阿里山變奏曲、鳳陽花鼓）。

　　（四）將民歌的片段，伸展成爲一個樂章的主題。（例如，百花亭組曲第二章，就是把第一章的第一主題增時而成；第三章的主題，原是第一章第一主題的對位曲調）。

　　（五）在樂曲中途，選出特性曲調的片段，加以引伸，以繪出樂曲內的意境。（例如，「琴歌」的改換調式處理，又將「四座無言星欲稀」的一句，加以引伸。「悲秋」的「又夾着鐵馬」，「一年年的好

景」；以及「戒定眞香」的裝飾樂段，「罵玉郎」的「又是想他，又是恨他」；皆是由曲調開展而成）。

（六）創作中國風格的曲調，與現代和聲合一使用。（例如，尋泉記、離恨、鼎湖山上之黃昏、阿里山變奏曲的裝飾樂段）。

上列各種作曲設計，所有創作，皆遵奉卡爾都祺老師的訓誨：「力求精簡」，「言之有物」。他並告誡，切勿多用那些上下奔騰的琶音來嚇人；甚至那些類似李斯特的裝飾樂段（見「愛之夢」、「匈牙利狂想曲」），也在禁用之列。老朋友們嫌我在樂曲裏用得太少技藝性的材料，這也是實在話。我這些樂曲，志在內容豐富而具民族色彩，易奏易聽；全無扮鬼嚇人的動作。

老師爲我訂正樂曲之時，常常指出一些樂句片段，說我甚似從杜比西的作品抄襲得來；這使我大爲氣惱。其實，這些只是中國的樂語，並非我從別人作品抄襲得來。杜比西所作的樂曲之中，常愛使用東方的樂語。這是他在一八八九年巴黎博覽會裏，聽過爪哇音樂演奏，遂喜用東方的五聲音階曲調與其全音音階的和聲合一使用。

老師說：「人們從杜比西的作品裏，認識這些樂語；你用，就被認爲抄襲了。誰叫你生在杜比西之後呢！」

終於我把自己的句子改掉；差不多是勉強把鼻子扭歪些，好讓別人看起來，我不像他。雖然奉老師之命，把曲譜刪改；但仍然留着一肚子悶氣。別人從我祖父的親戚家中，學到幾句我們的家鄉話，拿去登臺，獲得讚賞；而我今日說出家鄉話之時，却被指爲抄襲，實在不公平！但，這種「瓜田李下」的嫌疑，我還是應該設法避免。於是，我有如一個被慣壞了的孩子，向老師撒賴，硬要他告訴我，如何纔能避去抄襲杜比西的嫌疑。老師於是爲我列擧十項方法；雖非萬全，但值得參考：

（一）在曲調裏每用及裝飾音，必須避開似他的口吻。這並不是難辦的事。多看看他的作品，就懂得避忌之法。少用裝飾音，則更爲安

全。

（二）杜比西的曲調，常用狹窄的音域。如果曲調的音域擴大些，就可避免與他太相似。

（三）杜比西用及調式曲調之時，常是使用三和絃爲和聲的材料。若在調式的和聲裏，加用不協和絃，就可避免與他相似。

（四）避免杜比西慣用的節奏型。例如，用四分音符爲一拍之時，前半爲八分音符，後半爲兩個十六分音符；有時又將它們前後換位。或者，兩拍之內，用切分拍子割開。或者，一拍分爲四個十六分音符，繼續進行。當然，我們不可能全然不用這些節奏型；但，若能在這些節奏型之間，加揷一些中國樂語，就可脫險。

（五）杜比西慣用複拍子（就是一拍之內分爲三等份的拍子），我們最好少用它。

（六）杜比西最愛把整個和絃的各個音，平行向鄰音移動（不論全音或半音移動）；這種平行手法，該努力避免。

（七）樂曲進行，若帶有哀傷或朦朧的色彩，就很容易似他的風格。在此情形之下，可使曲調具有更濃厚的中國風味，便可不入他的圈套。

（八）減三和絃第二轉位的連串級進（就是一串減七和絃，省去其第三音，級進移動），杜比西未使用過；因此，這類級進和絃，可以放心使用。

（九）「假低音」的和絃（就是這個低音與和絃本身，全無關係，故名「假低音」），不可用七和絃或九和絃的末次轉位，而該用十一和絃或十三和絃的末次轉位。若在和絃之內，加用臨時升降變化，則更好。例如，一個七和絃，用D爲根音，這個七和絃的各個音便是 D, F, A, C, 如果下方的低音是E或者降E，就只是九和絃的末次轉位，效果比不上用G或B爲低音；因爲這樣的假低音，與這個七和絃關係更遠。

這是杜比西所沒有使用過的和聲方法，可以在適當的地方使用。

（十）關於樂曲的力度，杜比西慣用「弱」至「中强」之間的力度變化。我們可以用更弱或更强的力度在樂曲之中，以免太似他的風格。當然我們不能避去這種常用的力度；但我們可以使用突然的弱，突然的强。在突然的弱之前，最好使用漸强的進行，使突弱的效果更爲突出。

鋼琴曲的解說

我所作的鋼琴曲集（Op. 22），包括鋼琴曲八首（綉荷包、臺東民歌、家鄉組曲、百花亭組曲、戒定眞香、悲秋、琴歌、尋泉記），於一九六四年一月由香港幸運樂譜服務社白雲鵬先生主理印行。一九六九年三月，再由國防研究院與中華學術院音樂研究所聯合印行於臺北。

一九七四年，香港千雨出版社印行「當代中國作曲家鋼琴選集」，饒餘蔭教授主編，選印五位作家鋼琴曲，列入的是「綉荷包」。

一九八〇年，臺北亞洲作曲家聯盟中華民國總會印行「中國鋼琴曲集」第一輯，劉美蓮主編，選印七位僑居香港作家的作品，列入的是尋泉記、臺東民歌、家鄉組曲、戒定眞香。

下列是各曲解說：

（一）綉荷包（抒情曲與賦格曲）

晉北民歌「綉荷包」，加入一段插曲，再加回應，便成爲三段體的抒情曲。

賦格曲的主題，是將「綉荷包」前半的曲調改造而成。在呈示部裏,主題與答題,共出現四次，繼以第二次的呈示部。這首賦格曲，是依照中世紀的賦格法則，答題不在屬調而在下屬調。對句（Counter Subject）是連續四度上行的曲調。在中間樂段之中，就是利用對句爲素

材，作成插曲（Episode）。

中間樂段的結束之處，用了雙重的屬音，交替出現，以定調性。這雙重的屬音，是多利亞正調與副調的兩個屬音，在低音交替出現。（見第十三章內，主音與屬音的解說）。

尾段之內，主題在原調再現。有兩次緊湊進行（Stretto），四個聲部，由低音至高音，均有加入。隨着是反行的主題與答題，然後再來一次更迫近的緊湊進行，雙手皆用八度。最後以安靜的尾聲結束全曲。

此曲在一九七二年八月饒餘蔭教授首演於香港大會堂音樂廳。

（二）臺東民歌（抒情曲、變奏曲、賦格曲）

臺東民歌是自由拍子的抒情曲。抒情曲之演奏，側重情感之美，最後的賦格曲，則偏於結構嚴謹；兩者風格迥異。在抒情曲與賦格曲之間，乃用一次變奏（僅用一次變奏），作爲兩個極端差別境界之間的橋樑。這個變奏，只是將主題加以流暢的裝飾音，立刻接到賦格曲去。

賦格曲的主題，是由民歌主題的第一句改造而成。在呈示部中，主題與答題，分別出現兩次，繼以第二個呈示部，主題與答題各出現一次。主題與答題之間，爲求簡潔，盡量少用連繫句（Codetta）。

中間樂段之內，以反行的主題作成插曲，帶引出轉了調的主題與答題；然後以屬音爲低續音，帶到尾段去。

賦格曲的尾段，主題與答題，以緊湊進行出現。開始是相距四拍，由下而上，四個聲部均參加。再則相距二拍，由上而下，三個聲部參加。最後，雙手用兩個八度音奏出相距一拍的緊湊進行；隨着是全音音階的樂句，以變換色彩。尾聲是主題的再奏，以作全曲之回應。

這首民歌很優美，故甚得聽衆喜愛；我也把它作成提琴變奏曲，以表揚民歌的內蘊美質。這首鋼琴曲，是香港校際音樂比賽一九八二年鋼琴高級組選定的獨奏曲。冠軍余嘉寶，亞軍鍾嘉姸，皆才華優異。

（三）家鄉組曲

這是三章不間斷的奏鳴曲。第一章是奏鳴曲式。第一主題是綏遠民歌「拜大年」，第二主題則是創作的小曲，採取第一主題的特性音程作成（就是向下跳六度的音程）；恰如從亞當身上取出一根肋骨，來造成夏娃的軀體。開展部所用的素材，採自「拜大年」開端的節奏型。再現部則把主題簡化，以求精練。這是我老師的訓誨。

第二章是粵北民歌「落水天」與其三次變奏。這些變奏，是變其骨幹而不是變其外形（變其骨幹，就是變換調式）。第一變奏是Re調式，第二變奏是 Fa 調式，第三變奏是 La 調式。調式改變，不止是外形加了裝飾而已，實在給樂曲帶來特殊的色彩。

第三章是三段體的輕快小曲。主題是陝西民歌「南風吹」，其和聲是用 Mi 調式處理。中間的插曲，採自康定民歌的片段「月兒彎彎」。這章的主題再現時，亦加簡化。

在三章之內，皆有「拜大年」的節奏型，貫穿全曲。曲名「家鄉」，乃因採民歌爲主題，顯示對家鄉的懷念。第一章表現春天的快樂，第二章表現春天的惆悵，第三章的南風吹，明月照，都是夏夜的景色。

鄧昌國夫人藤田梓教授，於一九六八年首演於臺北並製成唱片，深獲各地人士之賞識。

（四）百花亭組曲

這是三章連結成整體的奏鳴曲，側重對位技術之運用。第一章第一主題是廣東傳統小曲「百花亭鬧酒」。主題先在內聲出現，然後在高音出現。第二主題是由第一主題引伸而成，自始至終，第二主題並不獨立，却常給第一主題所環抱。開展部是新素材，採自另一首廣東小曲「剪剪花」。再現部則是兩個主題同在原調出現。

第二章是徐緩的三段體，其主題乃是「百花亭」的增時進行。這章偏重和聲色彩的變化。

第三章是稍快的奏鳴廻旋曲式。這章的主題，是第一章第一主題的對位曲調，以模仿追逐的形式出現。這章內的兩個插曲，都取材自廣東小曲「雙飛蝴蝶」。在再現部也用緊湊進行，以增活力。

全首樂曲的素材，包括小曲「剪剪花」、「雙飛蝴蝶」，皆是想把「百花亭」的中心樂旨，襯托得更爲明朗。此曲因爲具有鄉土色彩，自從藤田梓教授在亞洲與美洲各地演奏，常得愛樂人士之喜愛。

（五）戒定眞香（佛曲）

這首梵音曲調，在三十年代，被粵曲「情天血淚」採用爲其中一段插曲，曾風靡一時。這是自由拍子的抒情曲，卡爾都祺老師初聽我奏之時，認爲極似教堂聖歌；問我這是何人所作。我答，這是和尙念經的傳統曲調。老師說，這些和尙眞是了不起的作曲家！

我用散板來處理這首曲調。曲內加用了裝飾樂段，以增抒情趣味。尾聲是三次反覆的朗誦佛號，是愈奏愈急的Fa調式樂段。（今附歌詞，以作參考）。

原來的歌詞，有許多梵語的譯名，有待查考；但大致仍然可以看懂是禱文。歌詞如下：（戒定眞，是佛香）

　　　戒定真香，焚起冲天上。弟子虔誠，爇在金爐放。

　　　項刻紛紜，即遍滿十方。昔日耶輸，免難消災障。

　　　（尾聲，反覆三次）喃嘸香雲蓋菩薩，摩訶薩。

此曲最初介紹給香港聽衆的，是夏威夷鋼琴家富爾林教授（Prof. Jacob Feurling）；這些充滿東方色彩的樂曲，廣遍地受到聽衆之喜愛。

（六）悲秋 （中國古調）

這是華南傳統古調。歌詞內說及秋風、簾旌動、玉笛聲、桐葉響、鐵馬叮噹，充滿音樂性。其中「一年年的好景，一日日的流光」，句子精警，可以伸展起來。樂譜上並附歌詞，以利查考之用。

（七）琴歌 （中國古調）

這首華南傳統古調，常用唐代詩人李頎的「琴歌」爲詞句，故用爲歌名。爲了例證同一曲調可用不同的調式和聲處理，我將此曲先用 La 調式奏出；然後，提高半個音，改用 Fa 調式奏出，以增熱鬧。

在結束之前，加用裝飾樂段，描繪「四座無言星欲稀」的境界。最後結束在 Mi 調式，與開始的情景全異。此曲以極端熱鬧開始，而以極端寧靜作結；點出因聽琴而悟道的心境。

（八）尋泉記 （傳奇曲）

這首獨奏曲，借一個寓言故事爲題材，把樸素的調式風格與現代的十二音列，合一使用。此曲的詳細解說，見「樂林蓽露」第十五篇。

（九）罵玉郎 （中國古調）

這首溫柔而幽怨的曲調，塡入歌詞「罵玉郎」，也很貼切（歌詞見於蒲松齡所著「聊齋誌異」卷二，「鳳陽士人」之內）。編爲鋼琴獨奏，是想例證中國樂語之使用方法。因爲聲樂家們要將此曲用爲獨唱，故改編爲女高音獨唱，印在「民歌新編」之內（作品編號是 Op.33，香港幸運樂譜服務社印行，一九六六年版。國防研究院與中華學術院音樂研究所印行，一九六九年版）。

歌詞「潸潸淚如蔴」，在鋼琴部份，有詳細的描繪；「又是想他，

又是恨他」，情緒有極大的波動，故在鋼琴部份加入裝飾樂段。此曲實在要為中國女子的賢淑性格造像。她們在埋怨所愛的人之時，連大發脾氣都是含蓄的、甜蜜的。卡爾都祺老師對此曲開端的優美氣質，讚不絕口；他認為，曲調之中，極具中國的秀麗風格。

提琴曲的解說

「提琴獨奏曲集」（作品編號Op. 4）是一九五四年由香港大成文化事業公司印行，包括提琴創作曲六首：阿里山變奏曲、鼎湖山上之黃昏、杜鵑花、我家在廣州、簫、唱春牛；後兩首是不用伴奏的提琴獨奏曲。

「最新提琴獨奏曲集」（作品編號 Op. 57）是一九七〇年由臺北四海出版社印行，包括提琴創作曲十四首：春燈舞、離恨、讀書郎、跑馬溜溜的山上、鳳陽花鼓、雙聲恨、昭君怨、臺東民歌及變奏、旱天雷，並重訂以前所印行的六首。四海出版社主理人廖乾元先生，並製成唱片，請司徒興城教授獨奏，林潤秀小姐鋼琴伴奏，一九七二年發行。

一九八一年，臺北遠景唱片出版社，發行「中國名歌與名曲」，請辛明峰先生提琴獨奏，林秋芳小姐鋼琴伴奏；演奏成績與錄音技術，皆有進步。

除了上列提琴曲，尚有兩首作品，「四時漁家樂」、「狸奴戲絮」，均印在「芳菲集」之內，此集係一九七五年慶賀韋瀚章先生七十一歲華誕的特輯之一，由華南管絃樂團編，香港幸運樂譜服務社印行。

下列是各首樂曲的解說：

（一）阿里山變奏曲

一九五二年，我赴臺遊覽；音樂朋友請我把一首流行小曲「阿里山姑娘」作成提琴變奏曲。作成之後，由王沛綸教授的公子王倉倉首次演

奏於臺北，深獲讚美。後來應聲樂家之請，根據此變奏曲，編爲獨唱，再編爲混聲合唱，取名「阿里山之歌」。

此提琴曲的第一變奏，是活潑的圓舞曲節奏。第二變奏則由鋼琴奏出主題，提琴用撥絃與跳弓爲伴奏。第三變奏是提琴單獨奏出的裝飾樂段，將樂曲動機上下開展，用平行五度的古代和聲法「奧爾干農」（Organum）奏出主題，帶入終曲。終曲是大調的進行曲，顯示朝陽從阿里山升起，霞彩輝煌，氣象萬千。

（二）鼎湖山上之黃昏（東方夜曲）

鼎湖山是端州名勝，位於廣東西江高要縣，是我生長的故鄉；我對它常有深深的懷念。中國道家說，世上有三十六洞天，七十二福地，爲仙人與有道之士往來之所；鼎湖山被列爲第十七福地，故鼎湖乃是天下名山之一。

全曲內容是：鼎湖山上的飛瀑，終年流瀉。夕陽遍照山林。慶雲寺內的小和尙們，在晚課中，正跟隨老和尙朗誦佛號，使靜穆的山林，平添了不少活躍氣息。低沉的鐘聲再響，晚課已完；山中漸趨寂靜。夜色漸深，在朦朧的星光下，草木無言，羣山也都默然睡去了。

此曲初作成於一九三八年，後來再加改訂。初次演奏於香港，是在一九五六年，由吳天助教授獨奏，林聲翕教授鋼琴伴奏。提琴家李朝熙教授改編爲管絃樂曲，演奏於菲律賓馬尼拉市，深得聽衆之喜愛。此曲的詳細介紹，見「樂林蓽露」第十四篇「造形音樂」。

（三）杜鵑花（抒情曲）

這是我在抗戰期間所作的歌曲（一九四一年），由於聽衆的喜愛，故編爲提琴獨奏曲。我在一九五六年七月被邀往泰國首都曼谷演奏時，此曲獲得聽衆狂熱的歡迎，大出我意料之外；可能是因爲抗戰期間，這

首歌曲比較風行之故。用提琴獨奏此曲，有充分機會炫耀提琴的特性；例如，第三絃的溫柔，第四絃的沉雄，以及跳弓的輕巧，雙絃的甜美，左手撥絃的活潑，皆能吸引聽衆。

（四）我家在廣州（抒情曲）

這首也是抗戰歌曲，如「杜鵑花」一樣，聽衆們常請求演奏，於是編成獨奏曲應用。在獨奏之中，也用雙絃奏出，並加裝飾樂段，以顯示提琴特有的各種技巧。

（五）簫（民歌變奏曲）

這是無伴奏的提琴獨奏曲。在抗戰期間，許多地方都無法找到鋼琴；所以，無伴奏的變奏曲，最爲合用。

這首河北民歌，原名是「紫竹調」；第一句歌詞是「一根紫竹直苗苗，送與寶寶做管簫」。我在提琴上，用泛音奏出此曲，可以模仿簫的音色。又用跳弓加奏一段舞曲在其中，可增活躍力量。最後，用巴赫提琴獨奏曲的原則，以雙絃演奏互相模仿的樂句。這些皆能爲聽衆帶來奇妙的喜悅。

（六）唱春牛（民間節日素描）

這也是不用伴奏的提琴曲。用提琴特有的技巧，描繪出客家鄉村，新春節日的唱春牛。將民歌曲調，用單音及雙絃奏出，表示領唱與和唱；用跳弓、撥絃，表示鼓鑼的伴奏；這些均能使聽衆感到無比的親切。

在聽衆水準不同以及音樂設備簡陋的環境中，「簫」與「唱春牛」兩首樂曲，曾經助我應付過很多困難的場合。

（七）春燈舞

這是一首三段體的提琴曲，主題輕快活潑，插曲溫雅柔和。這兩個主題，是我的老朋友梁得靈先生送給我，發展而作成此曲，時為一九四四年，在粵北連縣雙喜山。抗戰結束之後，回到廣州，我將此曲送回給梁先生；他曾多次演奏，並編成管絃樂的伴奏譜，經常演出。

一九五七年，我第二次遊臺北。此曲深獲聽衆們之喜愛，王沛綸教授乃介紹給各位友好應用。 一九七〇年農曆新春， 曾應臺灣電視公司之請，將此曲編爲管絃樂曲，由該臺樂團演奏，用爲賀年節目。

（八）離恨

此曲原是我爲南唐後主李煜的詞「清平樂」作成的一首藝術歌。這是傷感的懷鄉曲， 襯托以虛無縹緲的鋼琴伴奏， 更能表現出悲傷的情調。在前段，提琴加用弱音器，可增朦朧氣氛；後段取消了弱音器，可以加強悲壯的成份。因此，提琴獨奏此曲，與獨唱或合唱比較，實在各有所長。（見本集第二十一章，第二十七首解說）。

（九）讀書郎

三段體的提琴曲，主題是貴州民歌「讀書郎」，分別由提琴與鋼琴輪替作主。提琴有機會使用左手撥絃、右手撥絃、連跳弓法，更增活潑氣氛。中間的柔和插曲，採自陝西民歌「南風吹」。經過提琴與鋼琴互相對答之後，乃再現「讀書郎」主題。爲求簡潔，只用鋼琴奏出主題，提琴擔任伴奏。

（十）跑馬溜溜的山上（變奏曲）

這首康定民歌，先編成絃樂三重奏，然後再作成這首提琴與鋼琴的

變奏曲。主題是由提琴奏出，隨着是五次變奏。

第一變奏，鋼琴奏出主題，提琴用切分的和絃爲伴。

第二變奏，提琴用輕快的三連音爲裝飾。

第三變奏，慢速度，鋼琴在低音將主題倍時奏出，提琴則用有留音的對位曲調輔助它。

第四變奏，提琴與鋼琴作輕快的對答。

第五變奏，是熱烈激昂的進行曲。

（十一）鳳陽花鼓（變奏曲）

引曲由鋼琴奏出，材料採自主題的尾句。這個引曲，並用爲各變奏之間的過門。

提琴奏出輕快的主題。第一變奏，是提琴在曲調中加裝飾音。第二變奏是鋼琴爲主，提琴奏出對位曲調。（隨着，用一段離調的「鳥歌」插曲，通常演出，可省略）。然後是一段伸展的樂段，所用的音型是「得兒飄」，由此直接帶到熱鬧的尾聲去。

（十二）雙聲恨（華南古調）

這首華南古調，我曾用於「琵琶行」中，用鋼琴獨奏，表現出怨婦的淒涼身世。此曲之內，有很多短句，適宜於獨奏與伴奏互相呼應。尾聲是愈奏愈急的三次反覆，主題均由提琴奏出；首次在高音，第二次在中音，第三次仍在高音而用密奏。三次的伴奏，都用不同的樣式，以增活力。

（十三）昭君怨（華南古調）

這首古調，常有歌詞相輔。一個字之唱出，常用許多音的變換；這是先有曲，後配詞的慣有現象。所填入的歌詞，也不止一首。其中常用

的一首．開始是「王昭君，悶坐雕鞍，思憶漢皇。朝朝暮暮，暮暮朝朝，黯然神傷」。尾聲反覆三次，每次都加快速度，以配合陽關三疊的原意。詞句是「陽關初唱，往事難忘。……陽關再唱，觸景神傷。……陽關終唱，後事淒涼。……」末句是「一曲琵琶恨正長」。這幾句歌詞，可以概括全首歌詞的內容。由於曲調哀怨，富於東方美，常爲聽衆所喜愛，往往奏而不唱。用提琴奏出，音色美麗，更惹人愛。

（十四）臺東民歌及變奏

這首柔和美麗的民歌，我曾作成鋼琴獨奏曲，內容是「抒情曲、變奏曲、賦格曲」。但這首提琴獨奏曲，則偏於表現提琴技巧以及調式變化。

主題之後，是三個變奏。第一變奏，以鋼琴爲主，加用流暢的裝飾音。提琴則用連跳弓法，左手及右手的撥絃爲襯托。

第二變奏是徐緩的抒情曲。提琴加了弱音器，與鋼琴互相傾訴懷鄉的心境。

第三變奏是激昂進行曲，所用的調式，是鄉土味極濃厚的Sol調式。

（十五）旱天雷（華南古調）

這首古調，開始的節奏型很有特性；故盡量運用於伴奏中，使與獨奏者互相呼應。此曲甚能表現出廣東人的活躍氣質。我曾在大合唱「偉大的中華」的第一章「珠江之歌」裏，用它爲合唱曲的輔助調。

（十六）四時漁家樂（演繹曲）

這是根據韋瀚章先生的詞意作成的提琴曲。依韋先生之囑，特採黃自先生爲此詞作成的歌曲之第一句，用爲開端，加以引伸而作成「演繹曲」（Paraphrase）。按照歌詞內容，此曲的四段是：

春——桃花渚，如霧如烟春雨。

夏——蓮花渚，碎玉零珠急雨。

秋——芙蓉渚，野鶩輕鷗爲侶。

多——雪盈渚，兩岸數聲村鼓。

（十七）狸奴戲絮（諧謔即興曲）

此曲之作成是根據韋瀚章先生的即景詩：

閑看狸奴戲，輕狂最可憐。不知春已暮，檻外撲飛綿。

上列兩首提琴曲，都是應中國廣播公司之請而作成。一九七三年十一月十三日，在臺北市實踐堂舉辦「韋瀚章詞作音樂會」。在該會中，由司徒興城教授提琴獨奏，司徒太太招翠姬女士鋼琴伴奏。是年次月（十二月二十八日），香港市政局與樂友社在大會堂音樂廳舉辦「香港詞曲家作品音樂會第二輯，韋瀚章作品」，此二曲再度演奏。由黃衞明先生提琴獨奏，萬思仁先生鋼琴伴奏。兩次演出，皆有優異的成績。（此二曲印在「芳菲集」內，香港幸運樂譜服務社印行。詳細解說，見「音樂人生」第十二篇，「詩與樂的結合」）。

二四　重青樹

「重青樹」是一部淸唱劇，作詞者是韋瀚章先生。其中包括旁白的朗誦者，女中音獨唱，男中音獨唱，混聲四部合唱以及鋼琴伴奏。內容是敍述大地苦旱，水井枯乾，老婦人不畏艱苦，跋涉長途，提水澆樹；因爲這棵老樹與她有極親切的情誼。這種慈祥的行動，表揚了至善的天心，啓發了至美的人性。

這部淸唱劇，由構想以至完成，其間拖延了十五年。這並非創作費時，只因設計未定。其中經過如下：

老婦與老樹

一九六五年五月二十二日，香港星島晚報副刊發表了一篇短文，題爲「老婦與老樹」。這是一篇譯稿，署名「茶酩」，但沒有原作者的姓名。這是一個人情味很濃的故事。下列是其原文：

那年夏季，乾旱炙灼着美國的東海岸。在新澤西州的一個小城裏，那天鵝絨似的葱綠的草坪轉成棕褐色，主街兩側的大樹，枯葉飄零。

在旱災發生的第四十三天，一位名喚格蘭飛德的年輕的苗圃主人，爲了抄捷徑而駕車穿越小城的古區，注意到前面有一個傴僂乾癟的老嫗，正從河邊提一桶水，在那酷熱的路上蹣跚着。「我能載你一程嗎？」他問。

老婦小心翼翼地把那桶水擺上汽車。他隨卽扶她上來，坐在自己身

邊。「就是這條路，再過一段」，她說着，指點他把車開到一幢外蓋一層護壁板的小屋跟前。

格蘭飛德對那桶水頗爲好奇，便等在那裏。看她提着水桶，進入院子一棵大橡樹下，把一桶水都倒在那乾硬的泥地上。

「你從差不多一哩以外的地方提水來澆這棵樹嗎？」他嚷，「可是，水桶那麼重，而且，而且，老天爺，你一定有七十歲啦！」

「今年十月，滿八十一歲」，她驕傲地答。接着，她伸出一隻佈滿筋瘤的顫抖的手，摸摸那棵樹。「法律禁止使用自來水來澆草木」，她說，「要是它枯死了，我不知該怎麼好！」

格蘭飛德以專家的眼光，對那棵樹上下打量了一番，沉着地點點頭。顯然它快要死了。他想安慰這位老太太，但他只能說，「到那兒去提水，路可太遠了！」

「是的」，老婦同意，「不過，這樹值得我這樣做。它是我小時候所認識的朋友中僅存的一個。我剛學走路，我媽便把我繫在這樹幹上。七十年前，我跟一些小朋友圍繞着它嬉戲。——如今，這些人都離開這世界很久了！」

老婦停了停。「當我還梳着小辮子的時候」，她繼續說，「挨了打或者受了挫折，我慣常爬到樹上去。我覺得好像它用臂膀抱住我，我簡直能聽見它說：「不要緊，小姑娘，不要緊！」

就在她現在所站立的地方，她曾經接受了第一個真正的吻。——她說——然後，她接受了她的訂婚戒指。「那戒指是從廉價商店買來的」，她坦白地說，「但在我看來，它却太漂亮了。後來，——當我的廷姆，……」她的嘴唇開始打抖。她挺挺身子，堅強地說下去：「這棵樹爲我做的太多了。我想，我給它提提水，並不過份。你看！我曾禱求上帝幫助，我相信祂會；但我也應該盡我的本份」。

第二天，當那老婦正提着水桶在路上跋涉時，她看到有幾個工人，

圍着她的樹。她開始奔跑，「別碰我的樹！」她叫。

「可是，老太太」，一位工人說明，「我們是奉命而來的！」

「我不管你們奉什麼命！」

「可是，老太太」，那人說，「我們所要做的，只是在樹根四圍挖一些洞，給你的樹施肥，然後再用我們卡車上水槽中的水來灌溉它」。

這時候，她才看到停在近處的那部卡車上的名字——「格蘭飛德苗圃」。

「可是我——我沒有去吩咐呀！我付不起錢！」她喃喃地說。

「沒關係，老太太」，那人說，「已經有人付了錢」。

「可是誰付的？誰——？」

「他並沒有說，太太」，那人答。

事後，他們駕車走了。留她站在樹旁，她的眼睛被淚水潤濕了。

交響詩的設計

最初，我想把它作成一首管絃樂演奏的交響詩；其內容設計如下：

第一段 大地苦旱的景色。枯樹的主題，是全曲的基礎材料；以下的變奏，皆是從這個主題變化出來。老婦人的一生過程，也就是老樹的一生過程。

第二段 老婦人的自述。將枯樹的主題，連續變奏數次，輪替以不同的樂器擔任主奏：

（一）幼年——在綠蔭下與羣童嬉戲，描出活潑歡欣之情。主奏樂器是長笛與短笛。

（二）少年——受了委屈之時，樹枝擁抱我，綠葉撫慰我，描出安慰與鼓勵之情。主奏樂器是雙簧管。

（三）成年——在樹下與愛人訂盟，是愛情的祝福。主奏樂器是單

簧管與大提琴。

（四）晚年——夫亡、友散、寂寞、孤單；只有這棵老樹爲伴。回憶快樂的往事，成爲感歎的悲歌。主奏樂器是英國管。

第三段　愛在人間。老樹因受灌漑而抽芽發葉，於是得以再生。

我本來將此曲定名爲「枯樹再生」。曲內各個主題以及變奏設計，均已有了草稿；但多次執筆，總提不起勁。一因這個作品，並非急待演出；二因管絃樂團，難於運用。於是，一擱十數年。

清唱劇的設計

一九八〇年底，我與韋瀚章先生談起這個題材。韋先生對之甚感興趣，於是設計作成一部清唱劇。因爲合唱歌曲較樂隊樂曲容易運用，同時也可使更多唱衆們分享其樂；於是，清唱劇的創作進展，極爲順利。

在清唱劇中，朗誦可使情節更爲清楚，歌唱可使感情起伏更大。我要把朗誦（Recitativo）、吟誦（Arioso）、歌唱（Aria）三者合一運用，以證「中國語言是音樂化的語言」。

一九八一年一月十六日，韋先生給我電話，告訴我，該劇歌詞初稿已經草成。經過數次商量，一月底，詞稿已定。在標題中，我不想用「枯樹」等字，韋先生乃易名爲「重靑樹」。下列是歌詞全文：

重靑樹　　（清唱劇）

（一）乾枯橡樹

（合唱）似火驕陽，大地苦旱；田土龜裂，水井枯乾。

（朗誦）年輕的苗圃主人，他的名字叫郭蘭。

　　　　駕車經過古老的鄉間，

　　　　但見往日的綠樹青山，如今只落得荒涼一片。

　　　　一位老婦人，提着水桶，

　　　　沿着半涸的溪邊，在崎嶇的路上蹣跚，蹣跚。

　　　　郭蘭動了惻隱之心，扶她登車，

　　　　送她返零落的家園。

　　　　老婦人下車，提着水桶，依然是步履　難；

　　　　走到乾枯的橡樹下，

　　　　把那桶「楊枝甘露」，小心澆灌。

　　　　她這慈祥的行動，吸引着好奇的郭蘭。

（二）老婦心聲

（郭蘭）你爲這棵老樹提一桶水，在一里多的路上奔跑，

　　　　是否太過辛勞？況且，我看你的年紀已很高。

（老婦）過了這個夏天，我就滿八十歲了。

　　　　這棵樹和我是幾十年的深交。

　　　　政府不許用自來水澆花木，

　　　　要是它枯了，我眞不知如何是好！

（郭蘭）有了幾十年的深交，難怪你對它這樣好；

　　　　可是，要你這樣奔波，未免太多煩擾！

（老婦）它是我忘年相知，如今是僅存的瑰寶。

　　　　當年我與小朋友們，常在樹下嬉遊歡笑。

　　　　當我青春年少，受了委屈，或者感到無聊；

　　　　我便爬到樹梢，

讓綠葉把我撫慰，讓枝椏把我擁抱。

待我到了成年，它曾庇護我倆的愛果情苗；
在它的綠蔭底下，我倆訂盟「白頭偕老」。

到如今，夫婿先我而去，良朋踪跡已杳。
每次回想當年，眞敎我腸斷魂銷！
惟有此樹依然伴我，慰我寂寥。
幾十年來，它給我的太多，我實在為它做的太少！

（三）愛在人間

（朗誦）老婦人的說話，句句吐露心聲。
　　　　郭蘭聽罷，深表同情。
　　　　決心幫助老婦人，挽救老樹的生命。
　　　　立刻派人來施肥灌溉，敎他們着意經營。
　　　　工友們也熱心合作，大家表現衷誠。
　　　　老橡樹受到這般愛護，很快當可再生。
　　　　剛巧這天晚上，忽然雲捲雷鳴；
　　　　接連幾場豪雨，晝夜下個不停。

（合唱）天公造美，撫慰生靈。甘霖乍降，草木重青。
　　　　老橡樹曾受過培養，新枝嫩葉，更快長成。
　　　　且看溪流淼淼，更聽鳥語聲聲；
　　　　大地充滿生機，人間一片歡騰。

尾　聲

（合唱）天心愛物，天德好生；

人蒙天恩厚愛，感應發自心靈。

愛人愛物，天賦本性；

互助互愛，各盡所能；

互忍互讓，舉世無爭；

表揚天心天德，同造世界和平。

劇中的音樂素材

這部清唱劇，藉詩與樂的結合來闡釋生活中的哲理：因愛心而做到自發與自助，因慈祥而獲得人助與天助。不須正面說教而能將天心與人性合一表現出來，至為圓滿。樂曲的素材，是以兩個樂旨為基礎；它們是「老橡樹」與「天心天德」，前者是我設計音詩之時所擬定。今將兩個樂旨加以解說：

（一）「老橡樹」的樂旨，由四個音組成，最初出現於前奏的開端。樂旨內的增音程進行，顯示勁直的枝幹；其伴奏是減七和絃，表現乾枯的枝葉。這四個音，借自我以前所作的清唱劇「歲寒三友」（李韶作詞）；在該劇內，「松」的全句主題，歌詞是「長松屹立青青」，今所借用的是「長松屹立」四個音，沒有了「青青」，以示乾枯。

當老婦人走到乾枯的橡樹下澆灌，老婦人說及這樹是她「幾十年的深交」，又說這樹是「僅存的瑰寶」，又說「此樹依然伴我，慰我寂寥」；此樂旨皆用不同的姿態，在伴奏中出現。此樹經過培養，在豪雨之後，「當可再生」之時，這個樂旨乃輝煌奏出；此時，增音程已變為純音程了。

（二）「天心天德」的樂旨，採自歌內的片段曲調，就是合唱「天公造美，撫慰生靈」的曲調。後來的合唱，「愛人愛物，天賦本性」，

「互助互愛，各盡所能」，「互忍互讓，舉世無爭」；皆從「天心天德」演變而來。誠然，人間的愛，皆是由「天心天德」演變出來的。凡說及惻隱之心，慈祥行動，深表同情；皆有此樂旨在伴奏中出現。在全曲結尾之處，此樂旨更以活潑的姿態再現。

　　「重青樹」的樂譜，在一九八一年二月中旬全部完成。二月二十四日，我到香港音專，請胡德蒨校長試奏，全曲演出時間約爲十八分鐘。錄音後，送與韋瀚章先生試聽。二月底，白雲鵬先生爲我謄好樂譜印了出來。三月初旬，楊羅娜女士與其華聲樂團，在香港電臺試唱。該團唱出，在朗誦方面側重口語化，例如，「老婦人」改爲「老婆婆」，「政府不許」改爲「官府不許」；爲求聽者易懂，此舉也是可行的。

二五　「迎春三部曲」的創作設計

　　一九八一年清明節日，黃瑩先生寄給我一首新作的歌詞「迎春三部曲」；附記說，這是在音樂會聽到「問鶯燕」的「楊柳絲絲綠，桃花點點紅」之後，有感而作。

　　此詞寄到之後，我曾給韋瀚章先生看。韋先生讀了大爲高興；因爲他看見這位高徒如此努力創作，無限欣慰。韋先生除了自動爲之潤色，並親自題寫各章歌名，以示鼓勵。

　　由清明節到端陽節，我把樂曲完成，並把樂譜抄正，託香港幸運樂譜服務社白雲鵬先生，在赴臺之便，帶到臺北，送給黃瑩先生試用。隨着，我再把這首混聲四部合唱，改編爲同聲三部合唱，以利中小學校使用。下列是我爲此詞作曲的設計：

　　在我看來，這首歌詞的傑出之點，是把復國的梅花精神，隱藏於全篇之內。由凜烈的冰霜到溫暖的陽光，臘梅報春，乃是全曲的轉捩點。在人們嗟嘆北風與飛雪之時，總是躲在室內低吟「來日綺窗前，寒梅著花未」；却不曉漫山遍野，臘梅已經樹樹開花。這正可提示我們，應該時時警醒，不必儘自嘆氣。在樂曲的進行中，我必須把這個要點，詳爲表達。

　　今分章將歌詞列出，以便說明作曲設計：

第一章　呼嘯的北風

　　楊柳何時綠？桃花尚未紅。

冰封的江河，怎麼還不解凍？

山坡的積雪，怎麼還未消溶？

故鄉的親人，書信恨難通；

天涯的遊子，枉作懷鄉夢。

悵望着疎林荒野，愁對着敗草枯蓬。

南國的燕子啊！你甚麼時候歸來？

美麗的春天啊！那兒有您的芳踪？

翹首問天天不語，

回答我的，依然是呼嘯的北風。

　　第一章是柔情與激烈的對比。引曲之中，是呼嘯的北風捲地狂吹。歌聲的開始，是女聲二部合唱；這是中國曲風的樂語，有男聲的鼻音相和，顯示大眾在期待中的嘆息。這段歌詞，經過女聲合唱，混聲合唱，然後由男聲唱出遊子思鄉之心，女聲唱出盼望燕子歸來；都是情意綿綿的詠嘆。「翹首問天」，由低至高，由齊唱至合唱，連續發問四次，愈高愈強。「天不語」之後，是突然的沉默。隨着，是「呼嘯北風」的強力唱出，伴奏裏是連續的北風捲地吹。這是期待與冷酷的敵對表現。

第二章　飛雪的原野

蕭蕭林下，渺渺天涯；白茫茫的大地，風雪交加。

雪花飛舞在灰暗的天空，寒風狂嘯在冬眠的原野。

說什麼渭橋驢背的詩情！那裡有寒山古寺，流水人家？

但見枯樹叢中，人踪冷落；千山萬徑，雪掩雲遮！

一陣風雪撲來，乍感幽香暗射；

冰崖雪岸，幾處疏影橫斜。

晶瑩玉蕊，堅挺枝椏，

臘梅樹樹開花！

看她傲雪的丰姿，點點金黃，精神煥發！

為報春歸喜訊，

教我們趁着風光如畫，莫輕負錦繡年華。

這是徐緩樂章，為嗟嘆與振作的對比。開始是男聲二部合唱，寒多仍在，北風仍然捲地吹。但「幽香」一經出現，整個樂曲的風格，全然改變。「疏影橫斜」帶來了輕快的舞曲節奏，「臘梅樹樹開花」是此章的高潮；從此，北風的呼嘯，一掃而光。緊接着是一首三組輪唱曲，反覆此章內的警句「傲雪丰姿，精神煥發」。此章的尾聲，是用嚴肅的態度，唱出莊敬自強的決心，立即接入歡欣鼓舞的第三章。

第三章　春天的陽光

春天的陽光，好像母親的手，

揮走了北風、寒夜，溫撫着大地、田疇。

枝頭的殘雪，溶成了涓涓的春水；

河上的浮冰，化成了潺潺的清流。

和風吹醒了大地，

也吹紅了桃花，吹綠了楊柳。

活潑的牛羊，徜徉在青翠的山頭。

晴空的雲雀，也展露着歡樂的歌喉。

遙望白雲，思念着慈母正倚閭等候。

不知久別的家園，往日的春光，依然在否？

但願美麗的春天，年年把生機重振，

教宇宙間的生命，輪轉不休。

這是喜氣洋溢的合唱。引曲之中，出現了絢爛的陽光與飛鳴的群鳥。由「枝頭殘雪，河上浮冰」以至「紅了桃花，綠了楊柳」，更至「活潑牛羊，晴空雲雀」，皆用具有和唱的歌聲，繪出春天的歡樂。

「遙望白雲，思家念母」的一段，是慢而靜的合唱；但這只是「欲跳先蹲」，為後段蓄勢，使「美麗春天，生機重振」更壯聲威。

這首混聲四部合唱，先由樂韻社將原稿付印應用，作品編號是Op. 195。同聲三部合唱，編號是 Op. 195 B。一九八一年十二月此曲由陳澄雄先生指揮中廣合唱團首唱於臺北，黃瑩先生來信告訴我，效果甚佳。

二六　中國民歌組曲

中國民歌的曲調，樸素而優美，配以中國的調式和聲，就能表現出高貴的儀容，用不着多添不協和絃或變體和絃去再加脂粉；因爲麗質天生的鄉村姑娘，實在不需多用化粧品。

如果能用對位技術把這些優美的民歌組織起來，有如織錦，則音樂趣味更爲濃郁。說到用對位法組織不同的曲調，各名家皆有很多好例。貝多芬第九交響曲的「快樂頌」，門德爾松的「雲雀之歌」，皆可爲證。其他管絃樂曲如華格納的「名歌手序曲」，聖賞的「骸骨之舞」，包羅丁的「中亞草原」，皆用對位技術，把不同性質的主題組織起來，增加無限姿采。

下列各首中國民歌組曲，就是根據這種編曲原則作成。今分別解說如下：

等候哥哥來團圓

自從一九七九年五月，明儀合唱團唱出兩首新編的中國民歌組曲「想親親」與「刮地風」，獲得聽衆喜愛，明儀合唱團諸位團友，皆認爲民歌藝術化是極有意義的工作。在該團每年舉行的週年音樂會中，總希望能有一首新編的中國民歌組曲演出。

一九八〇年一月，費明儀小姐選出兩首她愛唱的民歌，一是青海民歌「四季歌」，二是陝西民歌「過新年」，請我編爲混聲合唱的民歌組

曲，以用作週年音樂會的新歌。只有兩首歌，稍嫌未足；我盼望她再選一首，以利組合。後來，再選了一首內蒙古的民歌「苦了駿馬王爺四條腿」。經過詳細考慮，我決定用過新年爲題材，好把這三首不同地區的民歌組成整體。全首組曲分爲四部份，就是㈠歌四季，㈡等團圓，㈢忙趕路，㈣過新年；總標題則爲「等候哥哥來團圓」。本來每首民歌都有許多段歌詞，但在組曲裏，只選具有代表性的詞句，以求精簡。

　　下列是各章的歌詞及作曲設計。在演唱時，各章之間，皆有過門，故不需休止。

（一）歌四季 <small>（青海民歌「四季歌」）</small>

春季裏，水仙花兒開，年輕女兒踩青來。小哥哥，拖把手過來。
夏季裏，女兒心上焦，石榴子結的賽瑪瑙。小哥哥，親手摘一顆。
秋季裏，丹桂花兒香，女兒心上起波浪。小哥哥，扯不斷情絲長。
冬季裏，雪花滿天飛，女兒心賽過雪花白。小哥哥，認清了你再來。

　　春夏秋冬四段歌詞，每段的前半，分別安排給不同聲部爲領唱，使音色有更多變化。每段的後半，由「小哥哥」開始，都用輕聲的混聲四部合唱，蘊藏着對愛情的歌頌。

（二）等團圓 <small>（陝西民歌「過新年」）</small>

　　十二月來又一年，金脂銀粉都辦全。
　　打打扮扮門前站，專等哥哥來團圓。

　　這裏只選出十二月的一段歌詞，說明鄉村姑娘的習慣；一年結束，打扮好了，一心盼望所愛的人回家過新年。正月的一段歌詞，則留在全首組曲結尾，以作點題之用。

　　這是一首輕快的民歌，後半並無歌詞，只是唱出襯音以模仿鑼鼓聲

響。女聲唱出的字音是「衣花衣花紅」，我就爲男聲選用「青青葱」的字音爲之和唱。

（三）忙趕路（內蒙民歌「苦了駿馬王爺四條腿」）

（男聲）二歲馬駒跑草灘，想妹想得哥心酸。

　　　　我把小青馬多餵二升料，三天路程兩天到。

（女聲）二歲馬駒跑草灘，瞭哥站得兩腿酸。

　　　　看見哥哥下了馬，小妹心上開了花。

　　　　千里路上來得眈，苦了駿馬王爺四條腿，

　　　　三天路程兩天到。

開始，用男聲齊唱，活潑興奮，表現出歸心如箭趕路忙。隨着是女聲與男聲用卡農曲式，追逐模仿，倍添興奮。並不是每首民歌都能用這樣的追逐唱法，不過，剛巧這首民歌可以如此去處理而已。最後，是女聲以慰問之情，唱出歡迎歸來之意，立即轉入第四段。

（四）過新年（陝西民歌「過新年」）

正月裡來是新年，紙糊燈籠掛門前。

風刮燈籠突魯轉，我要和哥過新年。

（尾聲）我要和我的好哥哥（好妹妹）過新年。

這是「過新年」正月的一段歌詞，用在此處以結束全首組曲，是喜氣洋溢的農村卽景。

這首組曲，歌唱技巧並不困難；但其中速度與力度，變化甚多，必須處理得好，聽衆乃覺其巧妙。一九八〇年七月二十日，此曲首唱於香港大會堂音樂廳；同場並演唱四川民歌組曲「錦城花絮」以及宋詞聯篇

歌曲〔懷遠，（晏殊）、春愁，（柳永）、元夕，（辛棄疾、歐陽修）〕；
由於費明儀小姐與全體團員合作得好，獲得熱烈的喝采。

春風擺動楊柳梢

　　一九八一年二月，農曆辛酉年初一，費明儀小姐約我到韋瀚章先生
家裏拜年。在路上，費小姐說，想編一首民歌組曲，爲明儀合唱團七月
舉行週年音樂會之用。我乃請她選出所愛的民歌，用作主題。終於，她
選出三首膾炙人口的中國民歌；它們是豪放的「大板城姑娘」與「跑馬
溜溜的山上」，以及溫婉的「繡荷包」。

　　我相信，用對位技術，必能將這三首民歌，編成織錦。我記起唐代
畫聖吳道子的「秉燭賞劍圖」。那是我祖父珍藏的名畫之一。掛在大廳
側邊，我幼時每天都凝視着它許多次，在我腦海中留下了難以磨滅的印
象。該圖所繪的是隋、唐時代三位風雲人物：豪放的衞國公（李靖）與
虬髯客（張仲堅），凝視着手中出鞘的寶劍；溫婉的紅拂（張出塵），
則雙手高擎紅燭。燭光劍耀，把三人結成整體，構圖卓越，臻於化境。
我就用此原則來組合這三首民歌。組曲標題則採「繡荷包」內的一句歌
詞「春風擺動楊柳梢」；因爲它能概括三首民歌的共同意旨。下列是組
曲各章所選用的原有詞句並作曲設計：

（一）大板城姑娘 (新疆民歌)

　　大板城石路硬又平，西瓜大又甜。

　　那裡住的姑娘辮子長，兩只眼睛真漂亮。

　　你要想嫁人，不要嫁給別人，一定要嫁給我。

　　帶着你的嫁妝，領着你的妹妹，趕着那輛馬車來！

在組曲內，這是第一首豪放的民歌，率直的語氣，充分描繪出男人的狂放幻想。用混聲合唱，配以活潑輕快的伴奏，更能顯示出豪放的情調。

（二）跑馬溜溜的山上 （四川民歌）

跑馬山上一朵雲，端端照在康定城。
世間女子任我愛，世間男子任你求。

這是第二首豪放的民歌，先由男聲齊唱，女聲和唱。「月亮彎彎」與「溜溜的」，皆是唱歌時的陪襯字音，故不列入歌詞之內。隨着來的是男聲用減時齊唱「大板城姑娘」，女聲齊唱「跑馬溜溜的山上」，其歌詞是「世間女子任你愛，世間男子任我求」。這兩首歌同時進行，恰似兩條綵帶，纏繞着隨風飄揚。接着是一個變體和絃，帶到下一段去。

（三）繡荷包 （山西民歌）

初一到十五，十五月兒高；春風擺動楊柳梢。
三月桃花開　情人捎書來，捎書書，帶信信，要一個荷包袋。
一繡一只船，船上張着帆；裡面的意思，情郎你去猜。
二繡鴛鴦鳥，棲息在河邊；你依依，我靠靠，永遠不分開。
郎是年輕漢，妹如花初開；收到荷包袋，郎要早回來！

鋼琴先奏此曲，用爲引子。女高音唱出第一節歌詞，女聲二部合唱第二節歌詞。第三節歌詞是女高音齊唱，這時，全體男聲齊唱「大板城姑娘」，女低音則齊唱「跑馬溜溜的山上」；三首民歌融爲一體。最後四部合唱「來，來，來，趕着那輛馬車來」，結束全曲。

一九八一年七月二十一日，明儀合唱團首演此曲於香港大會堂音樂

廳，同時演唱民歌組曲「蒙古牧歌」以及唐詩合唱曲「燕詩」與「秋花秋蝶」（白居易詩），成績優異。香港市政局並在八月中旬，請明儀合唱團以同樣節目，演唱於荃灣大會堂與元朗大會堂。九月中旬，明儀合唱團並赴新加坡演唱，促進文化交流工作，成績美滿。

喜相逢

　　一九八二年七月，明儀合唱團的音樂會，預定要有一首新編的中國民歌組曲；所選定的民歌共有三首，它們是青海民歌「在那遙遠的地方」，新疆哈薩克族民歌「燕子」，新疆維吾爾族民歌「掀起你的蓋頭來」。我把這三首民歌組合起來，描述相愛的人兒由懷念的苦惱而至相逢的喜悅，故取名爲「喜相逢」。其中三章的標題是：

　　　　（一）長懷想（在那遙遠的地方）

　　　　（二）羨歸燕（燕子）

　　　　（三）喜相逢（掀起你的蓋頭來）

　　此次編曲的特點，是力求簡潔，不再用太複雜的對位技巧。在「遙遠地方」第三節歌詞（由男聲唱出）之時，我要使鋼琴參與一份「碎錦曲」的工作。「碎錦曲」（Ricercare），爲古代賦格曲之一種；是將樂曲主題切碎，選其具有特性的片段，用模仿技巧開展，恰似把重要的句語，供給各人詳加討論。在這段「碎錦曲」內，我選出來開展的片段曲調，按次序，是「棄了財產」、「去牧羊」、「粉紅的笑臉」、「閃動的衣裳」。由這些歌詞片段，已足夠說明第三節歌詞的內容。在合唱歌曲之中，很少機會給伴奏者表演身手，這裏特爲供給一個好機會。

　　「在那遙遠的地方」是情意綿綿的懷念，「燕子」是刻骨銘心的相思，「掀起你的蓋頭來」則是歡欣喜悅的相逢。在「掀起蓋頭」的開

始，兩段都給男聲唱出，「看看你的眉」、「看看你的眼」；皆用圓舞曲的節奏，表現出輕巧活潑的情調。隨着，轉回雙數拍子。「看看你的嘴」是各聲部用賦格式輪替加入，以增強熱鬧的氣氛，最後一段「看看你的臉」，才是快速的舞曲節奏，以快樂的情感來結束全首組曲。

二七 雁字、鳴春、蘭溪雨

雁字 （清）方玉坤作詞

合唱團體經常訴說女聲合唱歌曲太少；所以，凡有適合女聲合唱的歌詞，我都盡可能把它作成女聲三部合唱。

這首清代女詩人的小詩，載於劉大白「白屋詩話」之內。我想，如果使用中國樂語，爲之作成合唱曲，可以表現出中國女子特有的溫婉氣質。下列是歌詞：

> 叮嚀囑咐南飛雁：
> 到衡陽，與儂代筆，行些方便。
> 不倩你報平安，不倩你訴饑寒；
> 寥寥數筆莫辭難，只寫個「一人」兩字碧雲端。
> 高叫客心酸，高叫客心酸！
> 萬一阿郎出見，要齊齊整整，仔細讓他看。

此曲引子所反覆開展的兩個音，採自曲內「一人」兩字的唱音；這是堅貞的愛所發出來的意念。「高叫客心酸」的重覆句子，是全曲的着力點。「萬一阿郎出見」是突然輕聲唱出，顯示女性含蓄的感情。這首歌詞，開始是獨唱領起；再唱然後是三部同時唱出。唱完之後，加入尾聲；這是輕輕唱出的「仔細讓他看」。

鳴春組曲　韋瀚章作詞

　　一九八〇年六月，香港音樂專科學校舉行三十週年音樂會，由林聲翕教授指揮音專合唱團演唱，節目之中，包括這首「鳴春組曲」。這原是一首女高音獨唱曲，曾於一九七三年十二月香港市政局與樂友社合辦的「韋瀚章詞作音樂會」，由陳頌棉教授首次演唱。這次演出，是編爲混聲四部合唱；內分兩章：

（一）杜宇

　　綠水平堤，濕雲擁徑，深宵雨，洒遍平蕪。
　　桃浪沉聲，梨花吮淚，無人處，暗抑欷歔。
　　落寞情懷，悲涼況味，憑杜宇，替人泣訴。
　　故國鄉關，魂銷夢斷，怕聽它：「不如歸去」！

（二）黃鶯

　　欲暖還寒，纏晴又雨，春來綠水人家。
　　正輕烟護柳，薄霧籠花。
　　柔枝亂，透新鶯百囀，
　　似銀鈴清脆，絃管嘔啞。
　　且莫問，巧語關關，説些什麼話。
　　但願它，把癡人喚醒，珍重春華。

　　「杜宇」是一首懷鄉曲。「不如歸去」的四個音，連綿不斷地出現於各個聲部與伴奏之內；高低相答，遠近相應。「黃鶯」是一首活潑歌曲。各聲部啦啦的樂句，追逐模仿，此起彼伏，宛若新鶯競唱。（此曲

詳解於「音樂人生」第十二篇「詩與樂的結合」之內）。

蘭溪春雨　翁景芳作詞

　　與「杜宇」相似，這首獨唱歌曲，也是用杜鵑啼聲爲伴奏。翁景芳女士，獲得韋瀚章先生之指導，勤勉努力，甚有進步。這首「蝶戀花」是其習作，詩境與用韻，皆能描繪出女性的含蓄心情。特爲之譜成歌曲，以示鼓勵。下列是其詞句：

　　　　清淑蘭溪花滿渚。疊翠峯巒，款款留春駐。
　　　　杜鵑聲聲啼不住。殷勤只勸人歸去。
　　　　漠漠雲天翹首處。舊恨新愁，都向眉頭聚。
　　　　閒看雨絲千萬縷。輕輕灑入相思樹。

　　這首歌曲，於一九七八年七月，由香港幸運樂譜服務社印行。

二八　馬蘭、澎湖、阿里山

馬蘭姑娘　何志浩配詞

「馬蘭姑娘」是臺灣東部山地民歌，曲調優美；何志浩先生配上文藝氣氛濃厚的歌詞，更顯得高雅脫俗。我爲之編成混聲四部合唱，可使該地旅遊事業，多添姿采。下列是三段歌詞的原文：

（一）晨曦

馬蘭山晨曦初上，大地曜金光。
嬌美秀麗的馬蘭姑娘，臨風飄紅妝。
從這山岡攀過那邊的幽靜山岡，
採得那山花一枝壓群芳。

（二）彩雲

馬蘭山彩雲橫空，人在雲山中。
嬌美秀麗的馬蘭姑娘，玉顏像芙蓉。
從這山峰穿過那邊的峻秀山峰，
採得那山花一朵舞春風。

（三）晚霞

馬蘭山晚霞照天，叢林含翠烟。

嬌美秀麗的馬蘭姑娘，窈窕正芳年。

從這山澗踏過那邊的清涼山澗，

採得那山花一笑爲君妍。

澎湖姑娘　何志浩作詞

這是一首民謠風的小曲，用以讚美澎湖地區的姑娘們。她們長年都將全身包裹，以避風沙日灼，乍看來有如一羣蒙面客。何志浩先生應當地人士之請而作此詞，並請爲之作曲，使與馬蘭姑娘媲美。

下列是何先生的序文及歌詞：

澎湖羣島，位於臺灣海峽。四面環海，有六十四嶼，巨細相間，坡隴相望，廻環五十五澳。舊云三十六島，蓋擧其大概言之也。

其間，澎湖、白沙、西嶼，三大島鼎立；中抱良灣，地勢低平，無山岳河川。馬公位於澎湖本島，是羣島之中心，爲觀光旅遊之勝地。

澎湖民風淳樸，居民以農漁爲生。男子海上捕魚或出外經商，婦女從事農田耕作或其他勞力。婦女工作時，頭面手脚，均用布包裹，以防風沙侵襲，太陽曝晒；因有蒙面女郎雅稱。此爲地方特異風尚。爲此，外來人士，不能一見姑娘之本來面目，卽本地靑年漁郎，亦罕見澎湖姑娘之美好丰姿；故更爲人所愛慕也。

黃友棣先生曾爲余編「馬蘭姑娘」，原爲臺灣東部之山地情歌；玆復作「澎湖姑娘」，爲澎湖羣島之地方民謠。前者係舊調編曲，後者乃新詞製譜；二者皆蒙中華民國音樂學會協力推廣，將爲觀光者所采風焉。其亦合於樂敎之志趣乎？

（一）

海上樂園澎湖島，澎湖姑娘好。

好像阿里山的姑娘美如水，

還像阿里山上的水蜜桃。

圓圓的臉，長長的腿，

一對水汪汪的眼睛真好看！

（二）

海上長城澎湖島，澎湖姑娘好。

好像新疆省的姑娘健如馬，

還像新疆特產的哈蜜瓜。

圓圓的臉，長長的腿，

一對水汪汪的眼睛真好看！

（三）

姑娘喲！你為什麼要蒙着臉？

你為什麼要裹着腿？

啊！怕不是，

青年漁郎見了姑娘心兒會跳出來?！

阿里山之歌　鄧禹平配詞

「阿里山之歌」是根據提琴曲「阿里山變奏曲」改編而成的獨唱歌曲（見本冊「鋼琴曲與提琴曲」的解說）。其內容是主題之唱出，輕快圓舞曲節奏的抒情歌，裝飾樂段，然後接以進行曲為終曲。一九六七年七月，因需要而再編為混聲四部合唱曲，印在天同出版社的「合唱歌集」內。

記得一九六八年在臺北一個敍會中，巧遇「阿里山姑娘」原來的作

詞者雷先生。 他告訴我， 最初此曲是爲電影挿曲而作， 作曲者是張先生。他慨嘆，今日人人只知唱新配的詞「高山靑」，却全然不知道他是原來的作詞者。 我勸他， 實在不必爲此生氣。人人吃雞蛋， 只願吃到的不是壞蛋。總不會感謝生蛋的母雞，更不會查問生該蛋的母雞貴姓大名。母雞們也從來不曾爲此生氣，何況人乎？

二九　梅花之頌

　　中國詩詞，經常讚美梅花之芬芳高潔。自從宋代詩人林逋（和靖先生）隱居於西湖孤山，種梅養鶴爲伴，梅花就更爲世人所敬愛。林逋的詠梅詩，「疏影橫斜水清淺，暗香浮動月黃昏」，深得梅花之精神；後人詠梅，常以此爲藍本。宋琬的詞「一剪梅」云：

　　　　淺碧深紅擁素裳；楚楚晨妝，淡淡淺妝。
　　　　霜姨雪姊伴昏黃；月在迴廊，影在迴廊。
　　　　寂寞孤山處士莊；一片湖光，一片雲光。
　　　　思量誰得配孤芳；風裊蘭香，篆裊爐香。

這首詞，實在是林逋詩句的演繹。

　　盧梅坡的雪梅詩，把三者合爲一體，成爲德性修養的具體形象：

　　　　梅雪爭春未肯降，騷人擱筆費評章；
　　　　梅須遜雪三分白，雪却輸梅一段香。

　　　　有梅無雪不精神，有雪無詩俗了人；
　　　　日暮詩成天又雪，與梅并作十分春。

　　上列的詩詞，都是讚美梅的芳香，雪的潔白，月的光輝，水的清澈，風的輕盈，詩的高雅。宋代詞人姜白石所作的「暗香」、「疏影」，均是根據林逋的意旨發展成爲音樂創作。可惜用典太多，雕琢太甚；只是詩人的文字遊戲。

　　王淇的詠梅詩云：

　　　　不受塵埃半點侵，竹籬茅舍自甘心；

　　　　只因誤識林和靖，惹得詩人說到今。

這是借梅的高潔，來說明不求聞達的個性，都是偏重個人的修養。能有較遠大的胸襟，乃能寫出清代詩人孫文定這樣的詠梅詩：

　　　　天地心從數點見，河山春借一枝回。

這些詩句，雖然胸襟廣濶，仍然未嘗把梅花與現實的生活結合起來。因此，我更喜歡李韶先生與何志浩先生的新作。現在介紹如下：

我愛梅花　　李韶作詞

　　我愛梅花，我愛梅花，我愛這潔白的梅花。

　　枝幹像鋼鐵般堅強不拔，

　　花兒像白璧般皎潔無瑕。

　　五瓣排列像五權分立，

　　五瓣集中像五族一家。

　　暴雨狂風阻不住它發榮滋長，

　　嚴霜寒雪阻不住它燦爛光華。

　　我愛梅花，我愛梅花，我愛我們的神聖國花。

　　莊敬可範，自強堪誇。

　　結束的兩句，能把「莊敬自強」用於詞內，意境甚高。我提議將「誇」字更改，因為讀音可能惹人誤會。李韶先生與各位詩友斟酌（當然有人提出「可嘉」，但這是長輩對後輩的用詞，並不適合）；商談久久，未能決定。終於仍用「誇」字；但用高音唱出，使不會變成「垮」字。

國花頌　　何志浩作詞幷序

凡擇一國特著之花，以表揚國家之榮譽，顯示民族之精神者，曰國花。如英之玫瑰，法之百合，德之矢車菊，美之山杷，日之櫻花等皆是也。

我國則以梅花爲國花。

梅花有三蕾五瓣，象徵我國之三民主義與五權憲法也。

梅花有貞心鐵骨，象徵我國之文化悠久與民族堅強也。

梅花有耐寒精神，不怕風霜雨雪更足見其冷香怒發也。

梅花有獨立風格，不與百花爭妍更足見其幽芳高潔也。

「梅花冷艷發，歲寒無雙品」。梅花爲國花，乃我華夏之光也。

(一) 梅花！梅花！中華民國的國花！
　　　梅花有貞心，激發民族堅強，團結成一家。
　　　梅花象徵我們文化的悠久，
　　　梅花象徵我們民族的偉大。
　　　梅花！梅花！中華民國的國花！
　　　梅花開遍我國土，
　　　梅花歌聲滿天下。

(二) 梅花！梅花！中華民國的國花！
　　　梅花有鐵骨，愈得愈冷愈香，風雪都不怕。
　　　梅花象徵我們民性的堅忍，
　　　梅花象徵我們力量的強大。
　　　梅花！梅花！中華民國的國花！
　　　梅花振作我國魂，
　　　梅花茁壯大中華。

（三）梅花！梅花！中華民國的國花！

梅花有瓊姿，顯出高潔品格，寒英玉無瑕。

梅花象徵我們民俗的純樸，

梅花象徵我們愛心的博大。

梅花！梅花！中華民國的國花！

梅花綿延我國脈，

梅花萬古冠華夏。

上列兩首梅花頌歌，都是節奏明朗，音調激昂的生活歌曲。（作品編號 Op. 193, No. 1, No. 2）最初發表於「美哉中華」一五四期起。這些齊唱，混聲四部合唱，同聲三部合唱的譜本，均由中華學術院同時印行，以利應用。

三〇 蒙藏之歌 何志浩作詞

「蒙藏之歌」是大合唱曲「偉大的中華」的第七章，何志浩先生作詞。此大合唱曲，除了序曲及結章之外，其他各章是：珠江之歌、長江之歌、黃河之歌、長城之歌、五岳之歌、白山黑水之歌、四海五湖之歌、寶島之歌等。曾於一九六七年獲中山文藝獎。現在，此歌詞被列入大專學校國文課本。下列是「蒙藏之歌」的詞句：

> 風烈烈，馬蕭蕭；
>
> 西藏高原風雲壯，蒙古草原逞天驕。
>
> 俄帝窺邊陲，英人煽風潮；
>
> 瀚海日夜起狂飆。
>
> 念英雄豪傑，青史名標。
>
> 　禦邊卻敵，心頭恨方消。
>
> 看！大漠孤烟上九霄，長弓羽箭射青鵰。
>
> 　力雄歐亞稱驕子，安惜名駒去路遙。
>
> 醜虜滅，赤氛消；
>
> 收版圖，在今朝！

「偉大的中華」大合唱的曲譜，印出後十四年，何志浩先生來信，說及此章歌詞，可能有一個錯字。他懷疑「大漠孤烟上九霄」的「孤烟」可能是「狼烟」之誤；他又問我有何意見。

　　以我看來，「孤烟」並沒有錯。王維的詩，有「大漠孤烟直，長河落日圓」；「渡頭餘落日，墟里上孤烟」；這都是「詩中有畫」的名句。「孤烟」有景緻，實在勝過「狼烟」。但我在覆信給何先生之時，表示深感詫異；因為自己原是詩作者，發表後十多年，乃懷疑「孤烟」是誤寫，豈非胡塗之事？

　　下列是何志浩先生的覆信：

　　……惠書敬悉，所示蒙藏之歌勘誤問題，其中有一段奇妙之故事。記得民國五十三年某夕，在臺北市廈門街曹昇之先生寓所，與臺大教授徐子明，東吳教授洪陸東，中國文化學院教授黎東方及國大代表方彥光，行政院參議杜太爲等焚香扶乩。邱大眞人蒞壇。（邱大眞人卽邱處機，元朝棲霞人，自號長春子。元太祖賜宮名曰長春，稱爲神仙）。敦請元太祖於沙盤上顯字曰：「成吉斯汗到。贈何志浩將軍詩一首」。旋寫蒙文，壇上無人通曉。余禱告請示漢文；於是寫出如下四句詩曰：

　　　　大漠孤烟上九霄，長弓羽箭射青鵰。

　　　　力雄歐亞稱驕子，安惜名駒去路遙。

當時未能認清首句之「孤烟」是否爲「狼烟」之誤。經查明「狼烟」爲「古代邊亭舉烽火用狼糞，以其烟直上，風吹不斜也」；故疑是「狼烟」。今閣下引典確定「孤烟」比「狼烟」更高一層，則不必更改矣。

　　自成吉斯汗賜詩後，得有靈感，當晚加頭續尾，作成蒙藏之歌；繼乃聯想而作成「偉大的中華」各章歌詞。黎東方先生等常稱此爲奇蹟。古人有謂神來之筆者，殆如此乎？……

　　如果我早知此事，就不會把那筆中山文藝獎金全數贈給中國文藝協會，而該撥出一份追贈給元太祖成吉斯汗；因爲他不獨是詞作者之一，且是激發創作全首大合唱各章的提示者。這個奇妙的故事，實在有趣；茶餘飯後，聽聽不妨。

三一　雅樂復古與文藝復興

雅樂復古，只是抄襲先祖遺物；並非刻意發展。

文藝復興，因爲認識人的價值；故能創出新生。

「漢書」「藝文志」云，「孔子純取周詩，上采殷，下取魯，凡三百五篇；遭秦火而存者，以其諷誦，不獨在竹帛故也」。這說明秦始皇焚書，並不能眞的把古書全部毀掉。但，歷朝史志，皆說「秦火以後，禮崩樂壞」；於是歷代君主，皆明令要復古雅樂。

然而許多君主，總是喜俗樂而厭雅樂；例如魏文侯對子夏說，「吾端冕而聽古樂則惟恐臥，聽鄭、衞之音則不知倦」；齊宣王對孟子說，「寡人非能好先王之樂也，直好世俗之樂耳」。明代樂家朱載堉說得最爲正確，「俗樂興則古樂亡，與秦火不相干也」。

從各朝史志看，所謂復古雅樂，皆是形式上的提倡，並無切實的推行。今按朝代的次序，加以概說（以下所引的史實，凡不註明出處的，皆錄自該朝史志。遇到較爲複雜的材料，乃加註釋）。

漢

「史記」云，「漢興，樂家有制氏，以雅樂聲律，世世在太樂官；但能紀其鏗鏘鼓舞，而不能言其義」。這些歷代相傳的雅樂，已經日趨衰敗了。到了漢高祖（公元前二〇六年）作「大風歌」（卽「風起之詩」），便把民間歌謠與雅樂合而爲一。

「前漢書」云，「高祖既定天下，過沛，與故人父老相樂，作起風之詩，令沛中僮兒百二十人習而歌之。至孝、惠時，以沛宮爲原廟，皆令歌兒習吹以相和，常以百二十人爲員。至武帝定郊祀之禮，乃立樂府；采詩夜誦，有趙代秦楚之謳。以李延年爲協律都尉，多舉司馬相如等數十人，告爲詩賦，略論律呂，以合八音之調」。

高祖傳位於其子（惠帝，公元前一九四年），「以高祖所定之樂，使樂府夏侯寬，備其簫管，更名曰安世樂」。

武帝（建元）時（公元前一四〇年），河間獻王德來朝，「以爲治道非禮樂不成，因獻所集之禮樂。帝令太常官常存肄之，歲時以備數；然不常御。常御及郊廟，皆非雅聲」。

元帝（初元）元年（公元前四十八年），詔減樂府員。哀帝即位（公元前六年），罷樂府官。其主要的原因，是「鄭聲風行」，而帝又不喜音樂。從這些記載裏，可見當時的所謂雅樂，已經一蹶不振了。

東漢以後，又大興雅樂，以示化亂爲治。順帝（陽嘉）二年（公元一三三年），行禮辟雍，奏應鐘，始復黃鐘，樂器隨月律。（按，周朝之時，稱最高學府爲辟雍；漢朝沿用此名，即是今日之大學）。這是重振雅樂的先例，可說是朝廷音樂的清潔運動。後來許多個朝代，都有相似的措施。

魏至隋

「通典」云，「魏武帝平荊後（公元二一七年），獲杜夔，嘗爲漢雅樂郎，尤悉樂事；於是使創定雅樂。遠考經籍，近采故事，考會古樂，始設軒懸鐘磬。復先代古樂，自夔始也」。

晉武帝（泰始）九年（公元二七三年），荀勗以杜夔所製律呂，校太樂總章，故吹八音與律呂乖錯；乃依古尺作新律呂，以調聲韻。律

成，遂頒太常。這是否定前人所作，自己重新製作的雅樂。

南朝、宋，廢帝（元徽）中（公元四七四年），大樂雅鄭共千餘人；後宮雜伎，不在其數。尚書令王僧虔奏云，「朝廷以宮懸合和韠拂，節數雖會，慮非雅樂。今之清商，實由銅爵，中庸和雅，莫近於斯；而情變聽移，亡者將半。民間競造新聲，煩淫無極；宜令有司，悉加補綴」。上從之。——由此可見當時民間音樂之盛，也可見雅樂之衰微。

梁武帝（天監）元年（公元五○二年），定正雅樂。原因是「帝素善鐘律，遂自定樂」。——這是君主自製音樂，是好是壞，皆不容別人評論。

陳，武帝（永定）元年（公元五五七年），詔求宋、齊、故樂。宣帝（太建）元年，定三朝樂。帝採梁故事，奏「相和」、「五引」，各隨王月。祠用宋曲，宴准梁樂。五年，更改天嘉中所用齊樂，盡以「韶」爲名。——以後各朝代，都把自定的雅樂，稱爲「韶樂」；因爲「韶樂」是昔日虞舜之樂，孔子讚謂「韶樂盡善盡美」，世人皆認爲這是治世之樂。

關於南北朝的年份，我們該有所認識。東晉之後，宋、齊、梁、陳，四朝均據南方之地；史稱南朝，由公元四二○年起至五八八年止。北魏、北齊、北周，均據北方之地；史稱北朝，由公元三九六年至五八一年止。上列的宋、梁、陳，皆是南朝。

「隋史、樂志」的紀錄，關於雅樂之事，最爲有趣。隋文帝（開皇）九年（公元五八九年），詔定雅樂。侍郎顏之推，請因梁國舊事，考用古典。高祖（即是隋開國之主楊堅，高祖是他死後的稱號）不從；曰：「梁、亡國之音，奈何遣我用耶？」是時，上因周樂，命工人齊樹提，檢校樂府，改換聲律，益不能通。俄而柱國沛公鄭譯，奏上請更修正；於是詔太常卿牛宏，國子祭酒辛彥之，國子博士何妥等議正樂。然淪繆既久，音律多乖，積年議不定。高祖大怒，曰：「我受天命七年，

樂府猶歌前代功德耶？」命治書侍御史李諤引宏等下，將罪之。諤奏：「武王克殷，至周公相成王，始制禮樂；斯事體大，不可速成」。高祖意稍解。——直到後來，鄭譯找到了龜玆的琵琶，才把他救出難關。由那時開始，雅樂就有了很大的改變。這便是燕樂的流行。燕樂，或稱宴樂，凡祭祀饗食奏之，以琵琶為首。後來，稱俗樂為燕樂，與雅樂相對。「唐書、禮樂志」記云，「自周、陳以上，雅、鄭淆雜而無別。隋、文帝始分雅、俗二部。至唐，更曰部當；凡所謂俗樂者，二十有八調，燕設用之」。

隋、開皇九年（公元五八九年）平陳後，始獲江左舊工及四懸樂器。帝令廷奏之，歎曰：「此華夏正聲也！昔因永嘉流於江外，我受天之命，今復會同；雖賞逐時遷，而古致猶在。可以此為本，微更損益，去其哀怨，考而補之」。隋氏始有雅樂，因置清商署以掌之。隋末大亂，其樂尚存。——隋樂把雅樂與俗樂，共列為七部。（見下章）

唐

唐高祖卽位，依照隋朝的七部樂，多添了兩部，就成為九部樂。（見下章）

武德九年（公元六二六年），詔太常少卿祖孝孫，協律郎張文收，考定雅樂。當時是俗樂流行，「所傳南北之樂，梁、陳，盡吳、楚之聲，周、齊，皆邊鄙之音」；所以，樂官奉命要「平其散漫，為之折衷；考古樂，作唐雅樂」。

唐、雅樂雖然作成，而君主與國人，都只愛俗樂。玄宗（開元）二年（公元七一三年），「更置左右教坊以教俗樂。又選樂工，宮女數百人自教之，謂之皇帝梨園弟子」。當時，朝中官員，上疏諫道：「春秋鼎盛，宜崇經術，邇端士，尚樸素」。又說及應該戒除悅鄭聲、好遊獵

的習慣。「上雖不能用；欲開言路，咸嘉賞之」。這是皇帝的絕招：嘉賞了諫臣，讓他們多說意見；但却不接納他們的意見。下令提倡雅樂，讓他們高談濶論；但却仍然喜愛俗樂。

當時又把樂伎分爲坐、立二部；堂上坐奏，謂之坐部伎；堂下立奏，謂之立部伎。坐部之劣者，編入立部；立部之劣者，乃令之習雅樂。（見白居易，諷諭樂府的「立部伎」，參看「琴台碎語」一四〇篇）。那時的雅樂，已經不成模樣了。

經過了一百餘年，文宗（太和）又要重振雅樂；因爲他「好雅樂，詔太常卿馮定，采開元雅樂，製雲韶法曲」。聽完此曲之後，「對羣臣曰：笙磬同音，沈吟忘味，不圖爲樂至於斯也！」於是又改法曲爲仙韶曲。這位皇帝可算得是十足附庸風雅了。

到了五代（後梁、後唐、後晉、後漢、後周，公元九〇七年至九五九年），「後唐、莊宗（公元九二三年），起於朔野，所好不過北鄙鄭衞；先王雅樂，殆將掃地」。

後晉（天福）四年（公元九三九年），始詔定樂舞。後周、世宗（顯德）五年（公元九五八年），帝嘗觀樂懸，見鐘磬有設而不擊者。問樂工，皆不能對。見雅樂之凌替，思得審音之士以考正之。中書舍人竇儼上疏，請令有司，討論古今禮儀，作大周通禮；考正鐘律，作大周正樂。帝覽而善之，因令儼兼判太常事。六年（公元九五九年），命樞密使王朴定大樂。王朴自言是「採京房之準法，練梁武之遺音，考鄭譯、寶常之七均，校孝孫、文收之九變，積黍纍以審其度，聽聲詩以測其情，依權衡嘉量之前文，得備和聲之大旨；施於鐘簴，足恰簫韶」。這是說，他所製定的大樂，乃是十全十美。可是這個大樂，並不能維持多久；兩年後，宋太祖就把它廢棄了。

宋

宋朝的雅樂，變動最多；由宋太祖到徽宗的二百四十年間，改作了六次；每次改作，都說要復先王之雅樂，而每次都無好結果。今將六次改作雅樂的經過列下：

（一）最初，宋太祖（建隆）仍然沿用王朴所作的雅樂。「帝謂其聲高，近於哀思，不合中和」。建隆二年（公元九六一年），詔和峴論復樂之理。「峴言，朴所定律呂之尺，較西京銅望臬古制石尺短四分；樂聲之高，良由於此。乃詔依古法，別創新尺，以定律呂」。——這新樂，稱爲「和峴樂」。

（二）七十四年後，到了仁宗（景祐）二年（公元一〇三五年），命李照重定雅樂。「通典」云，「李照獨任所見，更造新器」。可是，諫官御史交論其非；於是，「詔太常雅樂，悉仍舊制；照所造，勿復施用」。

（三）廢去李照所製的雅樂十五年後（公元一〇五〇年），阮逸、胡瑗等，更造鐘磬，作成「大安樂」。但因聽起來並不和諧，於是，「獨用以常祀朝會，而未施之郊廟」。

（四）神宗（元豐）三年（公元一〇八一年），知禮院楊傑，條上舊樂之失，列爲七項：一、歌不詠言，聲不依詠，律不和聲。二、八音不諧，鐘磬缺四淸聲。三、金石奪倫（這是說金、石等敲擊樂器，聲響蓋過了絲、竹之聲）。四、樂不象成（這是說舞步方向錯誤）。五、樂失節奏。六、祭、祀、饗，無分樂之序。七、鄭聲亂雅。——於是，命楊傑、劉几，重新製律作樂。樂成，奏之郊廟。這是「楊傑、劉几樂」。

（五）楊傑、劉几之樂既成，范鎭評之爲「聲雜鄭、衞」；於是又

棄置不用。到了哲宗（元祐）三年（公元一〇八八年），「范鎮上所成樂書，並其圖法。賜詔褒美。」這便是「范鎮樂」。但「楊傑復議其失，卒置不用」。

（六）徽宗（崇寧）元年（公元一一〇二年），注重音樂製作，點綴昇平。「置講議局，求知音之士」。於是，魏漢津被薦製樂。本來，六十多年前，魏漢津已經被人擧薦入朝；當時負責定樂的是阮逸、胡瑗，故未獲任用。到了此時，魏氏已經是九十多歲的老人；經過蔡京復薦，乃得召見。他「自言師事唐仙人李良，授以鼎樂之法」。他說及昔日夏禹定樂，是效法黃帝「以聲爲律，以身爲度」；因此，他認定，若要求得眞正的黃鐘樂律，只有一個方法，就是「度取帝中指、第四指、第五指各三節。先鑄九鼎以備百物之象，次鑄帝座大鐘，次鑄四韻淸聲鐘，次鑄二十四氣鐘；然後均絃裁管，爲一代之樂制」。這些原是無稽之談，但皇帝喜歡，衆臣只好緘默。終於，「樂成，賜名大晟，謂之雅樂，頒之天下，播之敎坊」。到了政和三年（公元一一一三年，政和也是徽宗的年號），「薦之郊廟，禁除舊樂」。這便是「魏漢津樂」，最得寵，同時也是最滑稽的雅樂製作。直至金人取汴，大晟樂乃跟着宋朝滅亡了。

宋朝的雅樂，改變了六次；其主要的爭論，只在黃鐘樂律之高低。多次變動，到底是否眞的有改變，仍是一個疑問。請看下列的記載就可明白：

景祐之樂，是李照主理其事。當時的太常歌伎，嫌其聲律太低，歌不成聲；於是私賂鑄工，把樂律弄高些。李照卻全不知道。

元豐之樂，是楊傑主理其事。他想把王朴的舊鐘廢置，樂工則心抱不平；在夜裏，又偷偷把鐘換回，楊傑知道此事，卻無可奈何。

崇寧之樂，是魏漢津主理其事。他要用帝的中指長度爲律，徑圍作容盛；但後來，只用了中指長度而不用徑圍。製器時是由鑄工隨律調正

的。魏氏所謂「帝聲爲律，帝指爲度」，只爲阻塞羣臣的評議；其實，樂律仍是由鑄工所自造。

如此看來，宋朝的樂律雖說屢變，而實則未嘗有變。朝廷的雅樂，只是朝會、祭祀、郊廟的音樂，與大衆生活，並無直接關連。正當朝廷的雅樂紛爭不已之時，民間音樂早已把唱詩彈詞，發展成爲劇曲音樂了。

遼、金、元

關於這三個入侵中國的民族，我們要先有所認識：

遼——先爲契丹。唐朝時候，耶律•阿保機稱帝，始漸強大。五代、晉之時，阿保機之子德光嗣位，始改國號曰遼。有今遼、吉、黑、熱、察、綏諸省及河北、山西二省之北部與大漠以北之地。歷八世，九主，凡二百一十年（公元九一六年至一一二五年），爲金所滅。遼滅後，其族耶律大石據克呼木稱帝，奄有葱嶺東西之地；史稱西遼。後爲元所滅。

金——先爲生女眞部，姓完顏，世居松花江之東。宋徽宗政和五年，阿骨打稱帝，國號金；滅遼略宋。有今遼、吉、黑，及黃河流域與蘇、皖二省之淮北等地；都會寧，在今吉林省阿城縣南。歷五世，九主，凡一百二十年（公元一一一五年至一二三四年），爲蒙古所滅。

元——蒙古族乞顏特氏，建國號曰元，併金滅宋，遂有中國；都燕京，領土東瀕日本海，南連暹羅與印度，西盡亞洲，西北突入歐洲，包括黑海而臨地中海，北至西伯利亞；疆域之廣，爲歷朝冠。歷五世，九主，凡九十三年（公元一二七七年至一三六八年），爲明所滅。

這三個朝代，對於音樂，並無建設。

遼，並無振興音樂的紀載。金、章宗（明昌）五年（公元一一九四年），詔用唐、宋故事，置禮樂講議所。「有司謂雅樂自周、漢以來，

止存大法；魏、晉而後，更造律度，迄無定論」。於是照例通令考查雅樂，並無結果。

元、仁宗（皇慶）初（公元一三一二年），「命太常補撥樂工，而樂制日備。大抵於其祭祀，牽用雅樂；朝會饗燕，則用燕樂；蓋雅俗兼用者也」。

明

明代君主，對於復興雅樂的工作，極為注重。

世宗（嘉靖）元年（公元一五二二年），「屏新聲，興廟樂，製樂章，定樂舞，訪求知音律者，考定雅樂，授張鶚太常寺丞」。（洪武三十年，即公元一三九七年，曾經將專管音樂的太常司改爲太常寺）。「十四年，張鶚建白三事：一、請設特鐘特磬，以爲樂節；二、請復宮懸，以備古制；三、請候元氣以定鐘律；世宗從之」。但後來，並無成績可見。（關於「候元氣以定鐘律」，是屬於胡塗學說。請參閱「樂谷鳴泉」第五十五篇，「詩人說樂與樂教眞義」第五節「荒誕的典故」的詳說）。

「世宗制作自任，張鶚、李文察，以審音受知，終以無成；蓋士大夫之著述，只能論其理，而施諸五音六律，輒多未協。樂官能紀其鏗鏘鼓舞，而不曉其義；是以卒世莫能明也。稽明代之制作，大抵集漢、唐、宋、元人之舊，稍更易其名。凡聲容之次第，器數之繁縟，在當日非不燦然俱舉，第雅俗雜出，無從正之」。

清

清初（順治），仍沿用明代的雅樂。到了康熙帝（公元一六六二年），乃做了一次大規模的雅樂復古工作。康熙帝認爲從前各朝的雅

樂，都是「各雅其所雅，而非先王所謂雅」；於是徹底復古，根據「尙書」、「周禮」、「戴記」等最古的典籍，訂定樂制。關於樂律、樂器、唱法，都根據周朝以前的典籍；凡古籍所無者，一律刪除」。「東華錄」云，「康熙五十二年（公元一七一三年），敕撰律呂正義，五十四年，製定雅樂，頒行天下」。乾隆十一年（公元一七四六年），敕撰律呂正義後編，頒行天下」。

清朝的雅樂，內容可分四項：

（一）考定黃鐘聲律——對於黃鐘律之高低，歷代尙無定論。說到黃鐘律管的長度，又牽涉到審度的問題，於是縱黍、橫黍的尺度，紛爭不已。（註）康熙帝親自主理其事，據其所查得的結果，駁斥燕樂的樂律（卽是外來的樂律），又駁斥明代朱載堉的樂律（卽是新創的樂律）；並以其樂律配合樂工所沿用的「工尺譜」使用。君主親任其事，再沒有人敢持異議。

（二）樂器悉遵典籍——清朝雅樂的樂器，有排簫、簫、笛、笙、篪、壎、琴、瑟、磬、鼓、柷、敔；這些都是經籍所載的古代樂器。漢朝的樂器，有箜篌、胡笳、胡角。隋朝的樂器，有筑、箏、搊箏、琵琶、臂篥、銅鈸、貝、五絃、羯鼓。唐朝的樂器，有方響、阮咸、拍板、大銅鈸。宋朝的樂器，有拱辰管、九絃琴。元朝的樂器，有胡琴、雲鑼。明朝的樂器，有畫角、緪鑼。凡此種種，有些是外來的樂器，有些是後人所創製或改革而成，也有些是周朝以前所有而未被列入雅樂者，（如筑、箏）；康熙帝都把它們全盤清理，把那些不是古代的樂器，汰除淨盡。

（三）確定雅樂唱法——最古的樂譜，常是一字一音，而非一字多音。古詩唱法，總是在每字下側，附記「黃、林」等字，表明該字應唱爲黃鐘、林鐘的音。明代朱載堉所著的「樂律全書」云，「古之絃歌，猶今之彈唱耳。禮失求諸野，樂失獨不可求諸野乎？俗謂顏回等曲，以一音配

一字，手彈口誦，何異念白？絃歌之聲，豈如是哉？蓋後世僞作，俗士信之，以爲出於孔子之手，陋亦甚矣！」康熙帝乃極力駁斥朱氏此說，指定一字一音的唱法爲古樂之優點；於是，雅樂唱法，均以此爲標準。

（四）樂章的製定——清朝的樂章，模仿詩經的體裁。其中分爲祭祀樂、朝會樂、宴饗會、行幸樂。這算是顯赫一時的雅樂盛況。

清朝的雅樂復古工作，由君主親領其事，比之以往歷朝的「考正雅樂」，來得切實。然而，這樣的復古工作，並非改進，而是泥古。周朝以前的樂器，仍是簡陋；樂論之中，常雜神話。這樣的復古，根本是開倒車的措施。清朝的君主，爲何要費偌大的人力物力，去做這件開倒車的工作？若要明白其中原因，必須認識清朝的學術背景。梁啓超著的「中國近三百年學術史」，可以助我們明白其內容。今節錄其中一段：

滿洲人入關，初時像很容易，用四十日工夫，便奠定了燕京；但却要用了四十年工夫，纔得有全中國。順治元年至康熙初年的二十多年間，他們採用了「利用虎倀」及「高壓政策」，招納降臣，開科取士；又興文字獄，以建立其威力。康熙十二年以後，便運用了「懷柔政策」：第一步是薦舉山林隱逸，第二步是薦舉博學鴻儒。可是，這只能收買了二三等的人物；真正的學者，沒有一個被他網羅得到。到了康熙十八年，開「明史館」，便得到很大的成功。因爲許多學者，對於故國文獻，十分愛戀；別些事情，不肯與滿人合作，而這件事，却勉強遷就了。……

康熙帝對學問很熱心，乾隆帝又繼續發展；把音樂帶回古代去，看來實具愚民作用。當時，民間的學者，也有論及「樂器復古之不足用」（毛西河）；「樂器不必泥古，俗樂可求雅樂」（江愼修）；但君主一意孤行，衆人只好服從。

當時的朝廷雅樂，與民間俗樂，各自發展。朝中鬧着復古，民間已把崑腔唱得興高采烈。後來，乾隆帝也着了迷，且設立「昇平署」，競

奏新聲。直至黃岡、黃陂的新腔（簡稱二黃），風靡全國之時，復古的雅樂，便黯然無光。

歷朝的雅樂復古工作，實在說來，其志可嘉，而其行可憫。堯、舜之治，本來是儒家論政的理想標準；堯、舜之樂，也只是一個懸想的目標。（詳見「樂林蓽露」附篇，「左傳的季札觀周樂」。）試將清朝的雅樂復古與歐洲中世紀的文藝復興比較，我們就可明白。

歐洲的文藝復興，其初是傾向於復古的，他們夢想着恢復希臘古代的藝術；但後來却能轉變而爲新生。又因爲認識了「人的價值」，把人從宗教壓制之下解放出來。加上外來文化的冲擊，鼓舞起創造的力量。由此開發了後世文化的新時代，這並非只靠復古所能達到的。

（註）關於黃鐘律管的長度，衆人皆同意「其長九寸」。但，這個九寸，是用什麼尺量度的？根據「隋書、樂志」，只是漢代，便有十五種不同長短的尺；它們是：周尺，晉、田父玉尺，梁、表尺，漢、官尺，魏尺，晉後尺，後魏前尺，後魏中尺，後魏後尺，東魏後尺，蔡邕、銅龠尺，宋氏尺，隋、萬寶常造律呂水尺，雜尺，梁、朝俗間尺。

五代至宋，根據蔡元定「律呂新書」，又有六種不同長短的尺；它們是：五代、王朴準尺，宋、和峴尺，李照尺，阮逸、胡瑗尺，鄧保信尺，魏 莫津大晟樂尺。

因爲古籍記載，尺之長度，乃由黃鐘之長度而來。學者們便拋棄現有的尺，重新纍黍求尺。根據「漢志」，一黍之廣爲一分，九十分卽是九寸，便是黃鐘的長度。但黍的大小，差別甚大；於是，要採山西南境的羊頭山所產的黍。據典籍所載，羊頭山是「神農得嘉穀之處，始敎播種」。可是，「一黍之廣爲一分」，這個「廣」字是指橫黍還是縱黍呢？爲這個問題，又紛爭不已。康熙帝的意見是「古聖人定黃鐘之律，蓋合九九天數之全以立度。驗之今尺，縱黍百粒，得十寸之全；橫黍百粒，適當八寸一分之限」。就憑這樣，他決定「一黍之廣」的「廣」字，是「橫黍」之意。由此，他便決定黃鐘律管爲橫黍尺九寸，而管中容量則適能容黍一千二百粒。紛爭不已的問題，給康熙帝一口咬定如此；總算是解決了。

（附記）由此篇起，連續三篇內的材料，曾刊在「中國音樂思想批判」（一九六五年臺北樂友書房出版）。今將所有錯漏各點訂正，並將特有名詞加註，以利閱讀。

三二　七部樂、九部樂、十部樂

七部樂、九部樂、十部樂，
並非指傑出的音樂作品，
而是指不同地區的民間樂舞。

　　隋朝的七部樂、九部樂，以及唐朝的十部樂，都是地方性的樂隊與歌舞。下列材料，可留作查考之用：

七　部　樂

　　隋、開皇初，置七部樂。它們的名稱是：

　　國伎、清商伎、高麗伎、天竺伎、安國伎、龜玆伎、文康伎。又雜有疏勒、扶南、康國、百濟、突厥、新羅、倭國等伎。這裏的「伎」，是指具有技藝的樂師或舞者。關於各部伎的內容，詳見下文。

九　部　樂

　　隋、大業中，煬帝定九部樂，根據「隋書、音樂志」，內容如下：

　　（一）清樂——其始卽清商三調，連同漢代舊曲、樂器形制，並歌章古辭與魏三祖所造，皆被於史籍。屬晉遷播，夷羯竊據，其音分散。符永固平張氏，始於涼州得之。宋武平關中，因而入南，皆不復存於內

地。及平陳後獲之，高祖善其節奏曰：「此華夏正聲也！」於是微更損益，去其哀怨，考而補之（這些實在是經過改編的朝廷音樂）。

（二）西涼樂——起自苻氏之末。呂光、沮渠、蒙遜等據有涼州，變龜玆聲爲之，號爲秦漢伎。魏太武平河西得之，謂之西涼樂。至魏、周之際，遂謂之國伎（西涼就是今之甘肅省武威縣。這乃是地方性的音樂）。

（三）龜玆樂——起自呂光滅龜玆，因得其聲。呂氏亡，其樂分散。魏平中原，復獲之。其聲後多變易。至隋，有西國龜玆、齊朝龜玆、土龜玆等，凡三部。開皇中，其器大盛於閭閈，新聲奇變，舉世爭相慕尙，高祖以此告誡國人。（這是指龜玆琵琶傳入中國的情況。龜音鳩，龜玆在今之新疆省庫車、沙雅兩縣之間的地方。昔日的龜玆，與今之庫車，地名讀音極近；龜玆樂，實在是庫車地方的民間音樂）。

（四）天竺樂——起自張重華據有涼州，來貢男女，並携有天竺樂（就是甘肅地方的民間音樂）。

（五）康國樂——起自周代。帝聘北狄爲后，得其所獲西戎伎；因其聲歌，乃成康國樂（就是西域的民間音樂）。

（六）疏勒樂——疏勒，亦稱娑勒，卽是新疆省的喀什噶爾，爲漢代西域諸國之一（疏勒樂也是西域民間音樂）。

（七）安國樂——安國是小亞細亞的古國。在唐代，爲昭武九姓之一，亦曰中安，在今阿富汗北布哈拉地方。此外，又有東安，亦曰小安，卽今霍罕地方。又有西安，亦名戌地，在今阿母河西岸。（安國樂就是該等地方的民間音樂。河北省定縣東，有安國縣，與安國樂並無關係，不可混淆）。

（八）高麗樂——高麗卽是朝鮮，昔名句麗，亦名高句麗。「通典」云，「高句麗先祖朱蒙避難，居紇升骨城，建國號曰句麗，以高爲氏」。（高麗樂就是高麗的民間音樂）。

（九）禮畢樂——本出自晉太尉庾亮家。亮卒，其伎追思亮，因假爲其面，執翳以舞，象其容，取其謚以號之，謂之「文康樂」。每奏九部終，則陳之；故以「禮畢」爲名。

十 部 樂

根據「唐書、禮樂志」，唐高祖卽位，仍隋制，設九部樂。後來，取消文康樂，代之以胡旋舞，再加入高昌伎，乃成十部樂。各部的組織如下：

（一）清商伎——卽是隋的清樂。有編鐘、編磬、獨絃琴、擊琴瑟、秦琵琶、臥箜篌、筑、箏、節鼓，（以上各一），笙、簫、篪、方響、跋膝，（以上各二），歌者二人，吹葉一人，舞者四人。

（二）西涼伎——有編鐘、編磬、彈箏、搊箏、臥箜篌、琵琶、五絃、笙、簫、觱篥、笛、橫笛、腰鼓、齊鼓、檐鼓，（以上各一），銅鈸二，貝一，白舞一人，方舞一人。

（三）龜茲伎——有彈箏、豎箜篌、琵琶、五絃、橫笛、笙、簫、觱篥、答臘鼓、毛員鼓、都曇鼓、侯提鼓、雞婁鼓、腰鼓、齊鼓、檐鼓、貝，（以上各一），銅鈸二，舞者四人。設五方獅子，高丈餘，飾以方色。每獅子有十二人，畫衣，執紅拂，首加紅抹，謂之「獅子郎」。

（四）天竺伎——有銅鼓、羯鼓、都曇鼓、毛員鼓、觱篥、橫笛、鳳首箜篌、琵琶、五絃、貝，（以上各一），銅鈸二，舞者二人。（隋，九部樂，有天竺而無扶南。「通典」所載則有扶南而無天竺。原因是，煬帝平林邑，獲扶南工人及其匏琴，陋不可用；但以天竺樂轉寫其聲。故天竺與扶南，原屬通融轉變）。

（五）康國伎——有正鼓、和鼓各一，笛、銅鈸各二，舞者二人。

（六）疏勒伎——有豎箜篌、琵琶、五絃、簫、橫笛、觱篥、答臘

鼓、侯提鼓、腰鼓、雞婁鼓各一，舞者二人。

（七）安國伎——有豎箜篌、琵琶、五絃、橫笛、簫、觱篥、正鼓、和鼓、銅鈸各一，舞者二人。

（八）高麗伎——有彈箏、搊箏、鳳首箜篌、豎箜篌、琵琶（以蛇皮爲槽，厚寸餘，有鱗甲，楸木爲面，象牙爲捍撥，畫國王形）。又有五絃、義嘴笛、笙、葫蘆笙、簫、小觱篥、桃皮觱篥、腰鼓、齊鼓、檐鼓、龜頭鼓、鐵板、貝、大觱篥各一。

（九）隋樂每奏九部樂終，輒奏文康樂（一名禮畢）。唐太宗命創去之，改用胡旋舞。胡旋舞爲康居國所獻之舞。康居與大月氏同族，領有今新疆北境至俄領中亞之地。胡旋舞之舞者，立於小圓球上，縱橫騰踏，兩足不離於毬子，卽所謂踏毬戲。「新唐書、安祿山傳」云，「作胡旋舞，舞帝前，疾如風」。這實在是民間的樂舞雜伎。

（十）高昌伎——高昌是古國之一，原在今新疆吐老蕃縣地方，爲唐所滅，收其樂。有豎箜篌、銅角各一，琵琶、五絃、橫笛、簫、觱篥、答臘鼓、腰鼓、雞婁鼓、羯鼓各二，舞者二人。

從上列資料觀之，可以明白，七部樂、九部樂、十部樂，皆爲不同地區的民間樂舞，並不關乎作品內容。在朝廷中，羅列出十部樂的陣容，炫耀征戰功績多過表現文化成就。一般人看見樂隊如此多彩多姿，樂器琳瑯滿目，就認爲音樂壯麗不凡，實在是淺陋之見。從樂隊內容觀之，絲竹人數太少，敲擊人數太多，並不能成爲樂聲平衡的好樂團，只堪用作雜技表演的伴奏隊。

唐代詩人白居易所作的諷諭樂府，不少是用音樂爲題材。根據他的自註，「立部伎」是刺雅樂之衰微，「泗濱石」是刺樂工之非其人，「五絃彈」是惡鄭聲之奪雅，「胡旋女」則是戒人傾慕外來歌舞。「胡旋舞」在當日是風靡一時，白居易便將安祿山謀反，楊貴妃禍國，寫入詩內，以誡國人。原詩如下：

胡 旋 女 　 （戒近習也）

胡旋女，胡旋女，心應絃，手應鼓。

絃鼓一聲雙袖舉，廻雪飄飄轉蓬舞。

左旋右轉不知疲，千匝萬周無已時。

人間物類無可比，奔車輪緩旋風遲。

曲終再拜謝天子，天子爲之微啓齒。

胡旋女，出康居，徒勞東來萬里餘。

中原自有胡旋者，鬭妙爭能爾不如？

天寶季年時欲變，臣妾人人學圓轉。

中有太真外祿山，二人最道能胡旋。

梨花園中冊作妃，金雞障下養爲兒。

祿山胡旋迷君眼，兵過黃河疑未反。

貴妃胡旋惑君心，死棄馬嵬念更深。

從茲地軸天維轉，五十年來制不禁。

胡旋女，莫空舞，數唱此歌悟明主。

三三　樂經不存

四術有樂，六經無樂；

樂亡，非經亡也。

清、邵懿辰「禮經通論」

關於「樂經存亡」的問題，昔日中國學者，有不同的意見。認為「樂經已亡」的論者，總是歸咎於秦始皇焚書。元朝學者馬端臨，集歷代史料，彙為「文獻通考」，其中的「陳氏樂書」云，「治旣往而樂經亡矣！樂經亡則禮素而詩虛；是一經缺而三經不完也！」

其實，這些話並不可靠。下列各家之言，值得我們參考：

六朝、沈約云，「樂經亡於秦。考諸古籍，惟禮記經解，有樂敎之文。……他書均不云有樂經。大抵樂之綱目具於禮，其歌詞具於詩，其鏗鏘鼓舞，則傳在伶官。漢初，制氏所記，蓋其遺譜，非別有一經為聖人手定也」。又註云，「隋志，樂經四卷，蓋元始四年，王莽所立；非古樂經也」。（四庫全書，樂類總說）

明、劉濂云，「六經缺樂，古今有是論矣！愚謂樂經不缺。三百篇者，樂經也；世儒未之深考耳。詩在聖門，辭與音並存。仲尼歿而微言絕；談經者，不復知有音。如此辭焉，凡書皆可，何必詩也？」（樂經元義）

清、邵懿辰云，「樂本無經也。夫聲之鏗鏘鼓舞，不可言傳也；可以言傳，則如制氏等之琴調曲譜而已。樂之原，在詩三百篇之中；樂之用，在禮十七篇之中。先儒惜樂經之亡，不知四術有樂，六經無樂；樂

亡，非經亡也」。（禮經通論）

　　不論中外，古代詩歌，在未有精密記譜符號之時，總是在詞句之旁，附加記號，表示歌聲之起伏徐疾。從音樂發展史看，可以明白我國古代的所謂樂經，乃是依附着詩與禮而存在。詩三百篇，實在就是樂經。

　　宋、鄭樵云，「凡律其詞則謂之詩，聲其詩則謂之歌；作詩未有不歌者也。詩者，樂章也」。（通志略）

　　因爲有些儒者說詩只談義理，忽視其音樂效能；於是認定秦火之後，樂經不存，詩三百篇，不再絃歌。宋儒朱熹說，「詩，出乎志者也；樂，出乎詩者也。詩者，志之本；而樂者，其末也」。因此之故，文人只是說詩之理，不再求詩於樂。把一首賀新婚的「關雎」詩，硬要解爲「君子是指文王，淑女是指大姒」。這首詩的內容是說「后妃樂得淑女，有德有容，以共事君子，以佐宗廟之祭祀，非爲淫於色也」。（毛說）

　　這種只談義理的說詩方法，實在是遠離音樂之本旨。鄭樵爲之慨歎云，「嗚呼！詩在於聲，不在於義；猶今都邑有新聲，巷陌競歌之，豈爲其辭義之美哉？直爲其聲之新耳。禮失則求諸野，正爲此也。孔子曰：吾自衞返魯，然後樂正，雅頌各得其所；亦謂雅頌之聲有別，然後可以正樂。又曰關雎樂而不淫，哀而不傷；亦謂關雎之聲和平，聞之能令人感發而不失其度。若誦其文，習其理，能有哀樂之事乎？」（正聲序論）

　　鄭樵又說，「樂以詩爲本，詩以聲爲用，八音六律，爲之羽翼耳。仲尼編詩，爲燕享之時用以歌，而非用以說義也。古之詩，今之辭曲也；若不能歌之，但能誦其文而說其義可乎？不幸腐儒之說起，齊、魯、韓、毛四家，各爲序訓而以說相高；漢朝又立之學官，以義理相授；遂使聲歌之音，湮沒無聞。然詩者，人心之樂也；不以世之汙隆而

存亡。豈三代之時，人有是心，心有是樂；三代之後，人無是心，心無是樂乎？（樂府總序）

　　詩與樂是不可分離的。文人以義理說詩，實在是諉過於秦火，硬說樂經不存，於是把詩與樂脫離了關係。

三四　歌曲創作的途徑

靈感與勤勉，實在是互爲因果；
獲得佳句的妙手，就是勤勉的手。

佳句天成，妙手偶得

創作不能缺少靈感。在靈感出現之前，須有勤勉爲它引路；在靈感出現之後，也要靠勤勉爲它善後。

靈感是一閃卽逝的光芒，好比隕星，在一瞬之間照亮了整個黑暗的宇宙，給人們以啓示。獲得啓示的人是幸運的；但事前若無準備，又有何效果可收呢？正如攝影，雖有最佳的攝影機，事前未裝軟片，或所裝的是劣等軟片；則當然沒有什麼成績可見了！

有人認爲靈感乃是天賜恩寵，並非時時出現，也非人人可得。其實，靈感恰似海中的魚，時時皆有，人人可見；但是，能否捕得，就要看我們曾否準備好魚網。倘若我們手上有網，技術精良；則縱使看不見魚羣跳躍，也能選擇適當的地點，只須撒網，就可手到擒來。靈感能够激發創作，勤勉亦能產生靈感；靈感與勤勉，實在是互爲因果，不可分離。且看節日的亮燈儀式吧！一按電鈕，全區大放光明；這輕輕一按，便是靈感之觸發。試想，在這輕輕一按之前，多少技術人員，費了多少日子，纔能裝妥整個電路！

陸游詩云，「文章本天成，妙手偶得之」；所謂妙手，就是勤勉的

手，早有準備的手。我們必須磨練好這雙有用的妙手，隨時準備服務於創作。

小小種子，怎能成樹？

現在借用一個實例來說明一首歌曲的誕生過程。

在美國南部的鄉村中，一間小工場裏，數十個黑人，忙於編織。忽然，其中一個工友，記起他的外衣，遺留在一間小食店裏；於是他飛奔外出。衆人知道了原因之後，就談論他是一個失魂魚。大家用嬉笑口吻，反覆傳誦這句話，「他丟了外衣」。這是朗誦式的樂句，只包含三個不同的音：

$$5 \quad | \quad 1 \quad 1 \quad 6$$

He　　　lost　his　　coat,

開始是輕聲傳誦，進而有節奏地，齊聲反覆朗誦。

由這一句話，引伸出另一個同形句，「他也丟了帽子」。

$$\underline{5 \quad 5} \quad | \quad 1 \quad 1 \quad 6$$

And he lost his hat,

於是，又有人嬉笑地說，「這個失魂魚，一定連袴子和鞋子都丟了！」因此又伸長了詞句，在句尾的「鞋子」，加入詠嘆聲調，把這個字讀成 Sho-ses，使句子結束得更有力；這是黑人歌唱所常用的句法：

$$\underline{5 \quad 5} \quad | \quad 1 \quad 1 \quad 6 \quad 5 \quad | \quad 6 \quad 1 \quad —$$

And he lost his　pant and sho-ses.

由一句話的反覆朗誦開始，加入同形句的伸展以及句尾詠嘆式的結束，逐步生長，演爲小句。這正如樂曲創作時之把動機演成小節，進而爲大節與小句；若再加開展，乃成樂句與樂段；若再加插曲與重現，就

可成爲一首結構嚴整的歌曲。黑人的歌曲，常由生活裏生長出來；所有那些「黑人靈歌」（Negro Spiritual），其產生的過程，大都類此。

在中國詩歌，由單字、單句開始，用對對的方法，藉推理方法，就可把原有的趣味，擴大起來。例如，「南對西，北對東，碧綠對嫣紅。」的口訣，就是對對的入門知識。這種方法，相當於西洋的對位法。由一個曲調，擴展成爲數個同時進行的曲調，並非一件太難的工作。對位法與對對一樣，稍懂內容，憑藉機智，就可做得到。這種對位技術，由點而線，由線而面的擴展，等於由單音演成曲調，由曲調演成和聲，有如種子萌芽，抽枝發葉，開花結果；小小的種子，漸漸生長，終於成爲一棵大樹。在此生長的過程中，處處蘊藏着學問，若不求學，難以通達。諺云，「不學無術」，實具至理。

冰寒於水，青出於藍

歌唱雖然是由講話演變出來，但歌唱決不就是講話。「冰，水爲之，而寒於水；青，出於藍，而勝於藍」。在演變的過程中，充滿微妙的變化。請分析言之：

（一）把歌詞朗誦，便是宣敍（Recitativo）；這是具有抑揚變化的講話。聽起來，宛如唱出；但其聲域很小，高音與低音之間，距離不大。字的數目多，音的變化少；因爲是敍事，聽者用理智去瞭解，多過用感情去體會。

（二）宣敍的音調起伏多些，就成吟誦（Arioso）；這是半講半唱的活動。句裏重要的字，句尾延長的音，常常加用搖曳的裝飾。例如上述的一句民歌，全首只用了三個音，聲域很小；「鞋子」的尾音，就是吟誦特有的聲調。

（三）吟誦的抑揚，再加擴展，便是詠唱（Aria）；情感的波瀾，

更爲壯濶；聲域也更爲擴大，高音更高，低音更低，强處更激昂，弱處更柔和。字的數目少，音的變化多。加入琴聲伴奏，與歌聲成爲互相呼應的對手，其合作程度，恰似舞台上的武松與猛虎。因爲是詠唱，聽者用感情去體會，多過用理智去瞭解；這是藝術歌的特質。

有人以爲一首歌之唱出，其詞句必須有如講話，使聽者易於明白內容。這種說法，只有一半正確。其實，如果要使人一聽就懂，用宣敍方法就好，何必要唱？因此，我們要曉得，一首好歌，必須具有講話的基礎，同時却不就是講話，而須有感情奔放的詠唱。

每一位作曲者，因其看法不同，嗜好不同，對於歌詞的講與唱的成份比例，皆有不同的程度。有些作者，喜歡作成宛如講話一般的曲調；有些作者，却喜歡偏於詠唱成份。各人標準之不同，恰似厨師們煮菜之使用調味品；有些厨師把菜煮得太淡，有些厨師把菜煮得太辣。評價如何，並無絕對標準；只待食客自由取捨，各適其適。

站在聽者的立場看，先聽宣敍，再聽吟誦與詠唱；卽是先用理智去瞭解，進而用感情去體會；乃是極爲合理的安排。西洋歌劇之中，詠唱之前，必有宣敍；因爲作曲者皆明白：「宣敍是把子彈裝入槍膛，詠唱乃是扳掣射擊」。我國古代，雍門子爲孟嘗君奏琴的故事，值得我們參考。雍門子就是用宣敍方法爲引導，先向孟嘗君描述目前的富貴榮華，漸說到將來死後的荒涼寂寞，使孟嘗君心中黯然；於是他乃援琴輕輕奏出樂曲，孟嘗君忍不住愴然下淚。

能够感動聽者的樂曲，不論作者、奏者、唱者，皆須具有傑出的技術。例如字音的强弱，聲韻的變化，聲域的高低，句段的結構，奏唱的技巧；都不是只憑靈感，就可完成；却須通過學習與磨練，纔可獲得。人們但知冰由水成，青由藍出；却未明其中演進的情况，多麼可惜！

林中泰山，該早醒悟

在學習的路途上，不可缺少明辨的眼光與篤行的毅力。懷着眞誠從事創作的人，永不盲從時髦，取巧投機。我們對於目前的音樂情況，應有正確的見解：

（一）校園歌曲蘊藏自立自强的意志，這是可喜的現象；但其本身，並不是値得自豪的成就。——青年人自動自覺，不再盲目追隨西方的時髦，決心憑自己的純眞，創作新歌，好比森林中的猿人「泰山」，忽然醒悟自己是人，不肯盲目追隨猿猴亂竄；這是可喜的現象。然而，只憑一股衝勁，並不能產生有份量的作品。兒童自由畫，充滿朝氣，也能表現出前程遠大的景象；但，其本身則並不是一件値得自豪的成就。

（二）柔情歌曲只是抒情歌曲的一種，這是商場的產品；但其本身，並不是値得誇耀的傑作。——有人認定，今日的柔情歌曲，安慰了苦難的大衆，取代了政治口號的呼喊，其威力足以媲美昔日挫敗項羽的楚歌。誠然，柔情歌曲可以用來攻心，可以腐蝕敵人的鬥志，是心理戰術的利器。但，這種說法，不宜過份誇張。這些軟綿綿的情歌，實在只是商場音樂產品，其價値純在於娛樂消閒。如果它能腐蝕敵人的鬥志，則早應腐蝕了我們自己的鬥志。你曾聽過「吃砒霜以毒狗」的民間笑話嗎？（他想自己吃了砒霜，則糞便之內也就有砒霜，狗吃了糞，就必死無疑了）。那是多麼聰明的笨伯設計！

數十年來，我國音樂生長於動亂的生活中，走着迂廻曲折的路；恰似湖北宜昌縣的古老民謠所說：「朝發黃牛，暮宿黃牛；三朝三暮，黃牛如故」。李白「上三峽」詩云：「三朝上黃牛，三暮行太遲；三朝又三暮，不覺鬢成絲」。音樂停滯不前，主要原因，仍是欠缺獻身於音樂

的專才。爲長遠打算，我們必須培養多量有志音樂的青年，毅然負起復興樂敎的責任。讓我們先求諸己，緊記「臨淵羨魚，不如退而結網」的明訓。

　　（附記）這是一九八一年一月十四日在香港音專爲諸生解說「創作歌曲要點」的綱要。

三五　以中國正統文化精神救治現代音樂的沉疴

中國正統文化精神是「真誠」，

「真誠」，不獨成己，且以成物；

不獨自救，且以救世。

一、引　序

　　一九五九年一月十一日，在歐洲義大利羅馬，我去聆聽一場盛大的音樂演奏會；節目之內，有魏本所作的交響曲。魏本(Anton Webern, 1883-1945) 是奧國作曲家，屬於現代的表現派作者；其作曲風格，偏尚精簡，常獲現代樂評者之嘉許。荀白格讚美他「能以一聲嘆息，表達出整套長篇故事」。這首作品，編號爲二十一，標明是「宓樂形式的交響曲」；包括兩個樂章，第一章是卡農曲形式，第二章則是主題及其七個變奏。

　　在演奏時，這首樂曲的主題，是拆成點點滴滴的音響，分配給樂隊中的各種樂器。每種樂器輪替地奏出一兩個單音，聽起來，只覺零星碎點，此起彼伏，連曲調的線條也難於辨認。堂內聽衆，聽了不久，就顯得不耐煩；噓聲四起，繼以脚蹴地板，喝倒采的怪聲，如海浪奔騰；指揮者被迫停了下來。我用望遠鏡細看臺上的樂師們，個個得意洋洋，充份表現出「果如所料」的喜悅。紛擾了一段時間，就有人大聲呼喊：「靜下來！靜下來！讓他們繼續奏呀！」於是堂內立刻肅靜。指揮者站

回原位，樂隊重新演奏。不久，聽衆們又忍耐不了，喧鬧之聲再起，洶湧澎湃，把臺上的樂聲完全淹沒。這項節目，在無可奈何的情況下，草草了結。

魏本這首交響曲，是一九二五年，應作曲家同盟之邀請而作。一九二九年，初奏於美國紐約，雖然被譽爲「簡潔明朗，意到聲隨」；但，每次演出，皆被喝倒采。這次在羅馬演出，是首演後三十年，仍然被喝倒采。直至今日，又過了二十多年，演出之時，依然是被喝倒采。

我也曾客觀地細聽這些現代音樂作品，不可否認，其表現方法，是向多方面發展的；其樂曲素材，也有嶄新的設計；但常不能獲得聽衆接受。那些多樣節奏的作品，盡量誇張使用敲擊樂器；奏起來，活像一羣頑童在垃圾場中亂搥亂打。爲了取得音響效果，在樂曲中敲碎玻璃，刺破氣球，或用兩人扯開一幅鋼片，合力搖盪。有時又在鋼琴鍵盤上，用拳重打，用肘橫按。這些演奏，經常使聽衆們暗中互相耳語，「到底他們搞什麼鬼？」

本來，一切聲音，皆可服務於音樂創作。這些音樂之作成，在作者心中，當然有其特殊的意境，也當然有其高深的哲理；但因無法表現出善與美的境界，所以很難獲得聽衆之喜愛。

現代音樂作者，最害怕被指爲「平庸」。他們所堅持的創作原則是，「縱使我不是勝過別人，但我具有獨特的個性」。爲了要表達出獨特的個性，不惜標奇立異，淪爲怪誕。他們認爲，若不能留芳百世，就寧願遺臭萬年；却千萬不可陷入「平庸」的境地。

也有人認爲，創作者皆具先知的智慧，經常走在時代的前頭，使平凡的大衆，無法立刻接受。例如，柴可夫斯基的鋼琴協奏曲，提琴協奏曲，以及舞劇「天鵝湖」；又如史特拉汶斯基的舞劇「火鳥」、「小丑」、「春之祭禮」，不是都先遭冷落，後獲喝采嗎？

現代音樂作者，都以開天闢地的先知者自命，不爲別人賞識，便認

爲「衆人皆醉我獨醒」；從來不肯反省一下，是否自己的表現方法未夠完善。這種情況，不論古今中外，實例甚多。清代詩人袁枚論詩云，「求其精深，是一半工夫；求其平淡，又是一半工夫。非精深不能超超獨先，非平淡不能人人領解」。有些詩人，自命「要傳到五百年後，方有人知」；袁枚認爲「人人不解，五日難傳，何由傳到五百年？」這說明，只求精深，不顧大衆的作品，根本毫無價值可言。上述柴可夫斯基與史特拉汶斯基的音樂作品，只因其創作手法與傳統有異，受當時少數持有成見的藝人所排擠，故遭挫折。但因作品之內，蘊藏着作者的眞誠而不是徒然的標奇立異；所以一經演出，持有成見的藝人也改正了態度，作品立刻爲大衆所接受，而且更加喜愛。反之，作品之中，只是標奇立異而缺乏眞誠，則雖受飽學之士力讚爲「簡潔明朗，意到聲隨」，也終無法獲得大衆的喜愛；三十年後如此，三百年後亦將仍然如此。

　　然則那些始終不爲大衆喜愛的作品，又何以能處處演出，處處被讚揚呢？這就要明白現代樂壇的內情：

　　一個團體，要演出一首新作品，當然要造成空氣，增強氣氛。負責宣傳工作的人，都熟知昔日德國納粹黨的名言：「把謊言多次反覆，便成眞理」；他們却忘記了「公道自在人心」的古訓。許多人聽了這些新派作品，雖然莫名其妙，但恐被人恥笑自己幼稚；於是保持緘默。誠如寓言故事所說，騙子縫製虛無的「皇帝新衣」，人人爲了面子關係，都不敢說出眞話。直至天眞無邪的小孩子，指出皇帝根本沒有新衣，於是喚醒了衆人的良知，騙局纔被拆穿。現代音樂，目前正陷於紛亂的情況之中，善惡不分，眞假難辨，已經走向毀滅之路；只有中國正統文化精神，可以把它及時挽救出來。到底，中國正統文化精神內容如何？西方文化的缺點何在？我們應該詳加探討。

二、中國文化精神的要點

中國正統文化精神，見於儒家思想，是以倫理道德爲中心。今借梁寒操先生的兩段歌詞以說明之：

> 思以中庸爲軌範，道以仁義爲紀綱。
>
> 明德新民止至善，精微廣大森開張。
>
> 外王內聖合天人，大同是志風泱泱。
>
>
> 以仁爲本天爲宗，長崇文德輕武功。
>
> 淳風奕代播四鄰，古今萬國誰能同？
>
> 刧難逢凶皆化吉，永茂常青如老松。

（註）歌詞見「中華大合唱」第一章「中華民族之頌」。全曲分爲三章，第二章，「民國國父之頌」。第三章，「自由中國之歌」。一九六三年十月，香港中外文化事業公司印行。

中國文化精神，從音樂觀點，可分三項以說明之：

（一）順應自然——在生活中歌頌和諧與愛

儒家思想，以人性爲本，使人順應自然，修德向善，不必借助宗教神權。縱使現代科學否定了宗教，仍然不能否定了人性；這是中國文化精神的優點。老子與莊子的道家思想，也同樣主張順應自然；但其觀點與儒家的觀點，却有很大分別。請詳言之：

老子主張「返璞歸眞」，人人常如嬰兒之無邪，世界就可以達到「無爲而治」的境界。

莊子主張「絕聖棄智」，人人成為「真人」，生活在「逍遙世界」之中。

老子與莊子的理想，都很高超；在現實社會中，只能使到人人遁跡山林，遠離塵世。這樣並無助益於社會。

孔子的理想，則要使每個人都能做到「克己復禮」，不是要做無知無識的嬰兒，也不是要做遠離塵世的「真人」，而是要做「仁者」。這並非遁跡山林，而是入世做事；不是離羣修煉只想自己成仙，而是深入民間要為大眾服務。身為「仁者」，乃是有為有守，立己立人，有積極完善的人格，與時代並進。

由此觀之，中國的音樂乃是愛生活的音樂——歌頌自然，歌頌和諧與愛。這種生活音樂，以人性為本；所以對於民間的戀歌，絕不排斥。民間戀歌充滿摯情，孔子讚美它是「思無邪」；但對於那些外形華麗，流於頹廢的靡靡之音，則並不讚美。生活音樂，是內心的德性表現，可以與各種宗教音樂相融和而無衝突；這是中國音樂的特點。

（二）偏尚倫理——重視音樂的教育效能

孔子所說的「仁」，乃是道德的泉源；這不是宗教的條文，也不是政治的口號，而是我國歷代聖賢的智慧結晶。孔子說，「仁者，人也；親親為大」。親親就是由己及人，由近及遠，由親及疏，以次擴大，由個人而及於社會，國家，以至世界。在不同場合，不同情況之中，就產生不同的行為準則；倫理道德體系，因此形成。

倫理道德，絕非片面的義務或權利，而是同時顧及雙方或多方的因素。君對臣以禮，臣事君以忠；父慈、子孝；兄友、弟恭；夫婦相敬，朋友以信。這種以仁為本的社會關係，較神權統治，更勝一籌。倘若沒有倫理道德體系為基礎，一切公共關係的規條，皆是徒具形式的虛文而已。

墨子的「兼愛」，是「愛無差等」；理想很高，可惜難於實現。楊子的「爲我」，是「拔一毛以利天下而不爲」；這是絕頂自私，不足以與人共處。只有孔子的倫理思想，在現實的社會中，實踐起來，易於收效。

這種倫理思想，應用於樂律之內，便有音調關係上的親疏遠近；變化無窮而調性明確，絕不含糊。音樂是以和諧爲基礎，一切不協和絃，只用爲對比之襯托，而不列爲首要；恰似戲劇中的歹角，只爲烘托正角的出現。不協和絃之解決，是融洽與協調，却不是仇恨與鬥爭。

偏尚倫理的文化，重視音樂的教育效能；不把音樂列爲天才的藝術而把音樂用作導人向善的工具。用音樂修養德性，用音樂改良風氣，用音樂鼓舞人心，捍衞國家。凡此種種，皆是側重實踐的音樂而不是空談的音樂；是普及大衆的音樂而不是孤僻的音樂。爲了要使音樂大衆化，故有「大樂必易」的原則，以「與衆共樂」爲音樂的目標。

（三）修德爲重——音樂是由內而外的心聲

儒家認爲「樂者，德之華」，只有由內心表達出來的音樂，纔是最好的音樂。

孔子讚美「無聲之樂」，因爲內心的和諧乃是音樂的最高境界。孔子所說的「三無」，便是「無聲之樂，無體之禮，無服之喪」；這說明禮樂之本，在於內心的仁者之情，而不在表面的形式與聲音。「人而不仁，如樂何！」「樂云樂云，鐘鼓云乎哉！」這些都是卓越的見解。爲了側重內心的德性修養，絕對不會讚賞那些堆砌音響，徒具華麗外形而言之無物的音樂作品。

總括上述三項，中國文化精神乃是道德的精神；不因敬仰神權而爲善，只因信仰自己的天性，而把善美合一。中國文化，視道德與藝術合一；這與古希臘的哲人見解，完全一致。然而，中國文化精神，歷代相

傳，常是偏於說理，缺少了科學爲助，以致變成眼高手低，流爲空談；這是我們必須警醒，急待改善的。

三、現代音樂發展的情況

從古代製律的記載，可以窺見東西方音樂精神之差別：

「漢書、律曆志」云，「黃帝使伶倫自大夏之西，取竹之嶰谷，生其竅厚均者，斷兩節間而吹之，以爲黃鐘之宮。制十二筩，以聽鳳鳴，其雄爲六，雌鳴亦六；比黃鐘之宮而皆可以生之，是爲律本」。本來，以管製律，甚欠準確；因爲竹管直徑之長短，管身的厚薄，天氣的陰晴，寒暑的變化，皆能影響發音。這種半屬神話，半屬傳說的紀錄，後人却深信不疑，成爲後來樂制必須遵守的法則。這是由於中國音樂的精神，偏重倫理，要使人文與自然合一之故。大致說來，中國文化精神是內傾的，音樂的最高境界，是內心的和諧而不是外形的華麗。若用西方音樂的標準來量度，當然顯得極爲落後了。

在歐洲，希臘哲人並非以管製律。畢達哥拉斯以絃定調，就更精密，更科學化。後來，物理研究物體振動頻率，助長了和聲學的發達；於是，樂器製造更臻完善，作曲方法更見精煉，樂曲演奏更趨進步。大致說來，西方文化精神是外向的，憑藉科學之助，力求物質形象之表彰；音樂藝術，特重外形的華麗堂皇。十六世紀之時，音樂的對位技術，已經把複音音樂發展到了複雜紛亂的境地。文藝復興運動，便是要恢復希臘古代的單音音樂。由於復古，配合了和聲技術，却發現了新生的道路，打開了主音音樂的新時代。

一五二四年，馬丁路德改革宗教，放棄了那些複雜紛亂的複音彌撒，而改用了主音音樂的教會新歌，要把宗教音樂大衆化。一五六二年，天主教公佈了改革聖樂的法案；一五六四年，教宗馬哲理授命巴勒

斯替那改革聖樂，要把繁複的彌撒音樂單純化；他所作的「馬哲理教宗彌撒樂」，便成爲音樂改革的里程碑。

在歐洲，文藝復興以後，主音音樂日益發達；到了十九世紀，名家輩出，各派蓬勃開展（古典派、浪漫派、民族派、印象派），爭獻所長，把音樂藝術帶進黃金時代。由於和聲技術的多方面發展，不協和絃之自由使用，到了二十世紀初期，就打開了現代音樂的紛亂局面。科學與宗教的衝突，爲音樂帶來了狂妄的洪流；不協和絃之廣泛使用，終於破壞了調性的基礎；藝術與道德的分馳，引出了悲觀厭世的虛無主義。音樂藝術淪爲娛樂工具，音樂作品，不再重視內在的心靈表現，而追求外在的音響刺激；這是失落了人性的音樂藝術。

試分析現代音樂的內容，就可見到下列各項特點：

（一）平行與反行的曲調

將一首曲調移高五度音程，與原來的曲調同時唱出，便是平行五度的曲調進行；這是最早的和聲方法，被稱爲「奧爾加農」（Organum），其意義是「平行的曲調」。自從和聲學發達以後，認定這種平行的曲調，與原來的曲調，太過融和，使調性難分賓主，所以棄置不用。以後皆多用反行或斜行，平行則不用五度而只用三度、六度；這被稱爲「附加曲調」（Diaphonia），就是後來所說的「對位曲調」（Counterpoint）。

現代音樂作者，爲了要獲得與人不同的和聲色彩，於是偏愛這種古代的平行曲調。杜比西在一九一〇年發表他所作的「前奏曲」第一集（十二首），其中第十首是「水底教堂」；描述一個神話傳說（晴朗的海上，漁夫看見當年沉入海底的教堂，許多人在唱着古代的聖歌。在洶湧的波濤之下，平行五度和聲的聖歌，從海底飄浮而出）。這是利用古代和聲方法，來服務於音樂創作；設計堪稱巧妙。後人就把這些方法，

誇張堆砌，盲目地爭相模仿，實在是東施效顰了。

（二）多樣節奏的運用

不同的節奏，是不同的強弱週期之反覆出現。例如，偶數節奏是強弱相間的持續，奇數節奏是一強兩弱的反覆出現。若把這兩種不同節奏的樂曲，交替進行，或者同時進行，就可以產生一種奇怪的感覺；這是多樣節奏混合使用的開端。

現代音樂作者，爲求更多的奇怪感覺，經常在曲調進行之中，不斷變換節奏；或在合奏的樂曲中，各部採用不同的節奏，同時進行。例如，法國的薩替（Erik Satie）所作的樂曲，常是不分小節，曲內強弱位置，不斷變換。美國的艾韋士（Ives），節奏變換，更爲頻密。法國的鳥語作曲家梅湘（Olivier Messiaen），更用增、減、倒置的節奏進行，同時出現於一首樂曲之內。爲求多樣變化，結果使聽者只覺其亂，不見其美。變換頻繁的節奏，充份顯示人們三心兩意，見異思遷的不穩性格，離開善美合一的目標就太遠了！

（三）多調音樂的進行

各首不同調性的樂曲，同時進行，可以產生一種奇怪的氣味；法國米堯（Milhaud）的作品，便偏愛這種技巧。乍一聽之，覺得很奇特；但因其中充滿不協和的音響；多聽些時，就只覺其嘈雜與堆砌。史特拉汶斯基的舞劇「小丑」，其中「墟場景色」，把不同調子的樂曲同時出現；看似奇妙，實則紛擾。把酸菜、苦瓜、辣椒、甜果一齊吃，刺激力量很強；偶一嘗試，可增趣味；但禁不起天天吃，更不可能餐餐吃。倘若明白歐洲在文藝復興期間，複音音樂何以要演變爲主音音樂，則很容易了解，多調音樂實在違背了「大樂必易」的原則；它只適合孤僻獨賞，不適宜與衆共樂。

（四）變體和絃與加音和絃

作曲家爲求和絃上的色彩變化，就常使用變體和絃，卽是具有臨時升降音的和絃；例如，增六和絃，減七和絃，那不里六和絃等等。再進一步，在和絃內自由加上裝飾音，使和絃添了或多或少的不協程度。美國的柯維爾（Henry Cowell）愛用的音羣和絃，在鋼琴上奏出，就要用拳頭或手肘，壓在鍵盤上。俄國的史克里亞賓（Scriabin）所作的「火神」與第六奏鳴曲，用了一個「神秘和絃」爲主要素材。這個神秘和絃，是由五個大小不同的四度音程，重叠起來所造成的。匈牙利的巴爾托克（Bartok）愛用尖銳的不協和絃，據說是由蒐集民歌所獲得的素材；他在其所作的鋼琴曲集「小宇宙」（Cosmos）裏，用得很多。

不協和絃可以增加樂曲色彩，但，用得太多，就削弱了色彩效果；正如脂粉太濃，反成醜陋。樂曲力求逼眞，並不見得更美。若無協和絃與不協和絃互相襯托，音樂就失掉對比的表現力。畫中所繪，「黑人黑夜抱黑猫」，繪得縱使逼眞，也只見漆黑一團而已。

自從不協和絃被認做是動力的泉源，現代音樂爲求更多力的表現，就把它們大量使用。當樂曲之內，不協和與協和的份量失去平衡，音樂遂流爲偏激，使聽者只覺煩躁，不會愉快。

昔日墨子非樂，認爲音樂使人費時失事，就給儒家責他只知苦行，不知休息，乃是不切實際；這是「蔽於用而不知文」（荀子評他的話）。現代音樂，只想增加力量，誇張使用不協和而忘了用協和來調節，也就與墨子的見解同樣錯誤了。

（五）微分音階的樂曲製作

一組之內分爲十二等份的音階，就是十二平均律。雖然各音，略嫌不夠準確；但在樂器演奏時，各調子互相轉換，極爲便利。倘若要使各

音更爲準確，則一組之內，就要再分爲更小的音，這便是微分音階。

捷克的哈拔（Alois Haba）把一個全音之間分爲四等份。美國的巴爾夫（Hans Barth）據此原則，製成鋼琴，到各地演奏。這種微分音階，可以描繪出人們說話的聲調，頗爲有趣；但這種繁複的樂器，很難使它成爲大衆化。

說到樂律，數理之精深，推算之周詳，中國高踞首位。一組之內，由十二律再分爲三百六十律。直至明代，朱載堉認定十二平均律爲最佳的樂律；這種定論，比歐洲早了約一百年。但，在歐洲，巴赫能把十二平均律用於實際作曲；他所作的四十八首「前奏曲與賦格曲」，直至今日，仍爲重要的音樂創作。而中國，則徒有理論，未及實踐；這是中國音樂落後的原因。

現代作曲家，以微分音階作曲，原是要將科學研究付諸實驗。它雖然精細，却無法普遍推行，實在與「衆樂樂」的教育原則相背馳了。

（六）組織特殊與地方性質的音階

世界各地，有許多組織特殊的音階，最顯著的是五聲音階；其他如吉卜賽音階、阿剌伯音階、阿爾及利亞音階、黑種人的音階等等，都是各具特性。杜比西喜歡用全音音階作曲，其中每個音的距離，都是一個全音，沒有半音的存在；所有三和絃，都是增和絃。他又把這種全音音階與東方的五聲音階，結合使用；樂曲之內，便充溢着一種特殊色彩。

地方性質的音階，很能表現出鄉土風味；民族樂派開其端，現代作曲家就經常使用。但，這些不過是音樂素材，只把素材堆砌，仍然未足以構成優秀作品。音樂之中，最重要的是有之於內而表之於外的心靈境界。中國藝人，常把內心修養列爲首位；素材與技術，皆屬次要。

（七）音列作品與無調音樂

自從荀白格採用十二音列作曲，音樂的調性，就被徹底破壞（十二音列，是把十二平均律的十二個音，任意排列次序；這不是順次由低至高的音階，而是人造的音列）。用十二音列作曲，其曲調進行，變成虛無縹緲；和絃結構，均是尖銳的不協絃；這便是無調音樂。後來的作曲者，也不用十二個音排成音列，而只用其中數個音排成音列；這便是根據音列而作成的音列樂曲（Serial Music），皆是現代的無調音樂。

音列作曲實在是音響的遊戲，並非是內心感情的流露。無調音樂好比失重狀態的生活，偶然嘗試一下，可以增加生活趣味；但這乃是違背自然的生活，不能常用。無調音樂的作者，忘記了音樂的基礎是和諧，實在也就忘記了人性的重要。這就與中國文化精神相背馳了。

（八）數理推算與占卜作曲

以數理推算，以占卜作曲，皆屬於遊戲的活動而非藝術的創作。無論是用計算尺、電算機，或者用卜卦求籤、諸葛神數、扶乩降神，皆是數理的活動，賭博的玩意，迷信的遊戲。雖然可將音響砌成樂曲，但欠缺心靈，終不成藝術作品。所有那些數理結構的精湛樂曲，其藝術價值不高，原因乃在於此。

（九）拼湊成品與機會音樂

把已有的樂曲，隨意選出句段，與其他樂曲拼湊起來，使成樂曲；恰似那些集句詩詞一樣，可以列為技藝玩意而不是藝術創作。

在歐洲，一九四五年，流行一種所謂「機會音樂」（Aleatoric Music），也稱爲Chance Music。Aleatoric 這個字，是由拉丁文Alea變化出來，原意是「骰子」。遠在十八世紀，已有「骰子音樂」的玩意；就是隨意抽出某人所作某首樂曲之某句某段，連接起來，成爲樂

曲。一七五七年，基白格 (J. P. Kirnberger) 出版了一册「拼湊樂曲遊戲法」，就風行一時。現代作曲家如美國的凱基 (Cage)，法國的鮑雷 (Boulez)，對於這類材料，做得很多。還有那些臨時在琴上奏出的卽興曲，實在是信口開河，但求把目前急需應付過去，並沒有留存的價值。

拼湊成品與機會音樂，把音樂創作弄成小丑式的玩耍，根本是違背了敬業精神，失落了藝術的端莊。繪寫廣告畫的油漆匠，永遠不會明白，當年米蓋朗琪羅 (Michelangelo) 何以要用一生心血去替教廷繪壁畫；工匠與藝人，實在有很大的分別。

（十）精簡作品與啞謎樂曲

鄭板橋題畫竹云，「敢云少少許，勝人多多許」；這種簡潔表現，是藝術的精華所在。「一二三竿竹，其葉四五六；縱或覺蕭疏，胡爲嫌不足？」這種精煉的書畫表現，深獲歐美藝人的讚美。

可是，現代作曲家却把精簡傾向於邪僻之途，遠離了音樂的領域。薩替的樂曲，精簡到有如啞謎，使人無法領會。他的樂曲標題，也都近乎怪誕；例如，「做夢的魚」、「聞之却步的小夜曲」、「冷冰冰的抒情曲」。他指示演奏者，要奏得「像牙痛的夜鶯」，使人莫測高深。在現代的樂壇上，薩替到底是天才還是騙子？至今未有定評；但他的作品，與魏本的作品一樣，人人聽不懂，却是事實。

啞謎式的樂曲，常用特殊的記譜方法；每個作者，都有其自己的一套記譜符號；每個作者，也有其自己的創作法則。由精簡再進一步，便踏入了無聲之樂的境界，作者只奏出一兩個單音，就讚「美啊！美啊！」只有他自己纔明白其中所蘊藏的意義。這是「獨樂」的材料，根本不能與人共賞；縱使與人共賞，也是各有各的感受，恰如高僧與補鞋匠談佛偈，全是胡鬧。（高僧指指天空，點了幾下，指指地面，畫了一圈；然

後閉目趺坐。他的意思是「天上明星朗月，地下無底深淵；我則泰然趺坐蒲團上」。補鞋匠看了之後，認爲高僧的意思是「鞋面零星穿了洞，鞋底有個大窟窿；不如坐了下來懶走動」。鞋不補了，生意做不成了。兩人的結論相似，但其內容就風馬牛不相及）。從中國文化精神看來，這樣的發表與欣賞，全是胡鬧。現代音樂作品，就有許多這類材料；實在有違「衆樂樂」的旨趣。

（十一）音響堆砌與效果音樂

現代作曲家喜愛特殊的「效果音響」。憑藉擴音器材的助力，可以把聲音隨意擴大或縮小；把蟲鳴擴成獅吼，把溪流變作狂濤；更把錄音帶加速播出，放慢播出，或者倒轉播出；於是開闢了另一個音響的天地。

回溯十九世紀，柴可夫斯基在「一八一二年序曲」之中，使用槍砲聲響爲伴奏，作曲者就把一切音響效果，廣泛使用。美國的安賽爾（George Antheil）用鐵砧、電鈴、飛機的螺旋槳；戴維遜（Harold G. Davison）則寫明「在樂譜第九頁第四小節第三拍後半，把玻璃碟用鎚打碎，使它趺入碗中；到了次一小節，就把碎片倒在地板上」。音響之運用，愈見瑣碎了！

到了現在，更有利用當前的廣播材料，堆砌起來，名爲現實的效果音樂。隨時把幾部收音機，同時播放不同電臺的節目，混合起來，成爲合奏。這種雜亂的音響，只給我們帶來了紛亂，並不能爲我們創造善美的境界；這些堪稱爲無聊的嬉戲，却不該視爲音樂藝術。

四、現代音樂所患的通病

現代音樂，可說是包括了全部試驗性質的音響設計。這樣的音樂作

品，刻意尋求外形之變化而漠視內在的心靈活動；實在是遠離了人性的基礎。綜合說來，現代音樂的特點，可分為四項：

（一）原始音樂的粗野

一九一六年，在瑞士出現了粗野的達達派（Dadaism），到了二十世紀中期，那些嬉癖士（Hyppis）更擴大其以破壞為快樂的劣行。達達派的最初目的，是擺脫傳統；故其所作所為，搞亂的成份多過建設的成份。他們只求享受破壞的痛快，却不關心善美的創造；於是養成了不負責任，隨處搞亂的惡習。

自從人文主義提出「返璞歸眞」的口號，認為「大自然的一切都是完美，一經人手，就遭破壞」；達達派便極力求取樸素與逼眞。他們重視原始音樂，所有羣童爭吵，潑婦罵街，皆奉為最佳樂曲。歌曲之中，經常使用呼喊怪叫，以求力的發洩。他們創作音樂，恰如不負責任的母牛，並不供應人們以乳汁，而現實地供應人們以糞便。

以粗野為標榜的原始音樂，誠然可以刺激世人，一新耳目；但這只是技藝活動，「未進於道」，根本就未得稱為藝術。中國藝術精神所重視的自然與樸素，皆是經過琢磨；藝術上的淡與樸，是指濃後之淡，大巧之樸，而非原始與粗野。

（二）流行音樂的瘋狂

音樂必須普及於大眾，這是正確的教育原則。流行音樂自有其教育價值，流行歌曲之中，也有許多優秀作品。自從商業機構把音樂用為娛樂工具以謀利，音樂便開始變質。時勢所趨，流行歌曲逐漸變成標奇立異，不惜採用了俚俗的題材，粗野的姿態，瘋狂的呼喊；偏重肉體刺激而非心靈感應，把嬉皮癲臉的狂妄，污染了日常生活的端莊；這就遠離了音樂藝術的正途。

（三）效果音樂的投機

戲劇配樂或者卽興演奏，爲了應付急需，音樂內容，總是樂音的堆砌，無暇顧及結構的嚴謹。自從音樂創作成爲企業化，音樂便成技藝貨品；恰如建屋出售的商行，但求貨款兩訖，便算任務完成，再不過問材料是否堅固，技術是否精良，更不過問是否易於倒塌；這是沒有良心的作品，全是投機的行爲。中國文化精神，認定音樂是有之於內而表之於外的藝術，是「德之華」，需要全心全意的眞誠，「唯樂不可以爲僞」；因此，所有效果音樂的作品，皆屬於堆砌聲響的貨品，全然不是音樂藝術。

（四）無聲之樂的取巧

利用崇高的哲理來做卑鄙的騙術，是現代音樂的慣技。像「皇帝的新衣」寓言所說，只因人人都不够眞誠，於是騙子能够穩操勝券。

貝多芬有言，「從內心來的，乃能進入人心去」。利用「無聲之樂」爲幌子的壞蛋，只把音樂視爲技藝遊戲，而不尊爲心靈藝術，實在是違背了敬業的精神。

中國文化精神，認定「不誠無物」，所有取巧的玩意，根本不得稱爲藝術。現代音樂的投機取巧，胡作妄爲，好比兇惡的毒蛇，狂吞着自己的尾巴，終要毀滅了自己。

上述各項，實在都是現代音樂的通病。現代音樂作者，經常說，協和音樂已經落伍了，不協和才是音樂的精髓；有調的音樂已成過去了，無調的音樂纔是上品。他們揚言，創作只憑感覺，讀書求學，修德勵行，皆已落伍；這些全是害人害己的劣行。他們個個都自命爲超人，具有開天闢地的神力；這是患了自大狂。凡有良心的教育工作者，永遠不

會同意他們的見解。以道德為基礎的中國文化，不獨排斥這種病態的汚染，且要將它徹底肅淸。

五、目前我們所負的重任

西方文化精神，由於重視科學，事事求眞；却忽視了求善。他們以科學居首，物質至上，所着力解決的是宇宙問題；却忘記了人生問題。自從科學否定了宗敎，於是連帶否定了人性的存在。科學使人變成狂妄、自大、虛僞、悲觀；以破壞為快樂，以殘殺為遊戲，未為人類造福，先為人類帶來了災難。

中國文化精神，却以人性至上；重視倫理道德，認定做人必須眞誠，眞誠與善、美同在。這種文化精神，使人人生活能够順應自然，心物合一，允執厥中，絕不偏激。處事能够融洽和諧，養成浩然之氣，足以與天地並生，與萬物齊一；這是西方文化所無法獲得的優點。

西方音樂，憑藉科學之力，進展甚速；終於使音樂作者養成了狂妄自大的惡習，只見技藝而蔑視心靈。雖然外形華麗，變化萬端；但內心却欠眞誠。只重個人特性，不顧羣衆感情；只見局部，不察整體；這是未能了解「自樂樂人，自正正人」的眞義。這種音樂，實在是「止於技而未能進於道」；從藝術觀點看來，仍然屬於幼稚，未得謂為成熟。

歐洲中世紀的文藝復興運動，要藉古代希臘文化精神來洗淨當時藝壇的紛亂；結果，把複音音樂演變為主音音樂，繼續發展，遂有十九世紀的音樂黃金時代。到了現在，世界樂壇又演成亂局，需要另一次更徹底的文藝復興運動；這回，唯有中國文化精神，纔能把當前的亂局從根救起。

近百年來，中國用了西方文化精神的尺度來衡量自己，覺得自己科學落後，物質貧乏，事事總不如人；却未曾想到，科學進步，仍須服務

於人性。老實說，物質建設，必須服務於倫理道德，然後能夠為世人造福。倘若過份偏重科學與物質，心物分馳，立刻演成畸形文化。科學家以其精密的頭腦，要為兩隻貓兒在牆腳開兩個洞，以便「大貓走大洞，小貓走小洞」；但總沒有想到，貓兒是有感情的，它們常是互相追隨。只有那些互相仇視的貓兒，纔是各自奔竄。因此，我們必須曉得，科學不能離開人性而獨立；　好比國家的軍隊，　武器愈精良，　就愈需要有明智的司令官去指揮調動。倘若司令官一旦失掉了人性，軍隊立刻變成土匪；武器愈精，災禍也愈烈。

印度聖雄甘地，曾經指出，下列任何一項，都足以導致自我毀滅：

（１）沒有道德觀念的政治。

（２）沒有人性的科學。

（３）不道德的商業交易。

（４）沒有是非觀念的知識。

（５）沒有責任感的享樂。

（６）不勞而獲的財富。

（７）沒有犧牲的崇拜。

上列各項，都是現代人的通病。道德沒落，人性喪失，不辨是非，埋沒良心；使世界走向滅亡之路。現代音樂，全然受了這些污染。

要把現代音樂從絕境中救出，只有中國文化精神，能夠勝此重任。下列是我們藉以自救的綱要：

（一）重建民族信心

二十世紀初期，中國要借助西方音樂，來把自己的音樂現代化。數十年來，總覺得自己落後，養成了嚴重的自卑心理。對於音樂創作，總是以他人的意見為意見，終於失落了自己民族的信心。現在，我們應該覺悟起來，不能因「世界大同」而拋棄了民族傳統，不能因「四海一

家」而忘掉了民族文化。中華民族之所以能屹立於世界，唯賴民族文化精神之保存。雖然我們的科學落後，但我們的文化精神，則集歷代聖賢智慧的精華，具有悠長的歷史，具有不朽的價值。我們必須重建民族信心，將這民族文化的寶藏，發揚光大，洗淨現代文化的污染，使音樂藝術，重現光芒。

（二）加強道德教育

我國文化精神，以誠爲本，克己復禮，修身齊家，移風易俗。能推行道德教育，人心自能抗拒現代流行病的侵害。直至今日，西方有識之士，漸能看到我們道德精神之可貴；他們開始明白，倘若沒有道德教育爲基礎，一切公共關係的措施，皆成虛文。

中國的藝術觀點，眞、善、美，皆建立在道德基礎上。與道德脫節的藝術，根本不成藝術。只有推行道德教育，然後使到人人能够辨是非，識眞僞，別邪正；足以自動自覺地抗拒「曾參殺人」的災禍。（註）「國策、秦策」：曾子處費。費人有曾參者，與曾子同名族；殺人。人告曾子之母曰：曾參殺人。母曰：吾子不殺也；織自若。有頃，人又告。其母尙織自若。頃之，一人又告。其母懼，投杼踰牆而走。夫以曾子之賢與母之信，而三人疑之，則慈母不能信也。——這可以說明今日世界所常見的誣枉之禍。只有加強道德教育，乃能抗拒這些災禍。

（三）嚴格訓練專才

音樂專才必須由國家嚴格訓練，却不是倚賴商業機構各自培養。所有音樂專才，都可以獲得充份的自由去發展；但必須在中國文化精神的範圍之內，而不是在唯利是圖的原則之下。無論是技術之磨練或理論的探求，或樂曲之創作，均須秉持道德精神；永不追隨時髦，盲從附和，人云亦云，以致被罪惡的浪濤捲走。

（四）普及音樂活動

音樂教育，首重普及；全民音樂水準的提高，乃是樂教的穩健基礎。要用純正優美的音樂，充實每個人的日常生活；不讓那些邪僻的時髦音樂，污染國人的生活。我們的教育原則是「興於詩，立於禮，成於樂」。

（五）輔導傳播機構

為了端正社會風氣，重視人性尊嚴，廣播、電視、唱片、錄音、出版等等，其內容皆有共同原則：順應自然，歌頌人生，表揚民族正氣的史實，讚美歷代仁義的事蹟。不讓邪派以詭謀來喧賓奪主，不讓商場以財力來控制傳播。

（六）鼓勵音樂創作

愛國家、愛民族的音樂創作，必須鼓勵。在作品之內，必須使用純正的材料，民族的樂語。要把愛國思想融化於生活之中，而不是徒具形式的呼喊口號。培植國樂創作，發揚古樂遺產，整理民間歌曲，研究創作技術；皆須力加鼓勵。對於那些個性偏激的作品，無須禁止，但不必表彰；使一切投機取巧的作品，無法擾亂社會的安寧。

中國文化精神，源遠流長，集歷代聖賢的智慧，實有其優越之處。從此我們要振作起來，掃除自卑感，恢復自信心，把「真誠」的哲理發揚光大，使科學服務於道德，不獨成己，且以成物；不獨自救，且以救世。

（附記）

數年前，在一次珠海書院的宴會中，羅香林敎授告訴我，他聽到土耳其音樂的演奏，覺其聲調與中國音樂極爲近似。羅敎授問我，中國與土耳其的音樂，是否有淵源關係？

我因爲研究中國風格的和聲方法，曾接觸過這方面的材料；故就我所知，詳告知羅敎授，他甚感興趣。

我國音樂文化與中亞細亞往來，早從西漢張騫通西域，就有可考的紀錄（公元前一三八年開始）。後來的歐亞交通，都是從這條「絲綢之路」發展。第四世紀，義大利米蘭主敎安布洛玆（Ambrose, 333-397）於公元三八四年，在土耳其的安第奧克（Antioch）蒐集了不少東方的曲調，編爲聖歌。後來，第六世紀，敎宗格烈哥里一世（Gregorio I, 540-604)更把它擴充發展，乃奠定中世紀音樂的基礎。當時那些東方曲調，實在是中國古代的調式音樂。（詳見「樂林蓽露」第二十四篇，「亞洲古代音樂爲現代音樂之泉源」。）

土耳其的安第奧克（現代有許多個寫法：Antakya, Antakiyeh, Antalya），是亞洲絲綢之路與歐洲地中海航道的接駁站。因此之故，土耳其音樂與中國音樂，實在有密切的關係。泰國、緬甸、馬來西亞、印尼，其音樂均爲中國音樂的支派。

二十世紀開始，中國音樂受到歐洲音樂的影響，竭力模仿西方，以求現代化。到了今日，現代音樂因瘋狂發展而走上自毀之路，却要憑中國文化精神來把它挽救了。

附篇　何志浩先生贈歌十首

　　近十五年來，蒙桂冠詩人何志浩先生賜贈長歌十首（並序），深心感激。爲表謝意，已將各首傑作先後發表於各册拙作之內，謹列如次：

　　（一）大樂還魂歌　　　列於「音樂人生」初版本

　　（二）大漢天聲歌　　　（同上）

　　（三）大雅正音歌　　　（同上）

　　（四）大風泱泱歌　　　列於「琴台碎語」初版本

　　（五）大快人心歌　　　今按序列在本册之內

　　（六）大壯振容歌　　　（同上）

　　（七）大風起兮歌　　　（同上）

　　（八）大曲樂羣歌　　　列於「音樂人生」再版本

　　（九）大音希聲歌　　　列於「樂谷鳴泉」初版本

　　（十）大樂必易歌　　　列於「樂谷鳴泉」再版本

大快人心歌（有序）何志浩

　　黃友棣先生作曲範圍甚廣，包括舞歌、軍歌、民歌、兒歌、戰歌、及其他種種樂曲。余與黃先生合作之歌詞，亦幾無所不包。嚶鳴求友，吾已得之。爰作「大快人心歌」，以資紀念，並勉來日於破陣樂及中興頌，多所製作也。

中華民國六十五年九月八日

我今創新民族舞，黃君爲作民族歌。

譜成清歌配妙舞，載歌載舞興婆娑。大快人心是舞歌。

高奏軍歌寒敵膽，激厲士氣盪羣魔。

黃鐘大呂揚天聲，喧天擂鼓動山河。大快人心是軍歌。

男歡女愛民情和，蕉風椰雨絲薜蘿。

歌頌生命如花朶，閒情逸趣樂如何。大快人心是民歌。

兒歌咿啞開口笑，月公公愛月婆婆。

楊柳門前騎竹馬，荷花池畔抽陀螺。大快人心是兒歌。

熱血騰腔夜枕戈，反共救國靡有他。

時代大曲全民振，浩氣干霄破陣多。大快人心是戰歌。

黃君創作和聲譜成舞歌、軍歌、民歌、兒歌、戰歌皆新調，

何子撰寫歌詞製成舞歌、軍歌、民歌、兒歌、戰歌皆新歌。

這恰是，高山流水有知音，那可比，風花雪月徒吟哦，

應合作，滙成大快人心歌。

大壯振容歌（有序）何志浩

　　易象曰：「大壯者，大也，正大而天地之情可見」也。年來我與黃友棣先生作歌作曲，相互切磋，都緣抱憂國之心，切救世之念，欲

從文字音樂中喚醒癡聾，激發志氣，以匡時俗，以輔善政。曩我贈
黃先生——大樂還魂、大雅正音、大曲樂羣、大快人心五章，藉表
寸意，玆復作「大壯振容歌」，以見吾人正大之情操也。

中華民國六十五年九月二十六日

黃君擅作曲，何子善作歌。

歌無曲不壯，曲無歌不和。

載歌載舞須大雅，變宮變徵費琢磨。

是歌是曲兩相忘，亦歌亦曲却不訛。

宇宙之風雷、江河之澎湃、沙場之壯烈、宮殿之嵯峨，

忽來指上筆底苦思深慮相研磨。

萬紫千紅光輝燦爛間秋色，

千軍萬馬銜枚疾走忽翻波。

旣騰蛟而起鳳，抑唳鶴而鳴鼉。

師曠之聰孰與比，雲門之舞揮天戈。

古今樂舞盡包羅，願與盡情傾吐不嫌多。

耳聞目見，世間萬事萬物萬象、大小奇正、喜怒哀樂，

一槪盡收兼蓄付吟哦。

銅琶鐵板、胡笳羌笛舞天魔，

四周環顧笑呵呵。

此乃大壯振容，始終不輟永不頗。

行其所好，盡其在我，不問爲什麼？

發揚蹈厲時代奏新聲，

歌之舞之君子興如何？

大風起兮歌（有序）何志浩

余任總統府參軍時，奉先總統　蔣公命，撰寫黃埔頌，爲慶祝

陸軍軍官學校成立四十週年紀念。歌分五章：首章朗誦詩，曰「頌
讚黃埔建軍」；　次章唱歌，曰「發揚黃埔精神」；　三章唱詞，曰
「鑄立黃埔軍魂」；　四章唱詩，曰「開拓黃埔功業」；　結章口號，
曰「齊向黃埔歡呼」。

　　黃埔頌以「黃埔戰歌」為重心，其詞曰：「還我河山，拯民水
火，高擧義旗申討。百鍊純鋼懷利劍，　慷慨悲歌，　立功須早。好
靑年壯志，驅中原，乾坤再造。看今天，　殺賊揮戈，　萬里雄風橫
掃。」

　　陸軍軍官學校前校長張立夫中將，請黃友棣先生作成「黃埔頌
大樂章」，每於學校慶典，齊聲高唱，不覺奮厲激昻，男兒氣壯，
此乃復國之前奏曲也。

　　余嘗作「中華樂府」，全部由黃先生作曲。又作「中國民歌組
曲集」，全部由黃先生編曲。知己知音，交情彌深。前曾贈以「大
樂還魂歌」、「大漢天聲歌」、「大雅正音歌」、「大曲樂羣歌」、
「大壯振容歌」、「大風決決歌」、「大快人心歌」，以表欽慕之
心。玆復作「大風起兮歌」三章，以況其舒嘯山岳、涵泳海洋、環
抱大地，聲動四方之象，而與知交者共歌之。
中華民國六十七年九月十六日何志浩於中國文化學院

　　　　　一

大風起兮自崑崙泰華之高峯，
天地變色難為容。
鳥鷲獸駭萬木折，
砂飛石走千巖封。
長嘯淒迷奔虎豹，
昇騰倏忽遁虬龍。
風兮風兮四方動，

一鶴扶搖直上彩雲重。

<div align="center">二</div>

大風起兮自遠洋瀛海之深淵，

江湖險惡莫爲先。

鱗潛鼉吼百川急，

巨浪狂濤直上天。

滾滾錢江怒萬馬，

蕭蕭易水寒千年。

風兮風兮四方動，

一夜千里吹送征帆旋。

<div align="center">三</div>

大風起兮自滇南漠北之極端，

嚴寒酷暑摧心肝。

高祖還鄉開漢祚，

將軍解甲健騷壇。

時代樂章充浩氣，

起舞干羽挽狂瀾。

風兮風兮四方動，

重整山河一覽天地寬。

書　　　　　名	著作人	任　　職
貿易英文實務	張　錦　源	交　通　大　學
海　關　實　務	張　俊　雄	淡　江　大　學
貿易貨物保險	周　詠　棠	中　央　信　託　局
國　際　匯　兌	林　邦　充	輔　仁　大　學
信用狀理論與實務	蕭　啟　賢	輔　仁　大　學
美國之外匯市場	于　政　長	東　吳　大　學
外匯、貿易辭典	于　政　長	東　吳　大　學
國際商品買賣契約法	鄧　越　今	前外貿協會處長
保　　險　　學	湯　俊　湘	中　興　大　學
人　壽　保　險　學	宋　明　哲	德　明　商　專
人壽保險的理論與實務	陳　雲　中	臺　灣　大　學
火災保險及海上保險	吳　榮　清	中 國 文 化 大 學
商　用　英　文	程　振　粵	臺　灣　大　學
商　用　英　文	張　錦　源	交　通　大　學
國　際　行　銷　管　理	許　士　軍	新 加 坡 大 學
國　際　行　銷	郭　崑　謨	中　興　大　學
市　　場　　學	王　德　馨	中　興　大　學
線　性　代　數	謝　志　雄	東　吳　大　學
商　用　數　學	薛　昭　雄	政　治　大　學
商　用　數　學	楊　維　哲	臺　灣　大　學
商　用　微　積　分	何　典　恭	淡　水　工　商
微　　積　　分	楊　維　哲	臺　灣　大　學
微　積　分（上）	楊　維　哲	臺　灣　大　學
微　積　分（下）	楊　維　哲	臺　灣　大　學
大　二　微　積　分	楊　維　哲	臺　灣　大　學
機　率　導　論	戴　久　永	交　通　大　學
銀　行　會　計	李　兆　萱 金　桐　林	臺　灣　大　學
會　　計　　學	幸　世　間	臺　灣　大　學
會　　計　　學	謝　尚　經	專 業 會 計 師
會　　計　　學	蔣　友　文	臺　灣　大　學
成　本　會　計	洪　國　賜	淡　水　工　商
成　本　會　計	盛　禮　約	政　治　大　學
政　府　會　計	李　增　榮	政　治　大　學
政　府　會　計	張　鴻　春	臺　灣　大　學
初　級　會　計　學	洪　國　賜	淡　水　工　商

書　　　名	作　　者	類　　　別	
牛李黨爭與唐代文學	傅　錫　壬	中　國　文	學
增　訂　江　皋　集	吳　俊　升	中　國　文	學
浮　士　德　研　究	李　辰　冬　譯	西　洋　文	學
蘇　忍　尼　辛　選　集	劉　安　雲　譯	西　洋　文	學
文學欣賞的靈魂	劉　述　先	西　洋　文	學
西洋兒童文學史	葉　詠　琍	西　洋　文	學
現　代　藝　術　哲　學	孫　旗　譯	藝　術	術
音　　樂　　人　　生	黃　友　棣	音　樂	樂
音　　樂　　與　　我	趙　琴	音　樂	樂
音　樂　伴　我　遊	趙　琴	音　樂	樂
爐　邊　閒　話	李　抱　忱	音　樂	樂
琴　臺　碎　語	黃　友　棣	音　樂	樂
音　樂　隨　筆	趙　琴	音　樂	樂
樂　林　蓽　露	黃　友　棣	音　樂	樂
樂　谷　鳴　泉	黃　友　棣	音　樂	樂
樂　韻　飄　香	黃　友　棣	音　樂	樂
色　彩　基　礎	何　耀　宗	美　術	術
水彩技巧與創作	劉　其　偉	美　術	術
繪　畫　隨　筆	陳　景　容	美　術	術
素　描　的　技　法	陳　景　容	美　術	術
人體工學與安全	劉　其　偉	美　術	術
立體造形基本設計	張　長　傑	美　術	術
工　藝　材　料	李　鈞　棫	美　術	術
石　膏　工　藝	李　鈞　棫	美　術	術
裝　飾　工　藝	張　長　傑	美　術	術
都　市　計　劃　概　論	王　紀　鯤	建　築	築
建　築　設　計　方　法	陳　政　雄	建　築	築
建　築　基　本　畫	陳　榮　美　 楊　麗　黛	建　築	築
建築鋼屋架結構設計	王　萬　雄	建　築	築
中　國　的　建　築　藝　術	張　紹　載	建　築	築
室　內　環　境　設　計	李　琬　琬	建　築	築
現　代　工　藝　概　論	張　長　傑	雕　刻	刻
藤　竹　工	張　長　傑	雕　刻	刻
戲劇藝術之發展及其原理	趙　如　琳　譯	戲　劇	劇
戲　劇　編　寫　法	方　寸	戲　劇	劇
時　代　的　經　驗	汪　琪　 彭　家　發	新　聞	聞
書　法　與　心　理	高　尚　仁	心	理

書　　名	作　者	類　　別
累廬聲氣集	姜超嶽	文　　學
實用文纂	姜超嶽	文　　學
林下生涯	姜超嶽	文　　學
材與不材之間	王邦雄	文　　學
人生小語(一)(二)	何秀煌	文　　學
兒童文學	葉詠琍	文　　學
印度文學歷代名著選(上)(下)	糜文開編譯	文　　學
寒山子研究	陳慧劍	文　　學
魯迅這個人	劉心皇	文　　學
孟學的現代意義	王支洪	文　　學
比較詩學	葉維廉	比較文學
結構主義與中國文學	周英雄	比較文學
主題學研究論文集	陳鵬翔主編	比較文學
中國小說比較研究	侯健	比較文學
現象學與文學批評	鄭樹森編	比較文學
記號詩學	古添洪	比較文學
中美文學因緣	鄭樹森編	比較文學
比較文學理論與實踐	張漢良	比較文學
韓非子析論	謝雲飛	中國文學
陶淵明評論	李辰冬	中國文學
中國文學論叢	錢穆	中國文學
文學新論	李辰冬	中國文學
離騷九歌九章淺釋	繆天華	中國文學
苕華詞與人間詞話述評	王宗樂	中國文學
杜甫作品繫年	李辰冬	中國文學
元曲六大家	應裕康 王忠林	中國文學
詩經研讀指導	裴普賢	中國文學
迦陵談詩二集	葉嘉瑩	中國文學
莊子及其文學	黃錦鋐	中國文學
歐陽修詩本義研究	裴普賢	中國文學
清真詞研究	王支洪	中國文學
宋儒風範	董金裕	中國文學
紅樓夢的文學價值	羅盤	中國文學
四說論叢	羅盤	中國文學
中國文學鑑賞舉隅	黃慶萱 許家鸞	中國文學

書　　　　名	作　者	類	別
往　日　旋　律	幼　柏編	文	學
現　實　的　探　索	陳　銘　磻	文	學
金　　排　　附	鍾　延　豪	文	學
放　　　　鷹	吳　錦　發	文	學
黃巢殺人八百萬	宋　澤　萊	文	學
燈　　　下　　燈	蕭　　　蕭	文	學
陽　關　千　唱	陳　　　煌	文	學
種　　　　籽	向　　　陽	文	學
泥　土　的　香　味	彭　瑞　金	文	學
無　　　　緣　廟	陳　艷　秋	文	學
鄉　　　　事	林　清　玄	文	學
余忠雄的春天	鍾　鐵　民	文	學
卡薩爾斯之琴	葉　石　濤	文	學
青　囊　夜　燈	許　振　江	文	學
我　永　遠　年　輕	唐　文　標	文	學
分　析　文　學	陳　啓　佑	文	學
思　　　想　　起	陌　上　塵	文	學
心　　　　酸　記	李　　　喬	文	學
離　　　　　訣	林　蒼　鬱	文	學
孤　獨　園	林　蒼　鬱	文	學
托　塔　少　年	林　文　欽編	文	學
北　美　情　逅	卜　貴　美	文	學
女　兵　自　傳	謝　冰　瑩	文	學
抗　戰　日　記	謝　冰　瑩	文	學
我　在　日　本	謝　冰　瑩	文	學
給青年朋友的信（上）（下）	謝　冰　瑩	文	學
孤　寂　中　的　廻　響	洛　　　夫	文	學
火　　　天　使	趙　衛　民	文	學
無　塵　的　鏡　子	張　　　默	文	學
大　漢　心　聲	張　起　鈞	文	學
囘　首　叫　雲　飛　起	羊　令　野	文	學
康　莊　有　待	向　　　陽	文	學
情　愛　與　文　學	周　伯　乃	文	學
湍　流　偶　拾	繆　天　華	文	學
文　學　之　旅	蕭　傳　文	文	學
鼓　　　瑟　集	幼　柏	文	學
文　學　邊　緣	周　玉　山	文	學
大陸文藝新探	周　玉　山	文	學

滄海叢刊已刊行書目 (四)

書　　　名	作　者	類	別
精忠岳飛傳	李　　安	傳	記
八十憶雙親 師友雜憶 合刊	錢　　穆	傳	記
困勉強狷八十年	陶百川	傳	記
中國歷史精神	錢　穆	史	學
國史新論	錢　穆	史	學
與西方史家論中國史學	杜維運	史	學
清代史學與史家	杜維運	史	學
中國文字學	潘重規	語	言
中國聲韻學	潘重規 陳紹棠	語	言
文學與音律	謝雲飛	語	言
還鄉夢的幻滅	賴景瑚	文	學
葫蘆·再見	鄭明娳	文	學
大地之歌	大地詩社	文	學
青春	葉蟬貞	文	學
比較文學的墾拓在臺灣	古添洪 陳慧樺 主編	文	學
從比較神話到文學	古添洪 陳慧樺	文	學
解構批評論集	廖炳惠	文	學
牧場的情思	張媛媛	文	學
萍踪憶語	賴景瑚	文	學
讀書與生活	琦　君	文	學
中西文學關係研究	王潤華	文	學
文開隨筆	糜文開	文	學
知識之劍	陳鼎環	文	學
野草詞	韋瀚章	文	學
李韶歌詞集	李　韶	文	學
現代散文欣賞	鄭明娳	文	學
現代文學評論	亞　菁	文	學
三十年代作家論	姜　穆	文	學
當代臺灣作家論	何　欣	文	學
藍天白雲集	梁容若	文	學
思齊集	鄭彥棻	文	學
寫作是藝術	張秀亞	文	學
孟武自選文集	薩孟武	文	學
小說創作論	羅　盤	文	學
細讀現代小說	張素貞	文	學

滄海叢刊已刊行書目 (三)

書　　　名	作　者	類	別
世界局勢與中國文化	錢　　穆	社	會
國　　家　　論	薩孟武譯	社	會
紅樓夢與中國舊家庭	薩　孟　武	社	會
社會學與中國研究	蔡　文　輝	社	會
我國社會的變遷與發展	朱岑樓主編	社	會
開放的多元社會	楊　國　樞	社	會
社會、文化和知識份子	葉　啓　政	社	會
臺灣與美國社會問題	蔡文輝 蕭新煌 主編	社	會
日本社會的結構	福武直雄 著 王世雄 譯	社	會
財　經　文　存	王　作　榮	經	濟
財　經　時　論	楊　道　淮	經	濟
中國歷代政治得失	錢　　穆	政	治
周禮的政治思想	周世輔 周文湘	政	治
儒家政論衍義	薩　孟　武	政	治
先秦政治思想史	梁啓超原著 賈馥茗標點	政	治
當代中國與民主	周　陽　山	政	治
中國現代軍事史	劉馥 著 梅寅生 譯	軍	事
憲　法　論　集	林　紀　東	法	律
憲　法　論　叢	鄭　彥　棻	法	律
師　友　風　義	鄭　彥　棻	歷	史
黃　　　　帝	錢　　穆	歷	史
歷　史　與　人　物	吳　相　湘	歷	史
歷史與文化論叢	錢　　穆	歷	史
歷　史　圈　外	朱　　桂	歷	史
中國人的故事	夏　雨　人	歷	史
老　　臺　　灣	陳　冠　學	歷	史
古史地理論叢	錢　　穆	歷	史
秦　　漢　　史	錢　　穆	歷	史
我這半生	毛　振　翔	歷	史
三　生　有　幸	吳　相　湘	傳	記
弘　一　大　師　傳	陳　慧　劍	傳	記
蘇曼殊大師新傳	劉　心　皇	傳	記
當代佛門人物	陳　慧　劍	傳	記
孤兒心影錄	張　國　柱	傳	記

滄海叢刊已刊行書目 (二)

書　　　名	作　　者	類　　　別
老　子　的　哲　學	王　邦　雄	中　國　哲　學
孔　　學　　漫　　談	余　家　菊	中　國　哲　學
中　庸　誠　的　哲　學	吳　　怡	中　國　哲　學
哲　學　演　講　錄	吳　　怡	中　國　哲　學
墨　家　的　哲　學　方　法	鐘　友　聯	中　國　哲　學
韓　非　子　的　哲　學	王　邦　雄	中　國　哲　學
墨　　家　　哲　　學	蔡　仁　厚	中　國　哲　學
知　識、理　性　與　生　命	孫　寶　琛	中　國　哲　學
逍　遙　的　莊　子	吳　　怡	中　國　哲　學
中國哲學的生命和方法	吳　　怡	中　國　哲　學
儒　家　與　現　代　中　國	韋　政　通	中　國　哲　學
希　臘　哲　學　趣　談	鄔　昆　如	西　洋　哲　學
中　世　哲　學　趣　談	鄔　昆　如	西　洋　哲　學
近　代　哲　學　趣　談	鄔　昆　如	西　洋　哲　學
現　代　哲　學　趣　談	鄔　昆　如	西　洋　哲　學
現　代　哲　學　述　評(一)	傅　佩　榮　譯	西　洋　哲　學
董　　　仲　　　舒	韋　政　通	世　界　哲　學　家
程　顥・程　頤	李　日　章	世　界　哲　學　家
狄　　　爾　　　泰	張　旺　山	世　界　哲　學　家
思　想　的　貧　困	韋　政　通	思　　　想
佛　　學　　研　　究	周　中　一	佛　　學
佛　　學　　論　　著	周　中　一	佛　　學
現　代　佛　學　原　理	鄭　金　德	佛　　學
禪　　　　話	周　中　一	佛　　學
天　人　之　際	李　杏　邨	佛　　學
公　案　禪　語	吳　　怡	佛　　學
佛　教　思　想　新　論	楊　惠　南	佛　　學
禪　學　講　話	芝峯法師譯	佛　　學
圓滿生命的實現 （布施波羅蜜）	陳　柏　達	佛　　學
絕　對　與　圓　融	霍　韜　晦	佛　　學
佛　學　研　究　指　南	關　世　謙　譯	佛　　學
當　代　學　人　談　佛　教	楊　惠　南　編	佛　　學
不　疑　不　懼	王　洪　鈞	教　　育
文　化　與　教　育	錢　　穆	教　　育
教　育　叢　談	上官業佑	教　　育
印　度　文　化　十　八　篇	糜　文　開	社　　會
中　華　文　化　十　二　講	錢　　穆	社　　會
清　代　科　舉	劉　兆　璸	社　　會